# THE NEXT STAGE

● 杜翰煬／著

／香港新生代平面設計師訪談

INTERVIEWS WITH YOUNG DESIGN TALENTS

## PREFACE

Benny Au ｜ 區德誠
Amazing Angle Design
設計總監

　　那年哥哥私下為我報讀設計課程。今天，我仍在思考、審視、懷疑和幻想着這個創作的宇宙。

　　無疑，現在設計業所服務的範疇跟三十年前相比有增無減。不難想像，蘋果電腦的出現，設計軟件的更新，互聯網的覆蓋，經濟轉型，人們對社會議題的反思，以至對自我身份的探索，促使設計業以非線性的狀態，高速地向四周不斷擴張。處於這個時代的設計師，又會怎樣去面對和處理呢？

　　從前，設計公司是一個群體的組織，原因是手作的工序繁多。現在，獨立自由工作者又或一、二人的設計公司蔚然成風。這些脫離群體的設計師，在創作上是否真的感到無拘無束，還是會有一刻感到孤獨無助？在這種精神狀態下的創作，又會是哪個模樣？這是我感興趣去了解的。

　　今天，你只需購買一部電腦，安裝設計軟件，便可以嘗試簡單地修改圖像，編排一段文字，加點花俏的圖案，你的「設計作品」便完成了。因此，有人提出了「人人都是設計師」這口號。若不然，設計專業的水平又應以何種標準來作界定？

　　我剛透過 WhatsApp 收到一個朋友的喜訊，隨即恭賀他並閒聊了幾句。沒有語音對話，內容使用的字是一款無襯腳的黑體。從內容我感到朋友的喜悅，但字體就如電

郵般冰冷。如今，速度是否比溫度來得重要？這不由得使我懷念起從前收到手寫信件的喜悅。我知道，有這想法的人不只我一個。

互聯網令我成為地球村的一分子，我透過 Facebook、Instagram 建立了一個個交流平台。此刻，可能就在非洲某個角落又或是巴西亞馬遜雨林裏，某人正在翻閱我的作品。

如今，藉着「設計年鑑」發表作品的速度已經追不上時代。新的作品發佈可以在作品完成後數秒間傳遍天下。設計網絡平台成為年輕一代的「設計秒鑑」，互相觀摩分享。這些海量的圖像，無疑是一種視覺誘惑，激盪着每位創作人的思海。偶而拿來成為模仿的樣品，一個潮流風向一瞬間便形成。處於這一環境下，創作人又會作何反應？

這種透過屏幕來欣賞作品的方式，只適用於從電腦編碼程式中發展而來的視像互動創作，對從翻閱實體作品而感受到的觸感及味道的體驗，是完全無法得到的。事實上，設計業的興衰跟社會經濟的發展有着密切關係，面對經濟下行的情況，客戶用作宣傳設計及印刷的費用大幅削減，而網絡的宣傳成本似乎相對地較為便宜，如此情況下，實體宣傳品又何去何從？設計師又如何「窮則變，變則通」？

近年，香港社會運動觸動着每一個市民，大家都以不同的方式來表達訴求。片刻間，連儂牆上貼滿來自民間自發的文宣，無論你的立場如何，這些設計的能量，已隨着一波接一波的文宣而感染着每個市民。這種對社會的關懷及投入的情感，反照於自身對外界又或是自我身份的探求慾望，亦需要得到釋放的渠道。瞬間，自身便成為不能拒絕的客戶。

# PREFACE

Keith Tam ｜譚智恒
香港知專設計學院
傳意設計學系系主任
傳意設計研究中心總監

　　平面設計是一個不為人知的行業。老實說，當有人問我為什麼可以為一些似是而非的東西鑽研得那麼深入的時候，一時間我都不知該如何反應。「一 Point 半 Point」的不同有什麼大不了？ Times New Roman 和 Baskerville 的差別如此微小，任何人也看不出來，用得着這般糾結嗎？平面設計師從來都沒有像建築師、時裝設計師，甚至水喉匠和廚師般受人敬重，因為根本就不知他們幹什麼！在人人也會用電腦執相畫圖排版的時代，專業而出色的傳意設計更顯得難能可貴。

　　有說香港設計的分水嶺是一九九七年主權移交。出色而經典的設計買少見少，歸咎於移民潮令人材流失、經濟下滑、管治問題、去殖化和港人身份危機等。種種問題導致設計界青黃不接，出現斷層。然而，換個角度看，與其說所謂主流的明星級設計師已不復見，不如說在實時資訊唾手可得的時代，去主流化、去中心化令「新生代」設計師能以自己的方法突圍而出，對自己認同的人生、社會，或文化意義有所追求，而用各種不同的方法為自己的成功下定義。由共性轉化為個性，這就是這個動盪時代的獨特面貌。

　　一路走來，由早期「紅褲子」出身的商業美術匠人，到平面設計行業和正規設計教育的引入，以至本書收錄

的七十後、八十後及九十後平面設計師，大概只有五十個年頭。身為七十後海歸派設計師和教育工作者如我，也算是書中「新生代」的其中一員吧。這本書收錄了三代「新生代」平面設計師的訪談。黎巴嫩詩人哈里利·紀伯倫（Khalil Gibran）的名言──Work is love made visible（工作是愛的彰顯），是在書中每一位設計師的身上都能體現到的。他們對設計的熱情蓋過一切。「平面設計師」這稱號已經不足以概括他們多元化的活動和才能。雖然他們都是唸平面設計出身，但所參與的項目已超越傳統的平面設計。他們才華橫溢，各展所長，涉獵插畫創作、字體設計、文化策展、社會設計、多媒體創作、寫作出版、設計研究、藝術創作等，百花齊放，好讓我感動，覺得香港設計的將來是明朗的。

書中十二位設計師裏面有八位都是我的業界好友，其中四位：陳濬人（Adonian Chan）、許瀚文（Julius Hui）、陳淬清（Sarene Chan）和麥朗（Jonathan Mak）都是我有幸教過的。青出於藍勝於藍，我在他們身上學到的，說不定比他們從我這裏學到的還要多。在這裏看到他們的成就，教我不勝榮幸。

讓我們一起締造香港傳意設計歷史的新一頁！

# FOREWORD

我未曾修讀視覺傳達或平面設計課程，卻跟大部分受訪設計師一樣，從小喜歡繪畫而踏入了設計行業。記得在讀書時期，同學們普遍不傾向選修平面設計，認為懂得操作相關軟件就能勝任平面設計工作，毋須花費幾年青春，以及十多萬港元學費換取一張畢業證書。然而，踏入職場以後就知道這個觀念大錯特錯。平面設計包含了審美、品味、創意、策略、溝通、組織、知識、內涵、視野等多項元素，即使入行門檻不高，但要一直堅持並不容易，更何況是要出人頭地。

近年「搵車邊」參與過各種設計活動，認識了很多新生代設計師。儘管他們的資歷和名氣不及設計大師們，也未被收錄於維基百科（Wikipedia）的名人頁面，但作品早已跨越媒介，融入大眾的日常生活中，包括品牌形象、活動宣傳、產品包裝、書刊排版、社交媒體、網站版面、插畫及動畫創作、空間設計、服裝飾物、裝置藝術等，默默推動着整個社會的視覺水平提升。設計業的演變跟社會環境、經濟狀況、科技發展等客觀條件互相緊扣，二〇〇〇年至今，各有特色的獨立設計工作室相繼成立，為業界帶來更多可能及更廣闊的視野。

構思這本書的時候，我將「新生代設計師」界定為成長於互聯網時期的七十至九十後平面設計師，作為劃分「大師年代」與「獨立設計師年代」的分水嶺，也聚焦於回歸後香港設計行業的發展。我最初列出了近四十個名字，發現這個城市擁有不少出色的設計師，礙於篇幅所限，只能根據相關分類，分別邀請十二位新生代設計師中的先鋒、中堅分子及後起之秀分享自己的歷程。合共五十多個小時的訪談，探究各人的成長、工作、工作室經營等每個細節，令我對平面設計有另一個層次的了解和啟發。無論你是在職設計師、設計學生、教育工作者、客戶代表，還是一般讀者，希望這本書都能令你有所收穫。

# Table of Contents

p[1]

p[2]

# 目次

平面設計・店舗・活動

1

設計是一場又一場的公眾教育

1.1

# JAVIN MO

毛灼然

Personal Information |

● 國際平面設計聯盟（AGI）會員。● 一九七六年生於香港，畢業於香港浸會大學傳理學院，曾任職 Tommy Li Design Workshop。● 二〇〇四年遠赴意大利 Benetton 傳訊研究中心 FABRICA 工作。● 二〇〇六年創辦 Milkxhake 設計工作室至今，主力與不同藝術文化及學術機構合作，作品獲多個本地及國際獎項。● 近年擔任設計策展人。● 二〇一九年擔任英國 D&AD 年獎設計評委。● 現為香港知專設計學院（HKDI）校外評委、香港電台（RTHK）節目顧問團成員之一。

　　大部分香港設計界前輩出生於上世紀五、六十年代，在八十年代畢業並投身社會。他們置身於經濟蓬勃、流行文化盛行的時期，流行音樂、電影、廣播、出版業發展達到巔峰，促進了平面設計的發展，九十年代更被喻為設計界的收成期。師承李永銓（Tommy Li）的毛灼然是香港新生代平面設計師代表之一，他未能趕及設計業的豐盛時光，入行後經歷了科網泡沫爆破、沙士（SARS）疫情、全球金融危機及各種政治事件，自言從未受惠於客觀環境，憑着對設計的喜歡致力發展事業，從而堅持下去。

　　過去十年間，隨着設計工作流程簡化、經營成本愈來愈高昂及追求自主的風氣盛行，造就了獨立設計工作室興起，讓設計行業變得更有彈性和多元化。九十年代末入行的毛灼然見證了商業市場萎縮，而西九文化區（WKCD）項目及各種大型藝術地標落成的契機，卻推動了不同的藝術文化機構更關注和重視平面設計，造就更多設計需求。本地設計行業生態轉型，加上遠赴歐洲實習的所見所聞，令毛灼然選擇了以獨立設計工作室模式參與藝術文化項目。他認為獨立設計的聲音擴大有助設計業的整體發展，作品也愈趨多元化。

### 一切從音樂開始　　╲

　　毛灼然自小成長於九龍西，經常到荔園遊玩，對深水埗、石硤尾、太子非常熟悉，多年來習慣步行往返這幾個地區。爸爸任職小學老師，媽媽從事紡織業工作，生活算是平穩安逸。他對八、九十年代的流行文化印象深刻，尤其喜歡收聽電台節目，對往後選擇傳理系有直接影響。「那些年的商業二台（叱咤 903）充滿創意和啟發，我最欣賞郭啟華（Wallace Kwok）、區新明（Joey Ou）、梁兆輝（Brian Leung）、黃

志淙（Wong Chi Chung）、郭靜（Lois Kwok）等 DJ 主持的電台節目，更會用錄音機記錄下來，並研究他們的『夾歌』技巧。直至二〇〇三年發生名嘴『封咪』事件後，有感商台漸漸變質，就開始少聽電台節目。」

他跟大部分年輕人不同，對電子遊戲不太感興趣，也未有特別沉迷日本動漫，反而被《聖鬥士星矢》的管弦樂配樂所吸引，前往信和中心購買各種動畫原聲音樂（Soundtrack）的卡式錄音帶，意識到日本動畫幕後製作人員對音樂製作的執着。他們不時邀請專業的管弦樂團為動畫編曲、監製和配樂，旋律和節奏配合着劇情的高低起伏。正如日本作曲家久石讓（Joe Hisaishi）便為動畫大師宮崎駿（Hayao Miyazaki）的作品創作了多首旋律優美又易記的配樂，因而聞名於世。毛灼然喜歡鑽研 DJ 主持電台節目的技巧及日本動畫配樂的細膩編排，漸漸培養起對創作意念和內容呈現的思索。

**平面設計基礎**　　　＼　九十年代初，日本百貨公司西武（Seibu）和生活雜貨店 Loft 相繼在港開業。毛灼然被貨架上琳瑯滿目的產品包裝吸引，它們設計簡約、色彩奪目，跟連鎖超級市場出售的貨品截然不同，構成了他對視覺形象的初步印象，並建立起對平面設計的興趣。中學會考的時候，由於首次投考美術科成績不理想，加上對考試制度（憑藉於三小時內完成的一張海報設計來評分）的質疑，升上中六後再次報考美術科，並選擇以習作形式（Coursework）應考。「這次有半年時間準備作品，題目是為一間虛構的中式餐館『孔雀宮』設計品牌標誌、餐牌、餐巾和花瓶擺設。當時電腦仍未普及，整份習作透過『鴨嘴筆』（Ruling Pen）手繪製作，印象難忘，意識到平

面設計和藝術創作是兩碼子事，前者更貼近自己對視覺美學和內容編排的整合和追求。」

與此同時，毛灼然為了盡早吸收平面設計知識，報讀了香港浸會大學校外進修部的平面設計基礎課程。「課程為期三個月，每星期一堂，並非文憑課程，主要讓在職人士進修平面設計，對我來說卻是大開眼界的經歷。導師們展示靳叔（靳埭強，Kan Tai Keung）、Tommy Li 等設計師的作品，讓我們以臨摹方式學習構圖技巧，以及認識繪製標題字、排版等設計基本功，令我獲益良多。」

**從傳理技巧到踏足設計** ＼ 九十年代中，香港理工大學設計系學士課程仍未獲納入大學聯招（JUPAS）選項中，預科畢業的毛灼然不想花費兩年光陰修讀高級文憑課程，遂於香港浸會大學傳理學院數碼圖像傳播（Digital Graphic Communication）學士課程和香港中文大學藝術系之間作選擇。由於喜歡收聽電台節目，閱讀 Amoeba、《號外》等雜誌，熱衷於傳播、設計、編輯相關範疇，他順理成章地選擇了浸大傳理學院。「該課程因應互聯網科技興起與多媒體動畫發展而開辦，定位尚未清晰，並欠缺資源，學生人數亦只有不足三十人。首年的基礎課程教授了廣告和傳播理論，內容涉獵廣告、電影、電視、新聞、公關技巧等，這些學問啟發了我對不同事情的分析和判斷能力，也懂得運用新聞角度了解每本雜誌的編輯方向，對將來從事設計工作有莫大幫助。」

毛灼然的大學生涯未曾「上莊」（擔任學會幹事），跟同學們多姿多采的校園生活形成強烈對比。當大家沉醉於拍攝、剪片的時候，他卻透過平面設計思維製作校內功課，變相自學。「我不時前往理大、正形設計學校、大一

藝術設計學院、李惠利工業學院、青衣科技學院等提供設計課程的地方索取活動單張，細閱各式各樣的海報，參觀每年一度的設計畢業展。有一日，我在理大發現一張設計獨特的透明膠片海報，原來是英國特許設計師協會香港分會（CSDHK）舉辦的平面設計比賽宣傳品，促使我小試牛刀，提交了一份自我推廣（Self-promotion）的設計習作，包括一套明信片和小冊子，有幸獲得學生組優異獎，為我帶來極大鼓舞。」他自此便開始積極參與各種設計比賽，藉此鞭策自己並取得業界認同。

**天台創作室** ＼ 大學二年級的暑假，傳理學生到不同傳媒機構擔任實習生是必經階段。不少同學選擇到報館、雜誌社、電視台與廣告公司等實習，而一直嚮往電台、媒體、設計工作的毛灼然則毅然向商業電台遞交自薦信，應徵到美術部實習，並順利獲得取錄。「正值一九九七年，荔園宣佈結業、王家衛（Wong Kar Wai）執導的《春光乍洩》上映、香港回歸，一切畫面記憶猶新。商台美術部位於天台，因此也稱為『天台創作室』，當時共有十多位年輕設計師夜以繼日地工作，為不同電台節目與活動設計宣傳圖像，包括標誌、海報、場刊、報章雜誌廣告、活動背景板及大型戶外廣告板等。對於年紀尚輕的我來說，有份參與的設計能夠實現出來，已是了不起的經歷。我還記得廣告張貼在紅磡海底隧道戶外廣告板後，便立即跑到附近天橋上拍照留念。」

然而，隨着實習時間日久，商台美術部的設計觀念使他漸漸產生疑惑。他指商台向來以文案主導，對視覺的要求純粹是表現日式潮流風格，不太着重設計概念和脈絡。設計師要在短時間內完成作品，整體特色是效率高，可是

流水作業的生產模式，使設計師缺乏任何思考空間，造成機械式模仿的壞習慣。「當時，電台美術總監強調平面設計的重點在於『有型』，這句說話令我印象深刻。我很怕『有型』這個形容詞，『有型』背後也有原因，況且怎樣才算『有型』？我漸漸意識到這是錯誤的設計觀念。後來於浸大圖書館發現了日本殿堂設計雜誌 *IDEA*，大大擴闊我對設計觀念的理解，明白每種設計風格的起源和發展。」

一九九七年八月，商台於添馬艦（後改稱添馬）舉辦了一場大型音樂會「香港——亞洲天馬行空音樂之旅」，邀請了四大天王及王菲（Faye Wong）等多位樂壇巨星演唱。毛灼然設計的音樂會標誌被上司選取，通過了高層審批，最後卻碰到人事問題而遭棄用，令他第一次親身體會到設計能否採用，不只在於設計本身的問題，還有其他外在因素。「這三個月的實習體驗讓我明白，在電台當平面設計師並不像自己想像中那樣，也不算是真正的平面設計專業。」

**商業和實驗項目**　　大學畢業後，毛灼然希望加入具規模的設計工作室，彌補自己缺乏的設計根基。比較過幾間大型設計工作室後，他認為 Tommy Li Design Workshop 最適合自己，項目的商業和實驗性質兼備。「一九九八年，Tommy Li 自資出版了第一本原創性視覺海報雜誌 *Vision Quest*（*VQ*）—— 每期設有特定主題，邀請本地及海外平面設計師參與，透過視覺藝術形式呼應，主題包括『What a Crazy World!』、『I Wish』、『TV』、『End of the World』及『Game』。當中收錄的海報作品曾於銅鑼灣柏寧酒店 Style House 的首家設計書專門店 Page One 作小型展覽，效果相當震撼。後來見工的時

↑→ 02-05
——
毛灼然負責 VQ 的編輯與設計工作，作品由多張 1000X700 毫米的大型海報組成，視覺效果震撼。

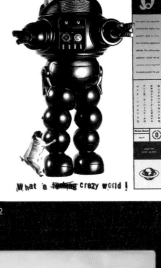

02

03

04

05

The Next Stage / Interviews With Young Design Talents

候，Tommy Li 更贈送了一本 VQ 試刊號給我。」他表示，Tommy Li 當年從不聘用欠缺實戰經驗的設計師，是被他用心準備作品集並自薦的誠意打動，破例給予機會。

　　對雜誌出版興趣盎然的毛灼然向 Tommy Li 提出，讓他嘗試投入 VQ 的製作，並同步參與商業品牌項目，從此展開了全職設計生涯。「當時，公司接洽不少大型企業和公共事務項目，包括滿記甜品、惠康自家品牌『首選牌』（First Choice）、MTR Shops（港鐵車站商店）、西鐵線通車紀念出版物等。現在回顧相關項目，依然感受到 Tommy Li 主理品牌形象的功架，既有清晰準確的 Brand Strategy（品牌策略），亦能捍衛對審美和設計語言的堅持。這是一般 Branding Agency（品牌代理公司）較難做到的，即使客戶投放了大量資源、安排 Focus Group（焦點小組）等進行市場研究，出來的品牌形象效果卻強差人意，反映了這些公司未能對設計有效把關，客戶亦不懂得從美學上作出專業判斷。」

　　毛灼然不斷嘗試和學習，上班時間跟進品牌項目，參與各種客戶會議，直至晚上下班後，才有時間分身處理 VQ 的編輯與設計工作，每天連續工作十多個小時以上，沒有太多休息時間，也近乎沒有任何周末假期。二〇〇三年，香港爆發沙士疫情，導致市道低迷，對設計行業造成很大影響。同時，科網熱潮崛起，他看到同學們大多轉向網頁或新媒體設計工作，短時間內連續加薪好幾次，但科網泡沫爆破後又很快遭遇裁員潮，未能於業內繼續發展。現在回想起來，他也慶幸自己選擇了一份具前瞻性的設計工作。

**全球創意傳播**　　＼　毛灼然工作多年後，面對

接踵而來的科網爆破和沙士，整體社會環境令他感到無力，需要稍作休息再重新出發。「由於家境所限，一直未有機會出國留學，直至得悉 FABRICA 招募二十五歲或以下的設計師，提供免費住宿和膳食的有薪工作機會，非常吸引。我在 Tommy Li Design Workshop 工作了五年多，見盡本港商業市場百態，要突破這個框架，唯一出路是到外地闖一闖。」

FABRICA 是意大利知名服裝集團 Benetton 旗下的國際創意傳訊研究中心，涉獵出版、設計、攝影、電影、互聯網等媒介，每年於全球各地招募具潛質的年輕創作人。二〇〇二年，總部位於特雷維索（Treviso）的 FABRICA 在理大舉行招聘講座，毛灼然前往應徵。計劃分為兩個階段，首階段為獲選參加者自費前往意大利，展開兩星期的試用期工作；成功通過試用期後便取得為期一年的實習機會。毛灼然遞交履歷和作品集後通過評審階段，然而，行程受沙士疫情影響延誤了半年，即將踏入二十六歲的他為免錯失實習機會，去信 FABRICA 全力爭取，經歷重重難關才能順利出發，令他更珍惜這趟旅程。

試用期的首項任務是設計刊登於 FABRICA 旗下文化雜誌 COLORS 內頁的招聘廣告「Wanted Creativity」，這是每位新人的「見面禮」。毛灼然靈機一觸，透過噴墨打印機輸出的亂碼（Error Coding）圖像表達「創作過程中必須嘗試過犯錯」的概念，上司過目後隨即接納，讓他體會到歐洲人對創意的接受能力很高，跟香港市場難以比較。

「FABRICA 的作品有效通過圖像傳遞精準信息，發揮跨地域溝通效能。這些具世界觀的視覺溝通，跟我的學術背景不謀而合，亦使我對傳播有更深層次的理解。我認為精通於設計、新聞、溝通有助掌握廣告創作的要訣。」

Graphic Design. Store. Event / Javin Mo

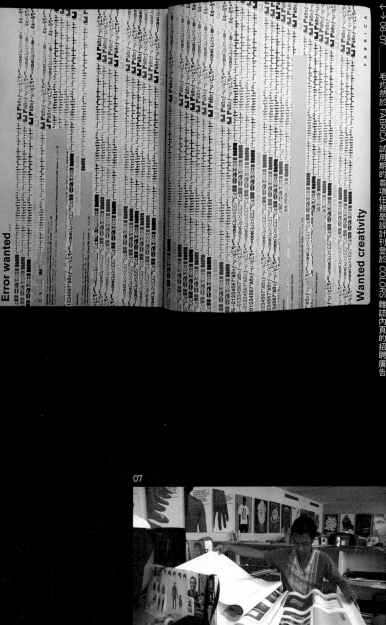

06

07

FABRICA 當時主要服務的客戶對象為國際知名組織，包括聯合國（UN）、無國界記者（RSF）、紅十字國際委員會（ICRC）等跨國組織在有關人權、自由、氣候問題等議題上的宣傳形象。「以聯合國項目為例，設計時所使用的顏色、符號均要取得多個成員國批准，方可以作為官方宣傳品。」

**FAB 雜誌**　　　　　╲　二〇〇四年，毛灼然正式在 FABRICA 實習，由於擁有一定工作經驗及參與過 VQ 的編輯工作，他獲安排擔任 FAB 雙語（英／意）季刊的藝術總監，帶領設計團隊一起工作。「FAB 本身是 FABRICA 的 Newsletter（會員通訊），以大型海報方式呈現。當時意大利文化雜誌 COLORS 於國際上有很大影響力，集團計劃將 FAB 發展成 COLORS 的姊妹雜誌，目標讀者為世界各地的年輕創作人。首要工作是為 FAB 進行改版，重新制定雜誌標誌、設計風格、版面格式等。這是我首次主理整個雜誌項目，上司提供很大的自由度，讓我作出各種大膽嘗試：標誌採用 Spot UV（局部光油）效果重疊印於封面照片上，封底以文字形式回應主題；版面設計方面，不同欄目的劃分清晰明確。」

　　FAB 每期探討不同的主題，包括「真實與謊言」（Truths and One Lie）、「之後」（After）、「理想」（Ideals）等。團隊參考了 COLORS 簡單、風趣幽默的編採方針，並融入學生們的個人觀點，文字和圖像比例各佔一半。製作時，通常先有文字，後有圖像，文字團隊撰寫故事後，交予視覺團隊配上相關照片或插圖，毛灼然則負責整體呈現及統籌工作，作品有如實驗性的故事書。「除了學生們提交的原創內容外，FAB 也有一些充滿創意的固定專

08

P.S. ALL OF THESE
ARTICLES ARE TRUE,
EXCEPT FOR
ONE LITTLE LIE.
P.S. TUTTI QUESTI
ARTICOLI SONO VERI,
A PARTE UNA
PICCOLA BUGIA.

09

↗ 08-09 _____ *FAB* 是毛灼然首次主理整個雜誌項目，他於當中作出各種大膽嘗試：
標誌採用 Spot UV（局部光油）效果重疊印於封面照片上，封底以文字形式回應主題。

欄，包括『One Week』——以照片記錄一件事物於一周內的對比，例如用餐前和用餐後的早餐模樣，市內最受歡迎報章的全版廣告等；『FABRICA Features』（FABRICA 自家產品品牌）——以美式漫畫風格呈現，加上幽默情節和對白，作為產品推廣；『I was there』——專訪曾於 FABRICA 實習的『Ex Fabricante』等。」

另外，*FAB* 當時的印刷用紙由歐洲知名紙張品牌 Arjowiggins 贊助，毛灼然需要跟對方保持聯繫，研究每期雜誌使用的紙張，甚至包辦雜誌內頁的 Arjowiggins 廣告構思和製作。經歷了忙碌的一年，他對於雜誌編輯的興趣有增無減，與來自不同國家的編輯和創作人合作，參與國際組織項目，逐步擴闊並構成了自己的世界觀。

**Milkxhake** ╲ 實習期間，毛灼然到訪了其他歐洲城市，參觀當地的博物館和設計活動，感受到設計的力量和可能。英國品牌顧問公司 Wolff Olins 於二○○○年為泰特美術館（Tate）設計的全新品牌形象為他帶來啟發。設計摒棄了傳統的標誌形象及固有的色彩概念，大膽透過充滿動感、形態和色彩多變的特製字體「TATE」作為重心，呈現一種朦朧的神秘感，有效增強美術館的吸引力和新鮮感，令每年平均訪客數字於七年內大幅提升三倍，亦令泰特美術館成為國際上首屈一指的美術館。該案例反映設計師能夠為藝術組織塑造獨一無二的品牌形象，從而發揮更大商業效益。這個發現令他不再專注創意限制較大的本地商業項目，轉而開拓為藝術文化機構注入嶄新品牌形象的領域。

「從意大利回港後，我希望以個人身份參與設計項目，不論是 Freelancer 形式，還是成立設計工作室都可

以。於是我未有重返 Tommy Li Design Workshop 擔任全職設計師，只保持項目合作形式。在海外實習一年間，適應了自己一個人的生活，在大學同學 Wilson Tang（鄧志豪）介紹下，我搬到西環的三百呎唐樓單位，當時月租只需三千八百港元。該區仍未有港鐵站和餐廳酒吧，環境清幽。由於設計工作經常需要列印稿件，我租用了一部大型打印機，放置於睡房，展開在家工作模式，一直維持了四年，這便是 Milkxhake 一開始的模樣。」Milkxhake 的名字源於一份大學習作，成立工作室後，毛灼然與主力負責網頁設計的鄧志豪合作，開始接洽不同的藝術文化項目。他指八、九十年代，平面設計師普遍以商業項目作為主要收入來源，視文化項目為自我表現及競逐設計獎項的創作媒介。而 Milkxhake 是最早着眼於為藝術機構注入品牌概念的本地設計工作室之一，改變了設計師只能透過商業項目賺取盈利的傳統觀念，吸引愈來愈多年輕設計師投入相關範疇。

**品牌形象介入藝術項目** ＼ 二〇〇六年，毛灼然獲邀到 IdN Gallery 分享在 FABRICA 實習的經驗，席間認識了「微波國際新媒體藝術節」（Microwave）的策展團隊。Microwave 由本地錄像及新媒體藝術團體 Videotage（錄映太奇）於一九九六年成立，每年在中環大會堂舉辦，銳意把世界各地最前線的科技透過新媒體藝術、動畫及短片帶到香港。適逢藝術節踏入十周年，策展團隊邀請毛灼然為活動賦予全新品牌形象，成為 Milkxhake 首個設計項目。其後雙方合作多年，當中毛灼然最滿意二〇〇六年「漫誘引力」（Animatronica）、二〇〇八年「異生界」（Transient Creatures）及二〇一四年

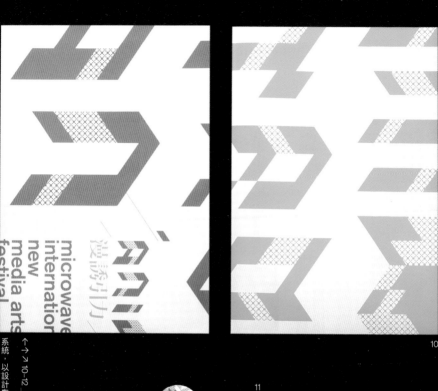

10

11

12

↑→↗ 10–12 _____ 二〇〇六年，毛灼然與 Microwave 展開合作，在首兩年使用一致的視覺系統，以設計宣傳海報、單張、螢幕投影等，塑造 Microwave 的革新形象。

「好望閣」（Living Architecture）的宣傳形象。

剛合作時，毛灼然便提議 Microwave 在首兩年使用一致的視覺系統，以設計宣傳海報、單張、場刊、Tote Bag、T 袖、網站、螢幕投影等，讓大眾有充足時間對 Microwave 的革新形象（Rebranding）留下印象。分工上，毛灼然主導視覺形象和相關印刷品設計；而鄧志豪負責為視覺元素創作動態效果，將之呈現於網站版面上。儘管兩人的合作模式是各自於家中獨自工作，但過程中每每有效建立起默契和擦出火花。對比鮮明、形態靈活的視覺系統成功為 Microwave 塑造了獨一無二的品牌形象，在藝術圈引起不少迴響。

二〇〇八年，毛灼然與策展團隊商討後，認為往後可根據主題設計獨特形象。他為自己訂下的條件是呈現創新、玩味之餘，同時保持國際化藝術節應有的設計水平及成熟形象。「我很欣賞策展團隊每年為主題構思的中文標題，總是能夠高明地『食字』且文筆優美。Microwave 於每年十一月舉行，策展團隊通常在八月或之前向我提供主題和參展作品資料，讓我從中探索視覺形象的設計方向。二〇〇八年的『異生界』糅合了生物技術、藝術概念、科技支援，嘗試打破大眾對新媒體的定義，揭示它與生物、身體、基因及組織工程息息相關。於是，我選取了十種在虛擬空間裏棲息的生物作為主視覺，象徵它們是科技創造的生命，呼應展覽主題。」除了圖像之外，毛灼然也很重視字體設計的呈現，他為宣傳品上的 Heading（主標題）和 Subheading（副標題）特製字體，每個細節均要一絲不苟。

連續九年主理 Microwave 的視覺形象後，毛灼然認為項目需要作出更多嘗試，遂提議策展團隊邀請其他年

# MICROWAVE INTERNATIONAL NEW MEDIA ARTS FESTIVAL 2008

微波國際新媒體藝術節

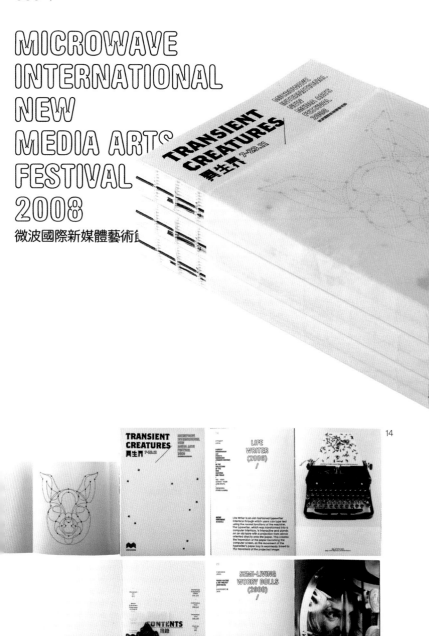

13

14

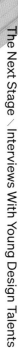

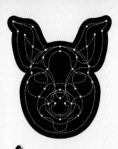

# MICROWAVE INTERNATIONAL NEW MEDIA ARTS FESTIVAL 2008

微波國際新媒體藝術節

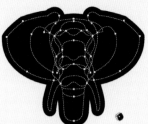

# TRANSIENT CREATURES

# 異生界 7-23.11

→ 16–18 —— 毛灼然考慮到中英文不同的語境，於視覺上刻意呈現反差，英文標題彷彿流動中的 Motion Graphics，中文標題則較傳統。

16

輕的平面設計師接力，二〇一四年的「好望閣」成為了雙方目前為止最後一次合作。該年的主題旨在以科學角度觀照大眾生活，由建築出發，探討城市生態，從而思考媒體藝術中物質性和非物質性的對峙概念。「這次的英文標題是較為直述的『Living Architecture』；中文標題『好望閣』卻蘊含着追求夢想的意境，也像香港不少住宅物業的命名方式。考慮到兩種不同的語境，我於視覺上刻意呈現一些反差，英文標題彷彿流動中的 Motion Graphics（動態圖像），配上感覺較傳統的中文標題，構成對比強烈卻符合審美的字體組合。背景上的展覽日期、藝術節名稱、網址重複排列，組成一個個 Grid（網格），象徵着現代建築的特徵。」這次的宣傳海報獲得海外設計媒體關注，作品入選「Graphic Design Festival Scotland – International Poster Competition 2017」，並刊登於 *Bi-Scriptual: Typography and Graphic Design with Multiple Script Systems* 等國際設計出版物。

Microwave 早年的視覺形象是 Milkxhake 最為人熟悉的作品系列之一，也讓毛灼然在工作室剛起步時贏得不少平面設計獎項，包括香港設計師協會環球設計大獎（二〇〇七、二〇〇九、二〇一一）及平面設計在中國（二〇〇七、二〇〇九）等。「我認為藝術項目的品牌形象依靠策展人與設計師的互相信任和尊重，Microwave 的節目總監 Joel Kwong（鄺佳玲）多年來給予我們很大的創作自由度，對平面設計美學亦相當有追求，令 Microwave 於國際上得到藝術界的肯定。」

**品牌形象介入校園項目** ＼ 被譽為新媒體藝術始祖的澳洲視覺藝術家 Jeffrey Shaw（邵志飛）在二

○○九年獲香港城市大學委任為創意媒體學院院長，適逢解構主義建築師 Daniel Libeskind 設計的邵逸夫創意媒體中心（由創意媒體學院、媒體與傳播系、電腦科學系、英文系等共用）於二○一一年十月開幕，Jeffrey Shaw 決定為創意媒體學院建立鮮明的品牌形象。他非常欣賞 Microwave 的宣傳形象，遂邀請毛灼然擔任項目設計總監及顧問。

「院長希望透過品牌形象加強創意媒體學院與新校舍的連繫，象徵他們是本地創意樞紐及國際交流的殿堂。過往的學院標誌是一個傳統中式印章，跟創意媒體的形象格格不入。我挑選了結合影像與強烈電影感的英文字體『JeanLuc』〔字體設計師向法國新浪潮電影大師尚盧・高達（Jean-Luc Godard）致敬的同名字型〕，配合三條斜線，組成全新學院標誌。斜線源自新校舍建築內的斜身主力柱，也象徵着學院的三大核心範疇：藝術、科學、科技。標誌上的學院名字與三條斜線有多種組合模式，靈活多變，而我們揀選了視覺上最平衡的一款作為最後定案。」毛灼然亦根據新校舍簡約而不規則的建築特色，以線和面組成獨特的視覺系統，應用於校舍內的不同角落，以及各種宣傳品、網站版面、開幕慶典邀請卡等，該設計辨識度高，為創意媒體學院塑造了別樹一格的視覺形象。

另外，院方策劃了為期半年的「邵逸夫創意媒體中心開幕慶典暨藝術節」，透過一連串表演活動、展覽、研討會，呈現其創意和國際視野。毛灼然突破傳統，以不同尺寸的畫框作為藝術節期間的導視系統（Wayfinding System）。這是 Milkxhake 成立後接洽的首個大型項目，於學院品牌形象方面的出色表現，亦使 Milkxhake 陸續開拓了與其他學院客戶的合作機會。

19

# SCHOOL OF CREATIVE MEDIA

創意媒體學院

RUN RUN SHAW CREATIVE MEDIA CENTRE GRAND OPENING FESTIVAL

邵逸夫創意媒體中心
開幕慶典暨藝術節

28/10/2011 – 30/04/2012

WWW.CITYU.EDU.HK CMC

20

↑←↓ 19-21 毛灼然根據新校舍簡約而不規則的建築特色，以線和面組成獨特的視覺系統，應用於校舍內不同角落。

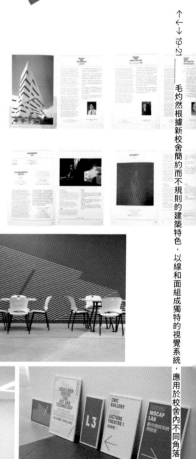

21

CMCAFE

SEMINAR ROOM 2

CENTRE FOR APPLIED COMPUTING AND INTERACTIVE MEDIA ACIM
互動媒體與電訊應用中心

　　二〇一三年，另一位解構主義建築師 Zaha Hadid 為香港理工大學設計的賽馬會創新樓落成，校方邀請了國際知名的荷蘭設計工作室 Studio Dumbar 為翌年三月舉行的新校舍開幕禮設計宣傳主視覺。而二〇一三年的理大設計年展（畢業展）成為新校舍局部啟用後的首個大型活動，校方為了隆重其事，打破常規，邀請非理大設計系畢業的毛灼然主理宣傳形象。「該年畢業展的主題『DESIGN MOVES』由我構思，包含 Design Movement（設計運動）及理大設計學院搬到新校舍的意思。當時 Studio Dumbar 主理的開幕禮宣傳主視覺仍未完成，但校方透露該設計將會是色彩鮮艷的，促使我決定以黑白作為主調，象徵黑白是設計基本，Back to Basic（回到基本），整體策略是由樸實的黑白延伸到色彩鮮艷的進程。設計上重現了六、七十年代現代主義（Modernism）的經典設計風格，並使用一套效果仿似 Avant Garde 的英國字體 Platform，呈現殖民地時期的設計美學。」該宣傳形象得到設計界的正面評價。

### 品牌形象介入公共項目　　＼

香港有三個於九十年代起運作的堆填區，由於每年接收超過五百萬公噸廢物，導致堆填區接近飽和。立法會財務委員會在二〇〇九年通過撥款，選址屯門稔灣興建污泥（處理污水後產生的殘留物）處理設施，概念是透過高溫焚化技術產生熱能，再將之轉化成電力，供應設施所需，並將剩餘電力輸出至電網，從而減輕堆填區負荷。設施由法國建築師 Claude Vasconi 設計，流線和波浪形的建築特色源自四周的山巒海岸，建築物善用日光和自然通風，有效發揮節能作用。

23

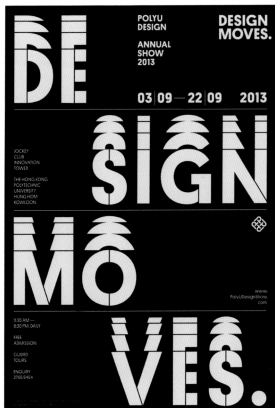

22

24

↑↖↙ 22-24 ＿＿＿二〇一三年的理大設計年展以黑白作為主調，象徵設計基本，設計上重現了六、七十年代現代主義的經典設計風格。

設施由環境保護署管理，負責相關項目的小組邀請了坊間的代理公司為設施構思名字及品牌形象，但效果不太令人滿意。於是，他們透過之前合作過的本地藝術家王天仁（Wong Tin Yan）推薦而認識了毛灼然。「以我們小型設計工作室的規模，從未考慮接洽政府項目，但經過小組的詳細講解，我認為此環保設施的本質是正面的。至於對方看過 Milkxhake 為不同藝術文化機構設計的品牌形象後，認為我們具備品牌策略、平面設計與建築項目相關經驗，從而展開合作。」

接下項目後，首要任務是為設施命名。一向重視文案和語境的毛灼然構思以「T」代表「Transformation」（轉廢為能、煥然一新），全名為「T‧PARK」；中文名字「源‧區」是品牌理念（Tagline）「能源‧轉煥‧社區」的簡稱，當中的「煥」象徵設施透過高溫燃燒污泥再轉換成電力的特色。標誌形象以流線和波浪形建築特色，配合象徵「燃燒和釋放」的點狀為靈感，簡約清新。毛灼然亦為設施內不同區域命名及設計圖示，包括能夠眺望后海灣無際海景的水療池「源‧泉」（T‧SPA）、雀鳥保護區「源‧湖」（T‧HABITAT）、提供輕食的自助茶館「源‧茶」（T‧CAFE）等，當中涉及大量的環境導示系統設計，以及宣傳片構思等。

位置偏遠的 T‧PARK［源‧區］自二〇一六年五月開幕後，不足兩年便吸引超過十三萬訪客參觀，獲得公眾及社會各界的高度評價，被譽為政府近年最成功的公共設施。項目獲得多個重要獎項，包括二〇一六年 DFA 亞洲最具影響力設計獎大獎及可持續發展大獎，其品牌設計及視覺形象亦獲得二〇一七年德國 iF 設計大獎品牌與視覺形象類別優異獎、台北國際平面設計獎企業形象類別評審

毛灼然以「T」代表「Transformation」，標誌形象以流線和波浪形建築特色，貫穿整個 T‧PARK［源‧圖］的形象設計和環境導示系統設計。

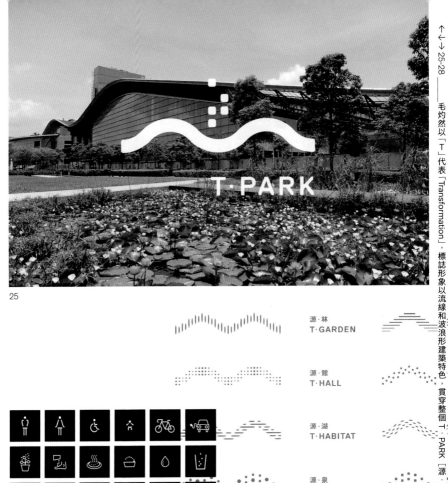

25

源‧林
T‧GARDEN

源‧館
T‧HALL

源‧湖
T‧HABITAT

源‧泉
T‧SPA

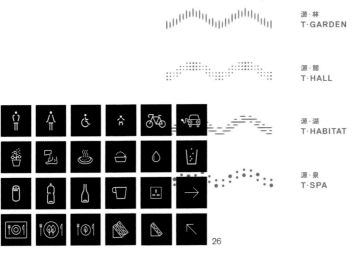

26

源‧湖
T‧HABITAT

源‧臺
T‧ROOF

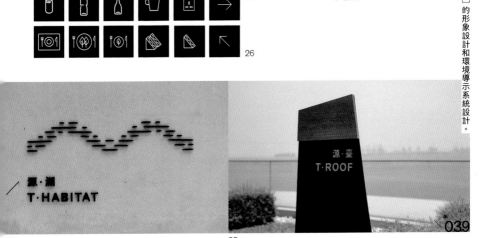

27

28

獎、台灣金點設計獎視覺傳達設計類標章、澳門設計大獎企業識別設計銅獎等多項設計獎項。環境保護署也因此贏得二〇一七年公務員優質服務獎勵計劃的隊伍獎（一般公共服務）金獎及特別嘉許（創新意念）獎、部門精進服務獎（大部門組別）銀獎。「我認為項目成功關鍵在於負責 T‧PARK［源‧區］的小組力求革新，願意信任和支持設計專業，共同打破政府內部一向較保守的官僚作風。」

中國當代設計新勢力　　　　＼　　二〇〇五年，北京藝術家及策展人歐寧（Ou Ning）策劃了全國首個大型獨立設計展「大聲展」（Get It Louder），展出全球新銳華人設計師的作品，涵蓋宣傳海報、插畫、攝影、動畫、影像、時裝、產品、建築等，呈現他們的創新思想和生活理念。展覽首站是作為深圳華僑城創意文化園內的 OCT 當代藝術中心開幕活動，其後於上海和北京巡迴展出。「當時我在歐洲實習，策展團隊於網上留意到我在 FABRICA 的設計作品，於是邀請我參與『大聲展』，FAB 成為我首度於內地參展的設計作品。展覽集合了多位年輕海外華人設計師，作品水平讓我大開眼界，也深深感受到當時內地群眾對設計資訊的渴求。」

後來李永銓聯同內地平面設計師王浩（Wang Hao）、陳飛波（Bob Chen）及何明（He Ming）於二〇〇七年策劃「七〇八〇香港新生代設計人展及內地互動展」——邀請十五位香港七、八十後設計師，前往杭州、長沙、上海、成都、深圳舉行巡迴展，並與內地設計師展開交流。「Tommy Li 有感內地對香港設計師的認識程度僅限於其輩份的設計師，希望加強年輕設計師與內地群眾、業界的交流。當時參與聯展的本地獨立設計師為數不多，包括

Hung Lam（林偉雄）、高少康（Ko Siu Hong）、蔡劍虹（Choi Kim Hung）等；亦有小克（Siu Hak）、江記（Kong Kee）等插畫界代表，集合了不同媒介的視覺創作人。」

由英國記者 John Millichap 開設的獨立出版社 3030 Press 曾出版 3030: New Photography in China，介紹三十個年約三十歲的中國獨立攝影師，書籍主要發行到歐美地區，銷售成績不俗。二〇〇七年，他出版 3030: New Graphic Design in China，向海外讀者推薦具潛質的中國獨立平面設計師。由於他不熟悉平面設計範疇，便邀請毛灼然兼任編輯和書籍設計師。「這個機會讓我盡情發揮自己的編輯和設計能力，並挑選三十位於不同範疇表現突出的內地年輕設計單位，包括何君（He Jun）、廣煜（Guang Yu）、劉治治（Liu Zhi Zhi）組成的米未設計聯盟（MEWE Design Alliance）、黑一烊（Hei Yi Yang）、小馬哥與橙子（Xiao Mage & Cheng Zi）、陳飛波（Bob Chen）、柏志威（Bai Zhi Wei）、白岡岡（Bai Gang Gang）等，囊括海報、字體、插畫、書籍、獨立樂隊專輯等設計作品。當中大部分設計師也是透過『大聲展』認識的，不少早已在國際上獲獎無數。」

**開拓國際視野的深度專題**　　╲　現任廣東美術館館長兼設計教育工作者王紹強（Wang Shao Qiang）成立的三度出版傳媒屬於內地第一代主打設計及建築書籍的出版社。二〇〇五年，他們創辦了 Design 360° 觀念與設計雜誌——以中英雙語推介國際先鋒的設計理念、獨特創意，從觀念到執行，從平面到立體，把設計以三百六十度的視角呈現給讀者。「首次接觸 Design 360° 是於銅鑼灣『書得起』設計書店，主要被雜誌的『斜切書

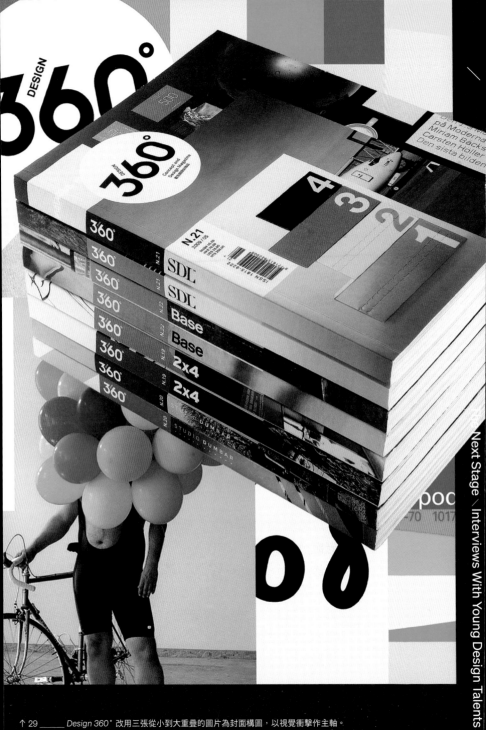

↑ 29 _____ Design 360° 改用三張從小到大重疊的圖片為封面構圖，以視覺衝擊作主軸。

口』裝幀所吸引。當時我認識的內地設計雜誌只有北京的《藝術與設計》及廣州的《包裝與設計》，均是傳統的設計雜誌。而 Design 360° 的特點是多圖少字，介紹不同國家的設計工作室和作品，但欠缺清晰的編輯方向和連貫性，我認為內容上存在進步的空間。」

二○○八年北京奧運開幕前，毛灼然前往北京旅行，期間到七九八藝術區參觀由美國設計工作室 2×4 主理的「NIKE 100」大型展覽，碰巧遇上王紹強與中央美術學院設計學院副教授蔣華（Jiang Hua）。「他們正討論 Design 360° 改版的方向，蔣華提議邀請一位具備國際視野、編輯經驗和雙語能力的平面設計師參與改版，遂向王紹強老師推薦了我。參觀展覽後，我們三人在咖啡店聊天，王老師計劃於翌年二月推出革新號，詢問我的合作意向。雖然時間非常緊迫，但有幸獲得前輩提攜，參與一本華人雙語設計雜誌的設計和編輯指導，機會難逢且極具挑戰，促使我即場答應。」

毛灼然決定摒棄 Design 360° 早期的「斜切書口」特色，改用三張從小到大重疊的圖片為封面構圖，刪去多餘的文字資訊，以視覺衝擊作主軸。同時，每期均推出兩款不同封面，當兩款封面於書架上並列展示的時候，就會形成獨特的視覺系統，引人注目亦觸發讀者好奇心。「王老師很放心把雜誌交給我重新定位，重塑雜誌的概念、標誌、封面構圖、內文排版到編採方向。它是唯一一本能夠打入西方市場的內地設計雜誌，改版後的形象更趨國際化。另一方面，內地讀者習慣閱讀深度文章，我亦提議增加文字比重。」編輯方向上，毛灼然為每期設定深度專題，剖析、探討有價值的設計議題。首年着眼於國際上最具影響力的品牌顧問設計工作室，包括來自美國

的 2×4 與 Pentagram、荷蘭的 Studio Dumbar、瑞典的 Stockholm Design Lab、比利時的 Base Design、澳洲的 Frost Design，透過長達三十二頁的封面故事詳盡介紹，讓讀者從設計先鋒身上汲取養份。「當年首次有內地媒體以詳盡篇幅介紹頂尖的設計工作室，對內地設計界來說頗為震撼。那時候於上海設有分公司的 Studio Dumbar 更購入多本 Design 360° 於辦公室內展示及送給客戶，作為公司宣傳，形成雙贏的局面。」

二○一○至二○一一年，雜誌聚焦於「環球設計之旅」，深度探尋十二個國家的設計文化和趨勢，審視設計對社會和世界的價值，包括英國設計師 Peter Saville 主理的曼徹斯特（Manchester）城市設計品牌，Wolff Olins 負責的紐約城市推廣形象等。毛灼然提議團隊邀請分佈於世界各地的華人留學生，協助聯繫不同設計機構和組織，進行深度採訪，發掘有價值的城市設計專題。「這兩年間，我每月前往廣州跟編輯團隊開會，制定封面故事和內容方向，讓他們跟進採訪進度及撰寫文稿。改版後的 Design 360° 銷量直線上升，在華人設計圈也獲得正面評價。」

**設計與生活** ＼ 二○一四年，Design 360° 發展遇上瓶頸，選題到了飽和狀態，銷量亦稍微下降。王紹強再度邀請毛灼然合作，研究第二次改版方案。「各種數據反映了 Design 360° 在華人設計圈擁有一定知名度，百分之八十的讀者為在職設計師及設計學生。除了保持以設計為出發點，我認為雜誌定位要更貼近生活，發掘設計行業狀況及不為人知的一面，提升趣味性，擴闊讀者層面。」毛灼然保留原本的封面構圖，改用裸脊裝幀，加強雜誌作為當代東方書籍的設計感；又選用輕巧的印刷用

二〇一四年，*Design 360°* 第二次改版，改用裸脊裝幀和輕巧的印刷用紙，提升閱讀舒適度。

30

31

"We believe that both design thinking/ strategy, and design products, have the potential to make life better."

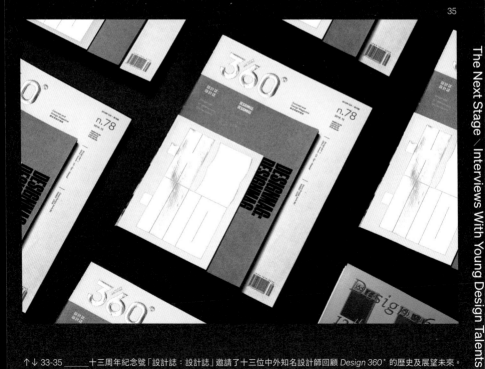

↑↓ 33-35 \_\_\_\_\_十三周年紀念號「設計誌：設計誌」邀請了十三位中外知名設計師回顧 *Design 360°* 的歷史及展望未來。

紙，提升閱讀舒適度。他還將重疊的封面圖片立體化成三冊，分別為「實驗場」、「對談」、「主題」。

　　「以『設計師工作檯』主題為例，『實驗場』的概念源於 FAB 的『One Week』專欄，向世界各地設計師收集其工作檯照片，以圖像說故事；『對談』以文字為主，呈現不同輩份的建築師及設計師如何看待其工作檯；『主題』則透過圖片和文字深入探討相關作品的設計進程。第二次改版後仍保留了平面設計、產品及室內設計、設計交流等受歡迎的固定專欄。」毛灼然主理二〇一四至二〇一五年共十二期的 Design 360° 封面設計和主題指導，其後交由團隊按照既定設計和編採模式執行。雜誌第二次改版後吸引了不少選物店與咖啡店將其上架，並獲得台灣金點設計獎年度最佳設計獎的嘉許。

　　二〇一八年十二月，Design 360° 推出十三周年紀念號「設計誌：設計誌」，由毛灼然親自負責，他選了五本影響不同年代設計師的重要設計刊物，安排相關編採人員進行交流，包括日本的 IDEA、美國的 Communication Arts、英國的 Eye、德國的 novum 與 Slanted，共同探討歷史、選題、設計、工藝等話題，詳談設計雜誌於網絡資訊發達下的存在價值，以及對設計師的意義，並邀請十三位中外知名設計師回顧 Design 360° 的歷史及展望未來。過往不少中國雜誌於網上盜取圖片再印製成書，缺乏原創及尊重知識產權的意識，Design 360° 的專業程度讓人刮目相看。該雜誌經過多年努力，終於在國際上建立起媒體公信力。

**亞洲新銳設計力量**　　＼　二〇一一年，日本字體設計協會（JTA）出版的設計刊物 typographics ti: 邀

請了 OOO Projects 創辦人後藤哲也（Tetsuya Goto）擔任特約主編，策劃以亞洲字體設計為概念的「Type Trip」專題系列。後藤哲也與編輯團隊走訪了首爾、香港、新加坡、台北、深圳、曼谷、北京，跟當地新生代設計師對話，建立亞洲設計交流平台。他們在兩年內完成採訪，將訪問成果收錄於一連八期的 typographics ti:。二〇一三年一月，「Type Trip」以京都為終點站，在當地的 DDD Gallery 舉辦了「GRAPHIC WEST 5 type trip to Osaka – typographics ti: 270」展覽，展示各個受訪單位的設計作品，將之排列成一個大型「八卦陣」。同時，大會安排多場「InterView」，邀請受訪單位到場跟觀眾分享。「我是香港的受訪設計師，訪問促成了我與後藤哲也往後的頻繁合作。由於我較熟悉華人設計圈，協助編輯團隊鋪橋搭路，聯繫北京、深圳和台灣的新進設計師，並提供英文及普通話翻譯，讓他們順利完成採訪。我覺得展覽內容相當充實，反映了整個亞洲的設計趨勢，便提議團隊把展覽移師到香港再度舉行。」

　　回港後，毛灼然向 chi K11 藝術空間查詢並講述展覽概念，對方從未舉辦過設計展覽，認為不妨一試，就促成了二〇一四年的「字旅——亞洲新銳平面設計展」。「我首次擔任聯合策展人，負責活動籌備、宣傳形象、場地佈置及各種協調工作。『Type Trip』本身沒有中文名，我提議直譯為『字旅』，顧名思義是『字體的旅行』，並透過『T』和『：』作為宣傳形象的重點元素，構圖簡單利落。而 chi K11 藝術空間的面積比京都展覽場地更大，我構思以報紙檔的形式展示作品，增加觀眾的共鳴。」

　　展覽開幕當日，後藤哲也與大阪設計師及編輯團隊、曼谷設計師 Santi Lawrachawee、首爾設計組合 Sulki &

Min、台北設計師聶永真（Aaron Nieh）、北京設計組合小馬哥與橙子等均有出席開幕講座，場面墟冚。展覽為期兩個月，毛灼然邀請了深圳設計師黑一烊，本地設計師譚智恒（Keith Tam）、許瀚文（Julius Hui）、蔡劍虹進行分享；並由黃嘉遜（Jim Wong）主持紙本工作坊。他指香港甚少舉辦這種獨立設計展，活動吸引不少設計師及學生前來參觀，反映了他們對設計活動的需求。其後他開始積極投入各種策展工作，嘗試加深大眾對設計的了解。

**多角度探討設計行業** ＼ 二〇一六年，後藤哲也與 IDEA 合作，展開名為「YELLOW PAGES」的專題欄目，深入研究亞洲城市和設計師於全球一體化、科技、文化、時代與環境各方面影響下如何運作及發展，觀察彼此相同與相異之處，以跨領域的思維看待設計。第一期的專題城市是香港，毛灼然既是受訪者之一，也擔任聯合編輯的角色，與後藤哲也一起走訪新加坡、越南、曼谷、首爾、北京、台北等地。「該欄目並非以作品的角度出發，而是圍繞設計師的生活進行深入探討，包括城市歷史、社會環境等如何影響每位設計師的成長。以我的成長經歷為例，港英時期衍生的雙語系統（Bilingual）設計相當獨特，我保留了不少雙語設計的物件，包括政府新聞處的文件標籤、九因歌、荔園入場贈券、中學成績表等。我們於日常生活中透過廣東話溝通，以正規英文寫電郵，用中英夾雜的『港式英文』回覆 WhatsApp，這種現象對於外國人來說是不可思議的，亦對整個城市的平面設計發展有着深遠影響。」

經過兩年時間，「YELLOW PAGES」於八期的 IDEA 刊登後，後藤哲也與負責版面設計的 Sulki & Min 進行討

論，雙方認為平面設計不應只着眼於設計師本身，其合作伙伴、客戶、受眾也是關鍵元素。他們希望透過各個單位的觀點，讓大眾目睹設計行業的全貌，了解不同城市的設計生態和發展，並計劃於京都 DDD Gallery 舉辦「GRAPHIC WEST 7：YELLOW PAGES」作為一個小總結。「我們選擇了以台北、北京、首爾作為重點研究城市，再次拜訪聶永真、小馬哥與橙子，以及現居德國的首爾設計師 Na Kim，深入了解他們的設計團隊，以及客戶、印刷廠等長期合作伙伴，與各人推薦的設計師朋友。我們將旅程中的記錄、觀察和分析一併呈現於展覽當中，展品既是作品，也是設計單位與合作伙伴的協作成果，從中窺探各個城市的設計脈絡。」

展覽分為幾個小型展區：Na Kim 展區呈現了設計師如何跟美術館、獨立出版社、印刷廠等單位跨界合作的過程；聶永真展區展示了各種流行文化產物，包括唱片專輯、雜誌和書籍設計，以及介入「太陽花學運」、「總統選舉」等社會議題的設計作品；小馬哥與橙子展區反映了中國內地當代出版、印刷與文化產業三者的密切關係。另外，展覽也透過視覺圖像探討「CITY TEXT/URE」（城市質感），邀請設計師們拍攝三十多張文字照片，組成獨特的視覺展品。

**移動設計講堂** ╲ 毛灼然與後藤哲也於 *IDEA* 進行「YELLOW PAGES」項目的同時，也策劃了一系列實體活動「Mobile Talk」（移動・設計講堂），與亞洲各地創作人就「獨立、跨界」（Independent / Collective）的議題展開跨地域、跨媒介對話，探索設計新面貌。「隨着社交媒體和科技發達，不同媒介之間衍生了各種充滿彈

→→36-38 ──── 毛灼然擔任「YELLOW PAGES」的聯合編輯，走訪亞洲各地，了解當地設計行業的發展，最後以「GRAPHIC WEST7:YELLOW PAGES」展覽作一個小總結。

性的協作模式，為設計項目帶來化學作用和無限可能。『獨立、跨界』為『分享』、『開放資源』、『共同工作空間』等關鍵詞添上全新定義，使合作層面變得更深入、更有效率；交通成本下降亦有助打破地域限制。」

「Mobile Talk」先後於大阪、香港、台北、新加坡、東京舉行，分享嘉賓和觀眾透過互動對談形式共同參與討論。首站在大阪 FLAG Studio 進行，邀請了歐寧、Na Kim、香港新媒體藝術家 Keith Lam（林欣傑）、寧波獨立出版社「假雜誌」（Jiazazhi）創辦人言由（Yan You）出席，四個單位的創意作品平鋪於桌上，眾人圍着桌子分享跨界合作經驗。香港站於深水埗 Common Room & Co. 舉行，上層為展示空間，下層舉行研討會，邀請了首爾設計工作室 Studio FNT 創辦人 Jaemin Lee、日本藝術團隊 Anata Ga Hoshii、攝影師杉山豪州（Gosuke Sugiyama）與策展人西翼（Tsubasa Nishi）、台北設計師田修銓（Neil Tien），還有前 *IDEA* 主編室賀清德（Kiyonori Muroga）組成龐大陣容，並找來麥錦生（Mark Mak）於象徵本土特色的小巴牌寫上每位嘉賓的名字，作為展品的點綴。活動其後三站繼續以小型研討會和展覽形式進行，邀請平面設計師及編輯、產品設計及策展人員、互動設計師、獨立書店等創意單位參與，擴闊設計師對跨界協作模式的想像。

**「落地」的設計中心**　　　　二〇一八年，Keith Lam 於深水埗的藝文空間 Common Room & Co. 原址重新建立以設計為重心的多用途空間 openground，邀請毛灼然負責命名、品牌形象及活動策展。「Keith Lam 有感 Common Room & Co. 的經營方向不夠集中，偏向像一間文青小店。雖然迴響不錯，但跟理想中的不一樣。新店取

名『openground』,『open』強調空間開放予大眾使用,期望當中發生的事情都是開放的,人與人之間得以互相交流彼此的想法;『ground』代表這個空間舉行的活動是『落地』的,設計和美學不一定是高層次的,可以跟日常生活息息相關。」活動方面,毛灼然構思了「mobilebooks」(移動書架)及「ground talk」(講座分享)。他認為不論是大型書店或獨立書店,內容精彩的書籍往往被置於書架角落,難以引起讀者關注,倒不如建立一個專題書架,定期以專題形式推薦書刊,既提高了書刊價值,也省卻消費者尋找心儀書本的時間。「這種專題推薦方式就如將 Design 360° 的編輯模式實體化,除了有效增加銷售量,更重要是讓不少設計學生重新認識 IDEA 等雜誌,鼓勵他們透過閱讀吸收設計知識。」

而「ground talk」的設定是以輕鬆態度討論設計議題,拉近分享嘉賓和觀眾的距離,鼓勵大家發表意見。「早於二○○八年,Tommy Li 和我每逢星期三便在朗豪坊地庫的『Radiodada』網上電台輪流主持『Design In-house』節目,分別邀請本地的資深設計師和新晉設計師分享心路歷程。十年過後,『ground talk』的選題依然貼近生活,Keith Lam 和我負責構思主題,每次邀請兩位設計師參與討論,例如:邀請歐俊軒(Au Chon Hin)和 Joseph Yiu(姚天佑)比較澳門和香港文藝活動的宣傳形象;Ray Lau(劉建熙)和 Orange Chan(陳嘉杰)分享如何維繫家庭及設計工作室之間的平衡;Sunny Yuen(元金盛)和 Rogerger Ng(伍啟豪)講述海外實習的所見所聞等。」

**地域性設計發展**　　　毛灼然近年策劃了不少展覽和分享活動,推動本地以至亞洲不同城市的設計

師交流，他回想自己求學時期最崇拜的是英國設計團隊 Tomato 與美國平面設計師 David Carson，兩者均是來自百花齊放的九十年代。而芸芸日本設計師當中，他最欣賞中島英樹（Hideki Nakajima）的書籍、雜誌與唱片設計，尤其早年為坂本龍一（Ryuichi Sakamoto）設計的一系列唱片封套與出版物，作品往往融合西方元素和日本美學的「空間感」，予人一種音樂治療般的安靜。「自從成立 Milkxhake 後，任何設計風格我都會關注。不過我更着重地域性設計發展，多於追隨一、兩位著名設計師作品。設計發展往往依附着流行文化，正如八十年代的香港，流行文化興盛自然也帶動了設計行業的突破。我認為韓國近年的平面設計愈趨國際化，就與整個國家的創意工業發展有着密切關係。以往，韓國平面設計以傳統東方美學形式為主，隨着電影、電視、流行音樂等普及文化鼎盛，開拓了大量創意空間。」

　　他觀察到近年不少首爾年輕設計師留學歐美，英語水平甚高，具有國際視野。儘管前輩級設計大師不多，但師徒的承接力較強，不會阻礙年輕設計師發揮創意，促使設計行業不斷進步。以二〇〇一年首辦的韓國國際字體藝術雙年展「首爾國際字體設計雙年展」（Typojanchi）為例，經過多年演變和過渡，近年已經成為國際上備受注目的大型字體設計活動，而且實驗性強。另外，毛灼然認為當今台北自由開放的社會氣候，也成就了當地整體的設計革新。二〇一三年，金馬獎五十周年邀請了首位當選國際平面設計聯盟（AGI）會員的台北設計師聶永真負責主視覺設計，帶來翻天覆地的轉變，贏得電影界及設計界讚賞，大眾亦感受到現代設計的魅力。「這個成功案例啟發了金曲獎（音樂）、金鐘獎（電視）、金點獎（設計）對主視覺

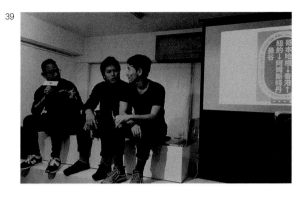

↑ 39

毛灼然為多用途空間 openground 構思了「mobilebooks」及「ground talk」等項目 →↑ 40-41 亞洲各地創作人可通過「Mobile Talk」就「獨立、跨界」的議題展開跨地域、跨媒介對話，探索設計新面貌。

40

The Next Stage / Interviews With Young Design Talents

形象的追求和改革決心。二〇一五年，聶永真操刀『二〇一六總統大選』蔡英文競選主視覺，以光環代表圓融，透過不同長度的青綠色調弧線疊合，傳達不同世代相近且共有理念的協調與傳遞，也有彼此凝聚共識的意思。自此，台灣當局及公務部門願意接受較抽象的設計呈現方式，並邀請更多年輕設計師創作『雙十』主視覺，由傳統具象風格步向現代抽象及簡約設計風格。然而，香港於二〇一七年推出的『香港回歸二十周年』形象卻換來本地設計界一致劣評，反映香港特區政府的審美能力比起港英時期大大倒退。」

**獨立思考能力**　　　　　要提升設計水平，除了多向同業取經，毛灼然認為設計師最重要的是擁有獨立思考能力。「設計作品往往能夠反映設計師的內涵和理念，得以立足於設計界的人均具有這共通點。可是相比起西方國家，香港的教育體制忽略了培育學生的批判和獨立思考能力。」他鼓勵年輕設計師嘗試透過文字理解設計。在他看來，具有審美眼光卻欠缺獨立思考是很可惜的，會令作品變得虛有其表，有如一座外表浮誇的大商場，走進去卻發現空洞無物。獨立思考能力源於每個人對生活細節、流行文化、藝術修養及社會事件等不同事情的洞察力、吸收和反思，能夠令作品理念和視覺呈現變得更完整。

1.2

# KENJI WONG

黃樹強

Personal Information ｜ ● 一九七九年生於香港，先後任職網頁設計師及美術總監。● 二〇〇七年與拍檔成立五代十國（Wudai Shiguo）工作室，並經營 WDSG Art & Craft Department，售賣古着及工業風家品。● 二〇一三年創辦年輪事務所（GrowthRing & Co.）及自家品牌 GrowthRing & Supply。● 二〇一三年獲頒「亞洲十大商店設計」獎項，同年獲《透視》雜誌選為「亞洲四十驕子」。

　　大眾對黃樹強的認識多從 RubberBand 的視覺形象開始，設計師能夠伙拍一隊樂隊共同成長實在難得，十二年來各自遇上不同的難關，依然韌力十足，從未向現實妥協，繼續博弈在人海。

　　平面設計師應否建立個人風格，好讓自己於芸芸人海中突圍？相信每位設計師的觀點都不一樣。而黃樹強的答案是應透過設計手段呈現作品性格，而非個人風格。無論是充滿質感的唱片封套，還是極致簡約的歌詞廣告，均出自他與團隊的手筆。他認為港英時期的香港設計特色是有效融合不同文化、靈活變通，學習外地的風格和技術，重新演繹成一種本土風格，這是從「五代十國」到「年輪」階段一直堅持的創作理念。

　　當下是獨立設計師年代，一個人一部電腦就能接洽工作，十人以上的本地設計團隊買少見少。黃樹強卻在個人主義和團隊合作之間選擇了後者，認為事務所達到一定規模，業務範疇才得以擴展，年輕設計師獲得更多學習和合作機會，方可開拓寬廣的未來。

**叛逆青年**　﹨　黃樹強出生於基層家庭，在觀塘順利邨長大，過着典型「屋邨仔」聯群結黨的生活，從不重視學業成績，只喜歡踢足球和畫畫。童年的活動範圍離不開觀塘工業區，不太清楚外面的世界，只在大時大節跟家人到尖沙咀逛逛。升中的時候，他內心早有盤算，將來要入讀工業學院，學習汽車維修、機械工程、工業繪圖等技術。然而劉雲傑（Jeffrey Lau）創作的經典漫畫 *Feel 100%*（百分百感覺）引發了黃樹強對創意行業的嚮往和想像，於是，他完成中三課程後隨即報讀李惠利工業學院，目標是修讀櫥窗設計，卻因學歷不足而被派到光學技

術課程。由於未能入讀心儀學科，他經常曠課、流連桌球室，整個青春期於叛逆中度過。

他對任職櫥窗設計的追求念念不忘，半年後，便決定退學。剛投身社會，他先從報章招聘廣告找到一份活版印刷工作。「每日站在大型印刷機前，印製袖衫的包裝紙盒。原理是先在印版塗上油墨，置入紙張，完成油墨轉移的過程後，迅速把紙張取出並置入新的紙張。由於印刷機不停地運作，若然放紙的位置不正確、不慎重疊或忘記置入紙張，也會造成錯誤，因此要非常謹慎。儘管朝九晚五的工作時間穩定，但不斷重複着機械式的工作，讓我覺得沒有得着，漸漸感到厭惡。」

**工藝磨練**　　　　　在朋友介紹下，黃樹強到眼鏡連鎖店任職櫥窗設計師。「我以為終於找到夢寐以求的工作，怎料所謂的『櫥窗設計』實際上是手工勞作——製作展示眼鏡的小型立體裝置。由於裝置的面積不大，一旦處理不當，瑕疵就會相當明顯，所以每個細節都要很細心。儘管和想像不同，但這份工作讓我學懂運用鋸床和積梳（線鋸機），掌握了不少木工技能，包括燒鐵、裱貼、在木頭表面製造各種仿古效果等，甚至用噴油模仿膠面或鐵面質感，非常有趣。」除了製作展示裝置，黃樹強也要前往客戶公司提取磁光碟（MO），帶到傳統的打稿公司印製產品宣傳照。他很羨慕打稿公司的職員能夠使用蘋果電腦（Mac）工作，決定透過分期付款方式購買電腦，並自學繪圖軟件 CorelDRAW，以及初階的立體繪圖軟件。

後來，他轉投了一間燈飾工程公司，參與設計大廈外牆、屋邨的聖誕燈飾項目。他製作過立體的聖誕老人，先將多塊發泡膠黏合成立方體，勾劃出聖誕老人外形後，利

用砂紙把它打磨成形,並以石膏修補有瑕疵的地方。這四年多的工作經驗,令他掌握了多種工藝技巧,對物料和質感有更多認識,無形間影響了將來的發展。

**科網熱潮崛起**　　一九九八年,黃樹強有感距離真正的設計行業尚有一段距離,不甘心待在工程公司。當時互聯網開始普及,他透過《青雲路》的招聘廣告,嘗試應徵 Junior Web Designer 一職。由於未曾修讀正規設計課程,他鋌而走險「借用」網上圖片作為面試作品,在網上資訊尚未發達的年代,成功瞞天過海獲得聘用。「香港回歸不足一年,各個政府部門相繼要建立網站,成為了公司的重要客源。當時是使用 CorelDRAW 設計網站,軟件尚未有 Layer(圖層)的概念,唯一好處是能夠透過 Shortcut(捷徑)操作,方便快捷。適逢 Flash(向量動畫檔案格式)面世不久,上司自學成功後,願意在下班時間向我傳授相關技巧。我每日從上午十時至深夜一直待在電腦螢幕前,務求將勤補拙。」

這段時期,黃樹強特別欣賞兩個本地網站,包括黎堅惠(Winifred Lai)擔任總編輯的全港首個時裝網站 izzue.com,提供具前瞻性的最新潮流資訊,讓他吸收了不少時裝養份;另一個是商業電台官方網站 881903.com,設計風格緊貼潮流、內容豐富,加上商台對年輕人而言充滿吸引力,黃樹強曾多次電郵自薦,結果都杳無音訊。

二○○○年正值科網熱潮,市場對網頁設計師有莫大需求,短短幾年的工作經驗足以換取三、四萬港元月薪。黃樹強任職的網頁設計公司被外國企業收購,辦公室搬到一座甲級寫字樓,並陸續接洽國際品牌項目。「沙士(SARS)事件前夕,科網泡沫爆破導致公司不斷裁員。當

時我擔任 Senior Designer，得悉管理層計劃裁減我的下屬，一氣之下決定集體辭職，以示不滿。離職後，我嘗試以 Freelancer 形式接洽工作，慢慢發現並不容易，項目完成後未能於短期內收取酬金，生活愈來愈艱苦，甚至要借錢度日。」

**平面設計的修行**　　在網上討論區興起前，黃樹強不時瀏覽設計類的新聞組（Newsgroup），留意網友發佈的設計資訊，從而結識了平面設計師兼收藏家 John Wu（胡兆昌）。「John Wu 在上環經營設計公司 archetype:interactive，為中、上環一帶舉行的派對活動設計宣傳品，他喜歡以線條勾劃物件輪廓的簡約風格，營造出前衛感。他聘請我為設計師，並向我灌輸各種專業設計知識。我們都很喜歡英國唱片設計團隊 The Designers Republic 的作品，並一起研究英文字體的特點和應用。我以往不懂得分辨 Arial 和 Helvetica，更加不知道什麼是 Kerning（單字間距），這份工作為我打好了平面設計的根基。」

黃樹強轉換了好幾份工作，後來輾轉加入女性生活資訊平台 she.com 擔任 Art Director，再次重返網頁設計範疇，並有機會參與拍攝。「任職幾年後，有兩位朋友提議共同創業。當時我即將踏入三十歲，累積了不同的工作經驗，期望將過往學過的設計知識派上用場，便抱着一試無妨的心態，接受邀請，促成了『五代十國』（Wudai Shiguo）設計工作室。兩位拍檔分別是 Ken 與 Michael，Ken 任職於投資銀行，跟娛樂圈中人稔熟，人脈廣闊；而 Michael 則是厲害的插畫師，筆名為 Childe Abaddon（地獄貴公子）。」

01

02

03

04

◎ 五代十国 These mission accessories are supported by Wudai Shiguo

↑↓ 01-04　　黃樹強在事業上幾經輾轉，後來與拍檔們成立了五代十國工作室。

**五代十國**　　　　　　　　二〇〇七年，五代十國工作室成立，初期聘請了一位平面設計師。隨着良好的口碑，業務擴展得很快，短期內聘請了多名全職員工，全盛時期達到十二人。「香港賽馬會是我們的主要客戶之一。每逢馬季開鑼，投注站外都要換上全新宣傳形象，我們不時邀請藝人參與拍攝，儘管這個宣傳策略並非我內心追求的。」相比之下，大眾認識五代十國主要是通過 RubberBand 的專輯設計，「我們隨後跟周柏豪（Pakho Chau）、方大同（Khalil Fong）、薛凱琪（Fiona Sit）、C AllStar 等歌手合作亦獲得不錯的迴響。方大同曾經形容我們設計的東西總是富有質感，即使是一張簡單的照片，也許團隊無意間建立了一種視覺特色。」

五代十國也曾為本地玩具模型品牌 Hot Toys 推動品牌形象革新（Rebranding）工作。自二〇〇〇年起，Hot Toys 製作高質量的玩具模型，並跟華特迪士尼（The Walt Disney）合作，專利開發《星球大戰》（Star Wars）、《復仇者聯盟》（The Avengers）等電影人物模型，銷售到世界各地。「客戶期望消費群漸漸把玩具模型視為收藏品，邀請我們構思設於香港動漫電玩節的攤位設計。當時要重點推廣《蝙蝠俠──夜神起義》（The Dark Knight Rises）的人物模型，我們揀選了幾個電影情節，透過真實比例呈現，並把整個攤位塑造成美國舊式戲院模樣，掛滿小燈泡，充滿情懷。」經過三年的合作，成效顯著，客戶也逐步掌握了品牌形象的方向。

除了品牌形象和宣傳設計外，五代十國亦開拓了空間設計範疇。黃樹強特別感激兩位客戶，包括本地時裝品牌 bauhaus 創辦人黃銳林（George Wong）與演唱會監製康家俊（Hong Ka Chun）。並非時裝設計出身的黃銳林

說：「當你設計自己喜歡的物件時，毋須刻意賣弄風格，你的風格早已滲入到血液裏。」儘管黃樹強欠缺室內設計經驗，甚至不懂得繪畫施工圖，黃銳林卻願意邀請他負責 bauhaus 連鎖店的室內設計，為品牌帶來全新氣象。康家俊也曾表示：「沒有經驗的人不等於做得差；經驗豐富亦不一定做得好，隨着年資增長或許會失去了追求。」因此，五代十國先後為 RubberBand、吳雨霏（Kary Ng）的演唱會設計舞台。黃樹強認為這一切源於客戶和自己同樣擁有不肯妥協的堅持，以及勇於追求突破的態度。他從未主動參加任何設計比賽，認為不同項目也有相應的處理方式，不想刻意追求用以競逐獎項的作品，除非是主辦單位直接頒發的獎項，例如《透視》（Perspective）雜誌頒發的「亞洲四十驕子」，他便會欣然接受。

**A 至 Z** ＼黃樹強與 RubberBand 合作源於舊同事 Tim Lui（呂甜）的邀請，首要任務是為樂隊設計標誌。「當初的想法較單純，希望設計一個標誌讓未認識 RubberBand 的人也留意這個樂隊。我預期標誌起碼沿用十年或以上，避免加入任何流行元素，純粹於圓圈內標示『R』，配上貌似『b』的降音符號，組成樂隊簡稱。」RubberBand 由首張專輯 Apollo 18 開始，一直順着英文字母命名專輯，包括 Beaming、Connected、Dedicated to...、Easy、Frank、Gotta Go、Hours。黃樹強指每張專輯也有特定主題和信息，歌曲貼近社會現象和生活議題，「樂隊從不要求製造噱頭，最好是成員不用於專輯封套上拋頭露面，為我帶來很大的創作空間。」

雙方合作超過十年，黃樹強最滿意的作品是二〇一〇年推出的 Connected，他認為這張專輯雖相隔了十年，

↖ 05 _____ RubberBand 一直沿用至今的標誌　↘ 06 _____ RubberBand 的十周年專輯 *Hours*
以時間作為主題,黃樹強提出了日晷的設計概念。

仍然切合當下社會環境——他們構思了一隻稱為「連儂獸」的怪物，會於特定時空聯繫起不同的人，甚至為人實現夢想。封套概念是 RubberBand 化身成攝製隊，追蹤傳說中的連儂獸，設計上刻意營造一種戲仿的感覺。黃樹強邀請了門小雷（Little Thunder）創作連儂獸形象，在專輯內頁透過插畫解釋連儂獸的由來，表現它多年來見證着人類一切的善惡。另外，他們認真地拍攝了幾段專訪「目擊者」的偽紀錄片，貫穿整個創作概念。後來又於尖沙咀 LCX 舉辦展覽和設立 Pop-up Store，展示專輯內的繪畫作品、連儂獸的實物模型，並推出 T 裇、Tote Bag、電話保護殼等紀念品，項目完整度非常高。

　　二〇一八年，RubberBand 推出十周年專輯 Hours，以時間作為主題，提醒大家時間一直在身邊流動。黃樹強提出了日晷的設計概念——古人用作觀察太陽影子位置來推算時間的裝置。紅色的圓形包裝盒，上方摺起一角，放於日光下，能夠折射出影子，打開的位置可讓人轉動盒內歌詞紙。專輯沒有展示樂隊照片，焦點集中在歌曲內容上。由於包裝盒的製作成本高，結果要安排於澳門生產。「儘管大家合作多年，緊密的溝通依然重要。起初有成員提出以燈塔照片作為封面，象徵引領眾人出發，我直言該意念跟時間的關係不大。作為設計師需要協助客戶釐清方向，針對主題進行構思，否則容易離題。」

### 香港人的集體回憶

二〇一一年，香港大街小巷出現了黃色底配深藍色字（或深藍色底配黃色字）的歌詞廣告招牌，遍佈各區商場、大廈外牆、港鐵月台、巴士站、巴士及的士車身，引起網民關注及熱烈討論。每幅廣告的歌詞都不一樣，來自多首家喻戶曉的廣東歌，配以低

→↓ 07-09 —— Soliton Music 宣傳形象以淨色背景配上深入民心的廣東歌歌詞，引起全城熱話。

07

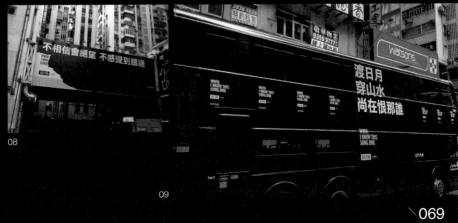

08

09

調的品牌標誌、網址和「Let's PLAY」口號，充滿神秘感。

「當時朋友成立了 Startup（初創企業），準備開發一個音樂串流平台——Soliton Music，宣揚音樂的重要。他積極尋找投資者，並邀請我幫忙製作計劃書，我在第一頁寫上約翰連儂（John Lennon）的歌詞，結果投資者很喜歡。」於是黃樹強以個人名義擔任 Creative Consultant，為項目出謀獻策並制定宣傳形象。他在構思這輯廣告時，以表現手法為主導，用淨色背景加上奪目的歌詞，恍如沒有特別的設計，但當它置身於令人眼花繚亂的燈箱廣告群，反而成為了焦點。當中每句歌詞都經過精心挑選，容易引起大眾共鳴。廣告成功與城市接軌，激發網民「估歌仔」，甚至自製歌詞應用程式，讓大家自製歌詞廣告，帶來極大迴響。

團隊揀選歌詞時也考慮到相應的媒體策略，包括銅鑼灣港鐵站內的「站在大丸前，細心看看我的路，再下個車站到天后，當然最好」；的士車身的「紅色的跑車像是帶着神秘」，讓人會心微笑。而銅鑼灣世貿中心外的「不相信會絕望，不感覺到躊躇」大型廣告板吸引了很多人前往拍照，後來客戶更邀請鄭伊健（Ekin Cheng）親臨廣告板前演唱《友情歲月》。

為了保持神秘感，黃樹強特製了多邊形鏡面頭盔，讓客戶代表接受訪問和出席講座時戴上。儘管 Soliton 於二〇一六年因財政問題賣盤，但其歌詞廣告卻成為了深入民心的宣傳形象。

**WDSG Art & Craft Department** ╲ 二〇一二年，五代十國於灣仔聖佛蘭士街開設名為「WDSG Art & Craft Department」的生活概念店。由於團隊接洽不少室

內設計項目，需要購入各種古董家具，黃樹強就提議開店，既能夠展示及售賣古董家具，也讓更多客戶知道團隊提供室內設計服務。店舖概念受十九世紀的美術工藝運動（Arts & Crafts Movement）啟發——工業革命的批量生產模式導致設計水平下降，美術工藝運動旨在抵抗這種趨勢，重塑手工藝的價值。

黃樹強一向鍾情於糜爛的工業風格，將 WDSG Art & Craft Department 的場景設定於上世紀二、三十年代的美國後工業革命時期。除了粗獷、不修邊幅的美國工業風格外，黃樹強也沉醉於二十年代的英國紳士風格，有如電影《皇家特工》（Kingsman）的美術風格和人物造型。因此，WDSG Art & Craft Department 的調子是介乎於兩者之間。其後該店於二〇一三年獲頒「亞洲十大商店設計」獎項，得到海外媒體廣泛報導。

黃銳林參觀店舖後也表示非常欣賞，跟黃樹強再次碰撞出新構思——WDSG Art & Craft Department 透過自家品牌名義推出時裝系列，bauhaus 在生產上投放資源，並將時裝安排於旗下連鎖店發售，擴闊銷售層面。於是，以復古風格為主的服裝系列面世，包括獵裝外套（Hunting Jacket）、獵裝背心（Hunting Vest）、連身工作服（Patchwork Overall）及崇尚中性美的「Boyish Style」服飾等。黃樹強認為時裝設計師必須作為產品用家，才會明白褲腳應該捲一下或兩下，牛仔褲要怎樣洗水，洗至多白或多深色才算美觀。「對我來說，店內發售的古董家具和擺設都是宣揚 Long-lasting（可持續）的生活理念。大眾應該學習追求高質素的生活用品，投資在耐用產品上，而非貪圖方便購買平價劣質產品。」

↙↘ 10-12 _____ WDSG Art & Craft Department 融合美國工業風格與英國紳士風格　→↗ 13-15 _____ 自家品牌時裝系列以復古風格為主

10

11

12

The Next Stage ╱ Interviews With Young Design Talents

13

14

15

## 觀塘 GrowthRing & Supply

經過六年多的努力，五代十國接洽過不同設計項目，並開設 WDSG Art & Craft Department 生活概念店，累積了一定名氣。然而，黃樹強與拍檔們出現意見分歧，選擇退出五代十國。與此同時，妻子懷孕，增加了經濟上的壓力，幸好黃銳林一直提供機會，讓他負責 bauhaus 新店的室內設計，而舊同事也願意透過項目形式協助，助他捱過艱難時刻。

碰巧朋友在觀塘巧明街租下一萬平方呎的大型工廈空間，分租予打算自立門戶的黃樹強，年輪事務所（GrowthRing & Co.）正式成立，經營了半年開始聘用全職員工。「一段時間後，朋友忽然決定不再承租，我需要決定是搬遷，還是尋找更多朋友分擔租金。我再次想起概念店的構思，與朋友合作售賣工業風家具，把空間命名為『GrowthRing & Supply』，並嘗試於社交媒體進行推廣。二〇一四年，我邀請了街頭藝術組織 Start From Zero 前來舉辦 Pop-up Market（快閃市集），售賣街頭服飾和各種本地創作，讓更多人認識這個地方。」後來，GrowthRing & Supply 陸續吸引了咖啡店、皮革品牌、復古電單車店等商戶合租空間，彼此的喜好和生活品味貼近，形成了一個大家庭，並不時舉辦跳蚤市場、復古市集等活動。

## 年輪事務所

黃樹強指「年輪」的靈感來自其名字中的「樹」：年輪上的圓圈互相緊扣，依靠彼此真誠對待而衍生出下一個年輪，有機地發展出來。離開五代十國後，他開始閱讀日本哲學書籍，鑽研崇尚樸素、靜寂的侘寂美學（Wabi Sabi），追求順應大自然的美學價值觀。加上源自日本茶道的「一期一會」概念——當下時光

↑↓ 16-18 ＿＿＿觀塘 GrowthRing & Supply 成為了咖啡店、皮革品牌、復古電單車店等商戶
的合租空間，並不時舉行各種活動。

16

18

17

L.O.V.E.

EASON CHAN

年輪事務所的項目範疇多元化，除了與國際時裝品牌合作，還包括不少歌手的唱片封套設計。

不會重來,這是一輩子僅有的相遇,賓主須各盡其誠意,珍而重之。

年輪事務所的項目範疇多元化,大部分客戶為國際時裝品牌,包括合作多年的戶外服裝品牌 Timberland、The North Face 等。「每逢開季及推出新產品系列,品牌都需要主視覺形象和相關宣傳設計。我們要思考如何表達品牌概念和方向,抽取當中的基因,精鍊地呈現出來,讓消費者容易消化。以 Timberland 為例,美國總部透過歐洲顧問公司制定全球宣傳策略,我們根據指引設計適用於日本、韓國、泰國、菲律賓、澳洲、中國內地及香港等地的宣傳品。」

隨着業務不斷擴展,事務所的員工數目達到雙位數,包括負責項目管理的 Project Manager、執行設計的 Art Director 和 Designer,以及一名攝影師。一般文案工作由設計部包辦,或視乎情況邀請 Copywriter(撰稿人)合作。「項目開始的時候,我會出席會議並盡量理解客戶的想法,會後交由 Project Manager 負責跟進,避免客戶直接聯繫設計同事,除非是技術上的溝通。我經常強調 Project Manager 有責任將設計師的想法傳遞給客戶,並解決團隊遇到的困難。」黃樹強相信團隊合作比起個人工作更靈活,只要落實設計概念後,團隊內任何設計師也能妥善執行,即使加入百分之十的個人風格,成果依然在預期之內。

**重現本土特色**　　　黃樹強經常到訪日本,很欣賞日本人善於吸收外地文化精髓,再透過自身文化特色轉化和呈現的民族特點,正如日式咖喱口感也較香濃、味道較甜,適合日本人口味。他開始反思有什麼創作能夠呼應

本土文化，同時符合自己崇尚的古典風格，並具有持續性概念。他在機緣巧合下認識了位於中目黑的時裝品牌 HOSU.ATPD ——擅長以傳統工藝製作服裝，包括刺繡外套（Souvenir Jacket）。刺繡外套的歷史源於第二次世界大戰結束，駐守橫須賀的美軍相繼撤走，臨走前希望帶走富東方特色的紀念品，於是找人於軍褸繡上神獸或地圖留念。當地居民發現如此商機，就以軍褸款式配上象徵東方的絲絨製作成刺繡外套。

「提起本土文化，隨即想起遭拆卸的兩個地標——九龍城寨和虎豹別墅。小時候曾於九龍城寨外圍路過，知道圍牆內是『三不管』的地方，充滿神秘感。西方國家很早已經研究城寨歷史，並出版各種書籍，日本人也對此非常着迷，將九龍城寨題材改編成電子遊戲、主題樂園等，反映這個地方代表了香港獨特的魅力。而虎豹別墅糅合了中西風格建築，毗鄰的萬金油花園被稱為『十八層地獄』，牆壁上刻有『落油鑊』、『勾脷筋』等經典場景。我發現年輕一代不認識虎豹別墅，很可惜。」

二〇一六年，黃樹強開始以 GrowthRing & Supply（GRS）品牌名義推出呈現本土文化的服飾，邀請了 HOSU.ATPD 生產九龍城寨與虎豹別墅雙面刺繡外套，以人手繡上精緻的龍、虎、豹形象及九龍城寨周邊地圖，結合日本傳統工藝、美式設計風格及本土歷史元素。由於製作成本高昂，每件外套定價為四千五百多港元，並限量生產一百件。在銷售策略上，黃樹強為了強調產品的罕有，決定於網上獨家發售，結果，優先訂購首日即收到三十個預訂。經美國潮流資訊平台 Hypebeast 報導後，吸引了大量海外顧客購買，產品迅速售罄。然而，黃樹強有感本土文化經常被濫用和消費，助長了不少劣質商品。「我不

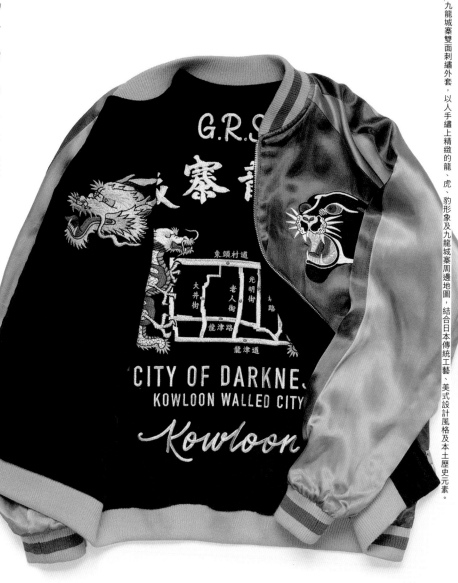

九龍城寨雙面刺繡外套，以人手繡上精緻的龍、虎、豹形象及九龍城寨周邊地圖，結合日本傳統工藝、美式設計風格及本土歷史元素。

太認同盲目鼓吹『支持本地創作』的風氣，始終商品背後的故事、設計和質量才是成敗關鍵。本土文化不該被視為一股熱潮，它更需要潛移默化地滲入大眾生活當中，成為真正的生活風格。」黃樹強直言建立自家品牌並非商業計算，首十年也會專注於高質量的設計，保持限量生產模式，每件商品能夠售罄就算達標，長遠目標是讓品牌於業界取得一定成績。

**大角咀 GrowthRing & Supply** 二〇一八年二月，年輪事務所遷入大角咀樂群街的地舖，作為工作室並與其他品牌合作舉辦 Pop-up Store（快閃店）。「主要原因是工廈業主加租，大伙兒一致決定離開；其次是工廈模式發展漸漸一體化，創作人總是追求獨特，趁市場尚未飽和之際開闢新方向。」

同年九月，黃樹強邀請了日本時裝攝影及造型師熊谷隆志（Takashi Kumagai）旗下的街頭時裝品牌 Wind and Sea 合作，推出聯乘（Crossover）產品，並於工作室舉行首個 Pop-up Store。「雖然舖位比工廈空間狹窄，但實用程度更高，商品能夠集中地展示，唯獨擔心地理位置不太方便。我們沒有刻意佈置室內空間，避免過份造作的感覺，只透過大門作亮眼的活動告示。Pop-up Store 的重點是時限性、限定商品和現場體驗：活動一般為期兩日，迫使有興趣的顧客認真安排時間到訪；商品只作少量生產，不會於網上平台或其他地方發售，客人必須親身選購，他們亦能夠試穿，感受衣服的質感；我們又會細心準備咖啡和啤酒給客人享用。」Wind and Sea 活動的反應比預期中踴躍，其後更吸引了美國牛仔服裝品牌 Lee、本地手錶品牌 Anicorn Watches 與美國太空總署（NASA）

23

24

←→ 23-26

大角咀 GrowthRing & Supply 工作室搖身一變，成為 Pop-up Store，並與不同品牌聯乘合作。

26

25

聯乘的系列於店內舉行 Pop-up Store。黃樹強認為這種
經營模式的好處是毋須定期舉辦，靈活度高；壞處則是難
以確保所有商品都可於短時間內售罄。他承認網上購物是
難以改變的發展趨勢，要逐步拿捏實體店和網上商店之間
的平衡。

**對細節的認真追求** ╲ 二○一八年，余文樂
（Shawn Yue）開設的潮流品牌 MADNESS 踏入四周年，
首度於東京舉辦 Pop-up Store，選址代官山的蔦屋書店，
他邀請了擅長品牌形象和場地佈置的黃樹強參與構思。
「MADNESS 於中國大陸和台灣的知名度很高，長遠目標
是開拓日本市場。如果一個本地品牌能夠得到日本人追
捧，那就代表非常成功。而要達至這個目標，除了講究產
品設計和質量外，品牌策略亦非常重要。」

　　由於活動將有日本潮流界的重量級人物出席，客戶
期望 Pop-up Store 表現出高水平的空間造型，故此項
目重點並非展示設計能力，而是透過認真程度讓人覺得
MADNESS 是高質素的品牌。「我的設計構思是以天然的
巨型木柱排列成『木頭陣』，表面上簡單不過，但背後的
難度極高，先要尋找木材，再於短時間內安排運輸及完成
場地佈置。由於東京市內沒有合適的巨型木頭，我們專誠
派人從七百多公里外的青森縣，將剛砍下的巨型木頭裁
成柱體，經歷八小時車程運送到現場。每件木柱都很重
且厚身，質感細緻獨特。」另外，黃樹強找來一棵樹齡達
八十五年的日本盆景作為點綴，並邀請專人悉心打理。活
動整體效果讓各單位感到滿意，「即使日本人亦甚少為五
日活動而大費周章，相信他們透過各種細節感受到品牌的
一絲不苟。」MADNESS 之後也邀請黃樹強以客席顧問的

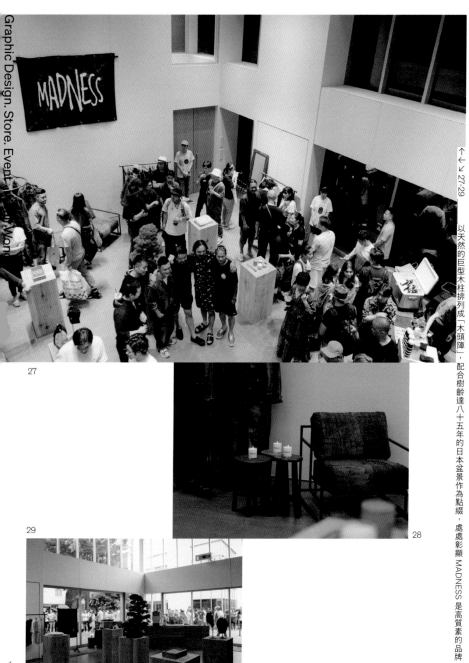

27

28

29

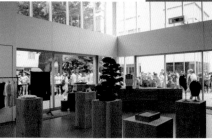

↑ ← ↙ 27-29

以天然的巨型木柱排列成「木頭陣」，配合樹齡達八十五年的日本盆景作為點綴，處處彰顯 MADNESS 是高質素的品牌。

身份參與日後的品牌項目。

　　二〇一九年，MADNESS 與 Timberland 推出聯乘產品項目，年輪事務所主理產品目錄（Catalogue）設計，他們將 Topaz Leung（梁詠珊）拍攝的菲林照片打印於質量較高的書紙上，透過砂紙刮出花痕，營造「起毛」的仿古效果，並以人手製造出皺褶，完成了二百份「手作」。黃樹強指出，要呈現理想的質感必須親力親為，不可假手於人，也不要因印刷技術的限制而放棄對細節的追求。

**開拓日本市場**　　近年，黃樹強與團隊經常前往日本拍攝，他喜歡當地的陽光、空氣、場景、工作人員的專業態度，希望從中學習並把優質的元素融入於作品裏。他指日本人的職場文化不太接受外地人參與，這種情況近年慢慢改善，以香港攝影師 Jimmy Ming Shum（沈平林）為例，跟日本經理人公司簽約後，便在東京接洽各種攝影工作，包括為女星橋本環奈（Kanna Hashimoto）拍攝寫真集。黃樹強明白接洽日本項目的契機是先於當地正式成立一間公司，再靜待機會的來臨，二〇一八年下旬，年輪事務所於東京設立分公司，提供品牌顧問服務。「在日本發展要投放較長的時間，並跟日本人建立關係，尤其是跟不同界別中具有影響力的人，這樣才有合作機會。而且，日本設計界人才輩出，市場接近飽和，作為外地人更難生存，情況有如香港人在日本經營壽司店一樣。因此，我們的切入點是協助日本品牌拓展海外市場，取得他們的信任，再思索下一步合作。」

　　黃樹強表示，日本人的階級觀念很重，懂得精準計算，亦會執着於旁人覺得沒所謂的東西，給出意見時有一種模棱兩可的感覺。「他們不會直接表示不喜歡，而是婉

↓ 30 _____ 黃樹強明白接洽日本項目的契機是先於當地正式成立一間公司，再靜待機會的來臨。

轉地提出『大家要討論一下』，實際意思就是『不行』，正如日本詞彙『讀空氣』——意指透過觀察現場氣氛，揣摩對方的心意。總括來說就是不能夠急進，每步都要像下棋一樣。」

**商業價值** ＼ 黃樹強涉獵不同的創意範疇，反映了平面設計師的發揮空間很大，既需要專注於學術範疇，也要擴闊自己的文化認知，並對商業運作有充份理解，始終設計和商業掛鈎。他以 Communion W 創辦人朱祖兒（Joel Chu）為例，多年前由漫畫行業轉投廣告界，涉獵不同範疇的創意工作。二〇一〇年為「DUO 陳奕迅演唱會」擔任美術指導，負責設計舞台空間和一眾舞蹈員造型，效果細緻又富有幻想空間，令他留下深刻印象。朱祖兒早於二〇〇一年出版 *W.W.* 概念雜誌，透過嶄新手法及精美設計，介紹具影響力的國際創意品牌和重要人物，反映了他對品牌價值的前瞻眼光；他也善於為不同品牌製造新鮮感，提升品牌價值。

「另一個成功例子是美籍華人 John C Jay，他很擅長結合時尚和文化，透過創意概念將品牌的各種特質統一地呈現，將品牌影響力推展至全球各地。」John C Jay 曾獲超過一百五十項國際獎項，九十年代加入美國獨立廣告公司 Wieden+Kennedy 擔任創意總監，主理運動品牌 Nike 的市場營銷。當年，Nike 有感紐約年輕人對品牌的認同感日漸減少，John C Jay 便構思了一系列「NYC City Attack」廣告——實地錄製紐約街頭的真實聲音和故事，並以街頭藝術形式把「Nike NYC」標誌呈現於多個街頭場景中，巧妙地把品牌形象和街頭文化連繫起來，加強了年輕人對品牌的歸屬感，作品也成為廣告界經典。

「七十年代,『香港設計之父』Henry Steiner（石漢瑞）專注為商業機構設計專業的品牌形象,吸引了一班高品味的客戶,得到不少合作機會,漸漸產生了影響力。但時至今日,整個社會生態改變了,普遍客戶更着重成果和市場反應,尤其於即食文化盛行之下,年輕設計師更難純粹地追求設計本義,需要拿捏設計理念和商業價值之間的平衡。」

**生活追求和團隊精神** ＼ 黃樹強除了致力平衡設計中的商業價值,也着重將設計融入生活。每次瀏覽他的社交平台,總會看見他心愛的古董座駕 Defender 110 Soft Top——超過七十年歷史的英國退役軍車。他追求古典美和實用美,悉心地把軍車重新組裝,並於軍綠色車身塗上獨特的沙色。「我的喜好深受流行文化影響,小時候受爸爸的影響,追看《占士邦》（James Bond）電影系列,發覺主角總是駕駛氣派的英國紳士跑車 Aston Martin。而其他荷里活電影也甚少以來自意大利的法拉利（Ferrari）或林寶堅尼（Lamborghini）作為主角座駕,偏向選用 Vintage（古典）款式跑車。」在他看來,大部分現代設計均是模仿舊物,要是購買重新設計的物品,倒不如使用原始版本（Original Generation）。「香港人普遍的欣賞能力不足,對生活質素欠缺執着,貪圖簡單便捷,以致未能把生活風格概念融入生活當中。我經常提醒年輕設計師主動尋找事物的根源,不論是電影、音樂、家具、服飾、手錶等,擴闊自己對不同領域的認知,這樣才能夠了解每件事情的脈絡。」他慨嘆主流網絡媒體未能取代實體雜誌,這些雜誌提供具參考價值的資訊,讓年輕人了解不同創作人喜歡什麼事物,以及背後的原因,從而建立自己的生活風格。

由零開始的香港街頭藝術

1.3

# KATOL LO

羅德成

Personal Information | ● 一九八三年生於香港，畢業於香港理工大學設計文憑課程。● 二〇〇六年加入街頭藝術組織 Start From Zero，成為主要成員。● 二〇一一年開設 Rat's Cave，售賣自家製街頭服裝，並定期舉辦藝術展覽及活動。● 二〇一八年與賴旻易開設洗衣及咖啡概念店 Coffee & Laundry，包辦品牌形象和店舖裝潢。● 現從事手繪招牌和平面設計工作。

　　八、九十年代是香港流行文化的輝煌時期，無論是流行曲、電影、電視劇、電台節目、文化雜誌，都為我們留下了重要的集體回憶。當年，創作人擁有自由發揮的空間，周星馳（Stephen Chow）創立的「無厘頭」文化，令他的電影作品歷久常新；羅文（Roman Tam）、梅艷芳（Anita Mui）等個性鮮明的舞台巨星風靡全港；由電台節目起家的軟硬天師（Softhard）涉獵樂壇和潮流文化，將創意、設計和生活連繫。各種獨特的風格崛起和廣泛流傳，塑造成當今的香港流行文化。

　　回望當年，大部分的成功例子並非出於商業計算，而是他們碰巧遇上一個平台，於天時地利人和的條件之下，將自己的宇宙釋放出來，造成意想不到的影響力。香港流行文化基本上源於外來文化，融合本土元素後構成獨一無二的香港風格。以本地街頭藝術組織 Start From Zero 為例，是不可能透過商業模式「打造」出來的。身為主要成員的羅德成，成長階段吸收了各種本地及海外流行文化，遇上一拍即合的朋輩，將街頭藝術發揚光大，影響了不少八、九十後。隨着閱歷和見識增長，他漸漸由一個反叛青年演變成一位創意職人。

**夢想成為畫家**　　╲　　羅德成在沙田區成長，小時候喜歡追看《足球小將》、《龍珠》、《聖鬥士星矢》等日本漫畫。他性格內向，沉默寡言，於是他媽媽每當準備外出，就會把畫紙放在桌上，讓他安靜地繪畫，一畫就是幾個小時。他曾於畫簿上創作類似《龍珠》的漫畫故事，但對自己的作品缺乏信心，從不展示於他人面前，甚至會把畫簿收藏在櫃子縫隙裏。那些畫簿於搬家過程中丟棄了，一本也沒有留存。人生首部「發表作品」來自小學時期參

加漫畫學會，同學各自在十多張對摺的 A4 白紙上創作，集合後訂裝成書，就如近年流行的 Zine（小誌）。他自小熱愛足球，卻欠缺運動天份，未能入選校隊，唯有把踢足球的想像投射於漫畫合輯上。

「小學畢業後，我順利升讀了夢寐以求的中學——賽馬會體藝中學。入學的時候，大家需要決定主修藝術或體育科，我當然選擇了前者。學校設施相當完善，設有專業的版畫室、陶瓷室、素描室、黑房等，感覺真正打開了藝術大門。體藝的校風純樸，不像循規蹈矩的傳統中學，可穿啡色的 Clarks 皮鞋上學。無論學社或班會都舉辦得有聲有色，整體的創作氣氛濃厚。中一已經有美術史堂，那時候並不重視，只會刻板背誦以應付考試。然而經過各種藝術訓練後，我的夢想始終是成為一名畫家。」

**多元的另類文化**　＼　為了鍛鍊繪畫技巧，除了學校課堂外，羅德成也到上水的藝一畫室學畫畫，結識了兩位對他影響深遠的同學——梁御東（Ocean Leung）與顏漢真（Andy Ngan）。「梁御東後來成為了藝術家，亦擔任紀錄片監製；顏漢真現於傳媒界任職拍攝和剪片工作。當時，他們很喜歡另類搖滾（Alternative Rock）、電子音樂（Electronic Music）等另類音樂，經常到新城市廣場的大型連鎖唱片店 HMV 試聽唱片。九十年代末，正值 Hip Hop（嘻哈）文化興起，我們會聽 Beastie Boys 的專輯，本地組合 LMF 亦引起一股熱潮。店內有一本免費音樂雜誌 Absolute，每期有幾頁介紹 Graffiti（塗鴉）相關資訊，令我們對 Hip Hop 文化有了初步認知。」

羅德成指，香港第一代塗鴉創作人來自火炭，位於火炭的香港專業教育學院（沙田）是當年全港唯一獲准進行

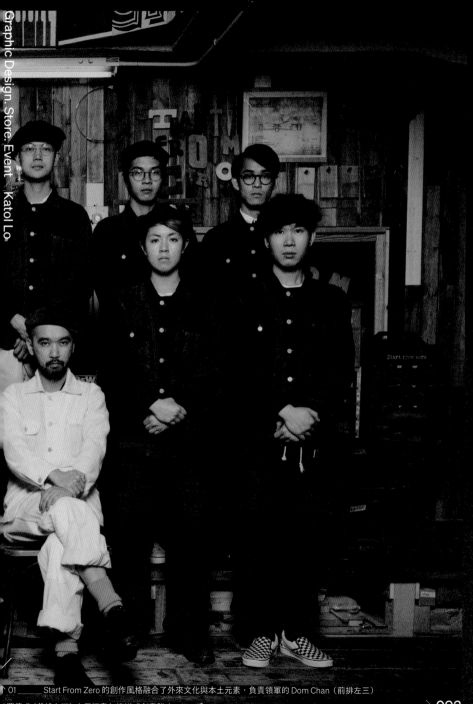

↑ 01＿＿＿＿Start From Zero 的創作風格融合了外來文化與本土元素，負責領軍的 Dom Chan（前排左三）
叫羅德成（前排左四）由反叛青年演變成創意職人。

↑ 02 —— 羅德成與梁御東（左一）、顏漢真（右一）共同完成了首個 Graffiti 作品。→↓ 03-04 —— 結識了志同道合的網友後，羅德成與

他們結伴到街頭創作並參與聯展，作品得到很多曝光機會。

塗鴉創作的地方，吸引大批塗鴉愛好者聚集。連接港鐵站和沙田 IVE 之間的單車徑通道，噴滿了不同風格的作品。「二〇〇〇年，適逢 I.T 旗下的潮流街頭品牌 Double-Park 開幕，舉辦了一場『別開生面』的 Graffiti 比賽——參賽者自行找一面牆身創作，拍照並報名參賽。當時，梁御東、顏漢真和我還未成年，卻毫不猶疑地拿起噴漆在校園門外繪畫，完成了首個 Graffiti 作品。後來，有一位德國交流生來了體藝，他個性非常反叛，留港期間被要求轉換了幾個寄宿家庭。他隨身攜帶着噴漆，每日放學去不同地方作畫，成為了我們的學習對象。我們不時乘搭巴士到處尋覓 Graffiti 作品，尋找創作靈感，並瀏覽本地和海外的 Graffiti 網站，透過觀察來學習。」

羅德成又於上水圖書館初次接觸日本設計雜誌 *IDEA*，喜歡得不得了，從此迷上了平面設計。雖然他未懂得運用電腦設計，但嘗試以人手剝字和排版，實踐對平面設計的追求。「那個年代很流行具科幻感的 Techno（高科技舞曲）設計風格，我很崇拜英國唱片設計團隊 The Designers Republic 的專輯封面，會考美術科習作也模仿他們的風格。在裏原宿文化、軟硬天師等流行文化的衝擊下，我漸漸發現另類文化、潮流文化、音樂、平面設計是互相連繫和影響的。」

## ST/ART

中六階段，羅德成與一班同學得知修讀兩年的香港理工大學設計文憑課程，能夠略過升讀中七和應付高考（A-Level），直接銜接學士課程。於是，他們中途退學並報讀文憑課程。學費合共港幣十萬元，非常昂貴，要向政府申請貸款。然而羅德成覺得課程內容與預期中有落差，未為他帶來太大啟發，成績一落千

丈，導致經常曠課。「唯一得着是透過兩個畢業作品表達了自己的興趣，第一個作品是名為『Urban Messenger』的網上雜誌，專門發掘本地 Street Art（街頭藝術）、Graffiti 等街頭文化，可惜草草了事，沒有持續更新；第二個作品是一幅大型的手繪壁畫，向理大設計學院借了長達十米的牆身，繪畫自己喜歡的平面設計構圖。」他也漸漸對街頭藝術有更多了解，「我一直瀏覽 Street Art 討論區『Stencil Revolution』，來自世界各地的街頭藝術家分享原創作品，成為了我對 Street Art 的啟蒙。當時活躍於這個討論區的香港人只有幾個，包括 Dom Chan、Big Mad 和我，於是大家發起了網友聚會，相約參觀我的畢業作品。」

他們從此成為好友，每晚相約吃飯，一邊聊天，一邊繪製 Sticker（貼紙）和 Wheatpaste（黏貼），像街童一樣在街上流連至通宵達旦。他們由尖沙咀步行到九龍塘，四處張貼作品，務求令作品遍佈全港每個角落。隨着更多年輕朋友加入，陣容變得更龐大。羅德成形容，參與街頭藝術的心態是覺得有型、刺激，能夠滿足創作慾。「我們透過 Milk 雜誌的專欄報導，發現了熱衷於街頭文化的設計工作室——China Stylus，好奇之下，貿然拜訪，認識了創意總監 Jay FC。他是英國人，多年來於本港從事廣告創作，人脈廣闊並獲獎無數。二〇〇八年策劃了全港首個刺青藝術展『SKIN：INKS』，也是 Clockenflap 香港音樂及藝術節發起人之一，是推動另類文化的重要人物。他很欣賞這班有共同興趣的年輕人，決定加以提攜，推薦我們為蘭桂坊一間酒吧設計牆身。那次經驗相當有趣，我們揀選了一百位名人的樣貌製作成 Stencil（模板），以噴漆完成作品。」

在二〇〇六年，羅德成、Dom Chan、Big Mad、Graphicairlines、C# 等一眾創作人組成了「ST/ART」聯盟，「ST」代表街頭，「ART」代表藝術。他們在 China Stylus 工作室舉辦了首個街頭藝術聯展，獲得媒體關注。在 Jay FC 的悉心安排下，「ST/ART」緊接於灣仔 IdN Gallery 舉辦過幾次聯展，包括「RE: ST/ART」、「450 SQ. FT.」、「10/10 Hong Kong Vision: Past/Future」等，作品得到很多曝光機會，將街頭藝術引入香港。「街頭藝術一時間成為了潮流，我們有機會跟不同品牌合作，在球鞋和玩具上創作，將街頭藝術延伸到商業層面。」

**街頭藝術和塗鴉的分別** ＼ 不少人會把塗鴉和街頭藝術混為一談，羅德成指出兩種藝術的文化起源和創作形式有明顯分別，如果稱呼塗鴉藝術家為街頭藝術創作人，相信他們會很生氣。

塗鴉建基於 Hip Hop 及幫派文化，屬於 Hip Hop 四大元素（DJ、BBOY、Graffiti、MC）之一，創作形式比較規律，主要分為三種：Tag，快速完成的單線簽名；Throw Up，俗稱「泡泡字」，透過簡單線條於大面積上繪畫；Piece，構圖完整，層次豐富，是較為細緻的作品。他們的原則是創作必須使用噴漆，以箱頭筆（Marker）繪畫屬於不入流的表現。塗鴉文化中，如果自己的創作掩蓋了其他人的作品，就「形同宣戰」。美國的塗鴉圈子更有一種「All City」概念，就如不同幫派之間「霸地盤」，絕不容許其他藝術家在自己的「地盤」創作。

至於街頭藝術，羅德成表示於創作媒介和形式上均沒有限制，自由度高，跟純藝術（Fine Art）概念接近。他們的創作模式主要受美國街頭藝術巨匠 Obey Giant

（本名 Shepard Fairey）啟發和影響，主要分為三種：
Sticker，把作品印製成貼紙，隨處張貼；Wheatpaste，
通常在白色雞皮紙上繪畫，或透過影印、噴油等方式製成
海報，背面塗上稀釋白膠漿，張貼於牆上；Stencil，透
過 Photoshop 調高照片對比度，令影像變成剪影，將之
打印出來後再剟去剪影部分，製成模板，並以噴漆把剪影
複製到牆上。羅德成回憶起年輕時期「遊手好閒、不務正
業」的日子，不禁慨嘆：「青春就是無敵，想做就做！」

**零碎的工作經驗** 　畢業後，羅德成燒錄
了一隻光碟，包裝成唱片封套的模樣，作為個人作品集
（Portfolio），郵寄給廣告公司 Communion W、跨媒體設
計工作室 Viction:ary 等機構，爭取面試機會。結果，第
一份工作是為諾基亞（Nokia）彩色螢幕手機設計不同的
像素遊戲（Pixel Game），透過一格格的像素拼湊出各種
造型和動作。他覺得同事們很厲害，能夠單靠像素完成任
何畫面，可他們多是沉迷電子遊戲的「毒男」，羅德成覺
得自己不屬於那個世界。兩個月後他收到 Viction:ary 通
知聘用，就隨即轉工。當時工作室規模較小，只有創辦人
Victor Cheung（張仲材）主理設計工作，他吩咐羅德成
設計一些簡單的橫額廣告（Web Banner）。由於欠缺專業
的設計經驗，羅德成花了大半天時間也未能完成，提早結
束不足一日的試用期。

「後來有朋友介紹我加入商業電台，參與 881903.com
網站的日常設計。我的上司是 michaelmichaelmichael，
他經常告誡大家不要參考設計書，反而要想辦法令自己的
作品將來出現在設計書上，讓別人去模仿。他的接受能力
很高，鼓勵設計師盡情發揮創意。而影響我最多的是陳書

（Chan She），他由主理商台活動主視覺的『商台製作』組調過來，是一位出色的平面設計師。在他用心指導下，我慢慢掌握了設計軟件的應用和技巧。每日從旁觀察、學習他如何設計標題字，看到他做事一絲不苟，印刷廠經常稱讚他提交的檔案非常『乾淨』。」羅德成亦會留意陳書的日常讀物，發現他有不少吸引眼球的設計概念源自歐美時裝雜誌。雖然商台的薪金很低，但發揮空間大，創作氣氛良好。當時是本地唱片業風光年代的尾聲，大部分唱片封套由夏永康（Wing Shya）的 Shya-la-la Workshop 或陳輝雄（Ivan Chan）的「模擬城市」構思及設計，他們喜歡邀請商台的設計師以 Freelance 形式參與，令羅德成實現了設計唱片的心願。

　　經歷多份短暫的工作後，在 michaelmichaelmichael 引薦下，羅德成加入無綫電視（TVB）任職平面設計師。無綫有一位御用字體設計師張濟仁（Cheung Chi Yan），由一九九三年起為多個電視劇及綜藝節目設計標題，包括《真情》、《宮心計》、《天與地》等深入民心的作品。「我所在的品牌傳播科負責節目的宣傳形象，相比起其他部門，品味較貼近設計潮流。每逢籌備新節目，張老師和我就各自以不同風格設計標題，由監製作選擇。然而，我的『創新方案』往往不被選取，久而久之，同事們不再要求我提交設計。在被投閒置散的情況下，我決定結束打工生涯，全職投入 Street Art 創作。」

**一切由零開始**　　　羅德成憶述：「自從在網上討論區認識後，我們這群喜歡街頭藝術的人經常成群結隊於街上蹓躂，又參與聯展，建立了一定默契。」二○○一年，Dom Chan 在銅鑼灣看到一張有趣的海報，上網搜

06

07

尋而接觸到 Obey Giant 的作品，從此迷上街頭藝術，並意圖模仿這種藝術模式。他本身於家族經營的雜貨舖工作，有感生活乏味，就以「Start From Zero」的名義展開創作，希望鼓勵和提醒大眾在情緒低落、失去目標時，能夠由零開始。「『ST/ART』成立初期，Dom Chan 與 C# 在柴灣工業城租用了小型工作室，製作 Stencil 和存放工具。由於沒有足夠資金購買工具，我們隨處撿拾製衣廠棄置的織板，改造成工作檯；又邀請『ST/ART』成員創作圖案，讓我們自製絲網印成 T 袖。我們設計了『Kill the Boss』、『Sick Leave』等 Sticker，免費派發給朋友們，引發大家的共鳴。」

Dom Chan 沒有任何藝術背景，也不擅長電腦，但對創作充滿想法和追求。「他是一個行動派，無畏無懼，而我是支援的角色。二〇〇六年，他構思生產質量較高的 T 袖，我負責設計和排版，就這樣展開了長期合作，我成為 Start From Zero 主要成員。」他們嘗試聯絡合適的店舖寄賣 T 袖，但成效不顯著，直至獲得台灣買手賞識，才逐步進軍台灣市場。「當時，台灣很流行香港潮流品牌，不少店舖寄賣我們的 T 袖。經過一段時間，商品種類愈來愈廣泛，包括衛衣、外套、工作服、貨車帽及 Tote Bag 等，業務漸上軌道。」

### 街頭文化概念店──Rat's Cave

二〇一〇年，羅德成透過 michaelmichaelmichael 得知上環太平山街的舖位租金便宜，與 Dom Chan 討論後，隨即決定開店，並將之命名為「Rat's Cave」，比喻街頭藝術家如「過街老鼠」，深夜偷偷摸摸出現於橫街窄巷。Rat's Cave 主要售賣自家品牌街頭服飾，亦寄賣 Graphicairlines、門

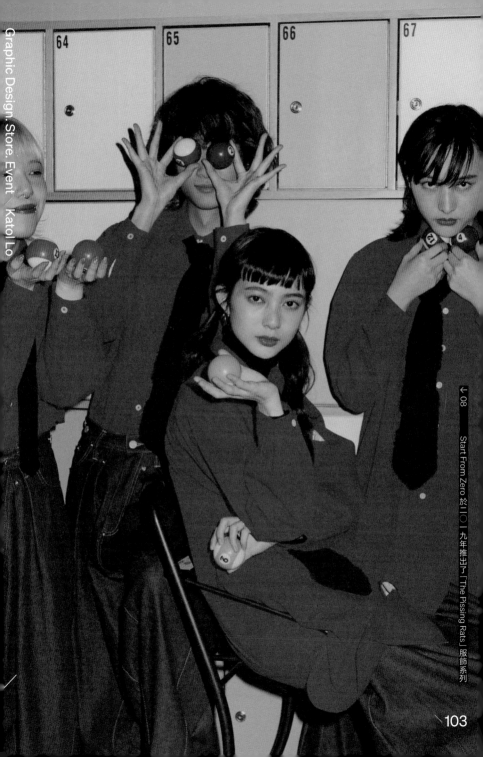

← 08

Start From Zero 於二〇一九年推出了「The Pissing Rats」服飾系列

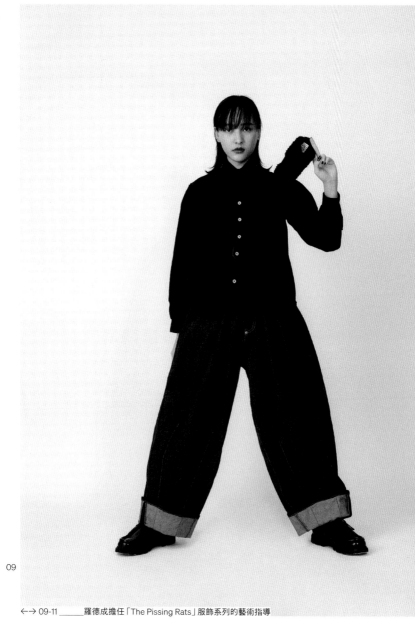

09

10

11

小雷（Little Thunder）等插畫師好友的產品，並定期舉辦藝術展覽。

「香港人習慣於大型商場裏生活，光顧一式一樣的連鎖店，我們到外地旅遊時，經常反思為何香港沒有特色街道小店，Rat's Cave 的創立為我們達成了一個目標。開店初期，除了 Rat's Cave 與由 michaelmichaelmichael 開設的 HAJI Gallery 外，太平山街的商店以舊式車房、印刷廠為主，遊人不多，生意不算理想。不過，我們開店的初衷不單是售賣服飾，更希望建立推廣街頭藝術和另類文化的空間。構思店內裝潢時，我們首先預留了靠近門口位置的牆身作展覽空間，腦海中已有初步的藝術家名單。店舖前身是舊式車房，我們稍作翻新，並以紅磚搭建外牆，保留糜爛的感覺。我們秉承着原創和自家製的風格，嘗試用木板製作檯凳，並於木板上進行絲網印刷（Silk Screen），成為了 Start From Zero 的視覺語言。」

二〇一一年一月，Rat's Cave 舉行了首個小型活動：宣傳盲公夫人（TVO）的獨立漫畫《解放台妹》。羅德成前往售賣古董雜貨見稱的摩羅街，購買了幾本以玄學角度探討八卦新聞的《奇聞》雜誌，並即興把精選內容以絲網印刷於雜誌封面上，作為展品。「解放台妹」在獨立出版界成為一時佳話，吸引了不少人專誠到訪店舖，很快就賣出數百本，需要即時加印。此後，我們平均每個月都會舉辦一場藝術展和聚會，包括 Big Mad 的『The Day of 200 Screenings』、Telephone Fung 的『純粹遊戲』、門小雷的『告白』等，也曾邀請台灣塗鴉藝術家 Bbrother（本名張碩尹）舉行『大兄弟、大他者，與大社會』作品展。策展目的主要是推動好友們保持創作動力、嘗試新事物，以及聚於一起燒烤、喝酒，算是頗為『圍爐』的想法。當時

主要靠社交媒體及 *Milk* 的報導來宣傳，連串活動亦提升了 Rat's Cave 的知名度。」

**三十歲前的反思**　＼　二〇一一年十一月，Start From Zero 獲邀參與在荷李活道前已婚警察宿舍（後活化改建成元創方）舉行的設計盛事 deTour，Dom Chan 構思製作了一間小木屋，結果大受好評，不同品牌先後邀請 Start From Zero 設計木製裝飾，為團隊開拓了全新的發展方向。「根據過往的參展和策展經驗，我們發現香港人沒有購買畫作的習慣，或許是家中缺乏展示空間，於是靈機一觸，把平面設計圖案印刷於木製家具上，藝術和功能兼備。小木屋項目是團隊成立木工工作室的契機，大家開始製作筆記板、紙巾盒、座檯燈、小花盆、掛牆衣架、樽裝飲品手提箱等精緻的木製產品。」

其後 Dom Chan 全面投入木工創作，繼續接洽各種客戶訂單，更超越了木製產品的範疇，涉獵家居及工作室空間設計、商舖裝潢和設備、流動攤檔等；同時舉辦工作坊，向年輕人傳授木工創作技巧。羅德成則未有參與木工創作，主力打理 Rat's Cave 業務及設計街頭服飾。「二〇一三年，我即將踏入三十歲，覺得是時候停下來，重新檢視一下自己的生活。根據時裝品牌的慣例，每年最少要推出兩個 Collection（服裝系列）。而內地廠房普遍不願意少量生產，衣服製成後要『威逼』朋友們購買；不受歡迎的款式積存下來，造成浪費。街頭服飾始終未能帶來平穩的收入。」

**短暫的「退休生活」**　＼　二〇一四年，太平山街、東街、西街一帶成為了「文青熱點」，吸引不少

咖啡室、畫廊、設計精品店進駐，人流愈來愈多，Rat's Cave 卻選擇於這個時候光榮結業。羅德成展開了一年的「退休生活」，每日閱讀不同類型書籍、踢足球、游泳、旅行，並開始茹素。他收看了一部美國紀錄片 Sign Painters——呈現手繪招牌師的苦與樂，以及背後的美國歷史及文化，並介紹手繪招牌（Sign Painting）的相關工具和技巧。紀錄片引起了他對手繪招牌的興趣。「現時深水埗、長沙灣等舊區仍有不少手繪招牌，這種傳統工藝的質感獨特，富有人情味，記錄了一個地方的歲月痕跡。十多年前的巴士站站牌，所使用手繪的中文書法配搭無襯線體（Sans-serif）英文，絕對是香港獨有的特色。當電腦普及後，站牌換上了電腦字體，手繪工藝亦隨之失傳，非常可惜。」

由於台灣近年的手繪工藝發展成熟，羅德成決定拜訪專為電單車車身及頭盔繪畫花紋圖案的 Air Runner 團隊，從中偷師，學習手繪的基本功。他指台灣流行美式文化，年輕人喜歡以彩繪圖案裝飾自己的電單車，市場需求龐大。這類側重於花紋創作的工藝稱為手繪拉線（Pinstriping），有別於以字體設計為主的手繪招牌。於是，他向本港首位「復興」手繪招牌的平面設計師 Man Luk 請教相關技巧，並於木牌上嘗試繪畫，作為贈予朋友們的小禮物。他也開始在 Start From Zero 木工工作室的門面、木架、玻璃等媒介上手繪字體，將手繪招牌與木工工藝結合，開拓更多的應用層面。

**手繪招牌工藝** ⟍ 基本上，手繪招牌有三個主要工序：一、先在白紙上構思草圖，於電腦勾劃初稿讓客戶檢視和確定設計；二、前往影印舖打印原大的「移印

紙」，用炭筆（Charcoal）將初稿移印到即將進行繪畫的媒
介上；三、上色。如果在玻璃上繪畫，則可直接把「移印
紙」貼在玻璃外面，並於室內位置倒轉描繪。儘管油漆具
備防水功能，但容易被刮花，因此做手繪招牌甚少於玻璃
外面上色。由於玻璃有厚度，羅德成需要憑經驗拿捏落筆
位置和角度，字體才不會「走樣」。他表示對手繪招牌有
需求的客戶以英式或美式小店為主，包括餐廳、古着店、
男士理髮店（Barber Shop）等。

羅德成直言，從事手繪招牌工藝，最困難的是要適應
於不同環境下繪畫，屬於體力勞動的工作。他曾為中環天
星碼頭內的炸魚薯條店繪製招牌，當日氣溫只有攝氏十
度，連續幾個小時站於斜坡上繪畫玻璃，冷得他全身顫
抖。接着，他要於廚房旁的牆身繪畫，由於手繪招牌使用
的是油性磁漆（Enamel），並以松節水稀釋，會散發出刺
鼻的氣味，油炸食物的油臟味和磁漆味交織在一起，令他
非常不好受，唯有硬着頭皮挨過去。

目前，不少外國人在港開設餐廳時也會邀請羅德成繪
製招牌，可是繪畫的位置不一定在店面。每當抵達現場，
店內裝修大抵完成，卻未必有寬敞舒適的空間供他繪圖。
他最辛苦的經歷是要長時間跪於廚櫃上繪畫，引致膝痛不
適。另外，貼金箔（Gilding）的工序也是個大挑戰，一旦
天氣酷熱，濕度高，便會影響金箔的完成效果和製作時
間。「手繪招牌需要有耐性，無論身處於任何環境都不能
着急。面對着重重複複的工序，過程非常沉悶，卻讓我腦
袋清空，享受這種緩慢節奏。我回想起任職電台和電視
台期間設計標題的經驗，對掌握 Sign Painting 有莫大幫
助。而我為 Start From Zero 設計街頭服飾的時候，經常
留意日本潮流品牌 Neighborhood 的 T 袖，後來知道背

後的設計師 Nuts Art Works 也是著名的 Sign Painter，這才發現，自己喜歡的平面設計與所從事的手繪工藝是一脈相承的。」

### 台港另類文化交流——共樂

二〇一五年，Start From Zero 首次參與年宵市場，攤檔名為「木羊人」（Flockman），發售寫上「脫毒成功」、「愛咩有咩」等恭賀字句的創意木製揮春，以及「魚蝦蟹」、「買大小」等賭博遊戲拼板，將街頭文化及傳統工藝帶入大眾視野，羅德成負責相關設計工作。年宵結束後，幾位主理年宵攤檔的 Start From Zero 成員計劃旅居台北，建立自己理想的生活空間，並將香港另類文化引入當地。二〇一六年六月，羅德成與他們合資於台北赤峰街開設「共樂」（Gung Lok）——結合餐飲、藝術展覽、街頭服飾、木製商品的複合式餐廳，旨在透過地道美食、藝術、潮流和音樂呈現香港特色文化。

「同事們負責構思菜單，而我則包辦店舖的形象設計和裝潢。我抵達現場拍照及量度尺寸後，隨即返港構思設計，由於沒有任何室內設計經驗，項目對我來說是極大考驗。由於店內家具均由 Start From Zero 木工團隊製作，我們要遷就船期和租用貨櫃，團隊需要於一星期內趕製所有家具，再飛抵台北完成組裝及手繪。」共樂的經營理念傳承自 Rat's Cave 的獨立精神，將本地藝術家的作品推廣到台灣，亦邀請當地品牌、插畫師、攝影師合作，成為了兩地另類文化的交流場所。

### 慢活的咖啡時光——Coffee & Laundry

二〇一三年，羅德成的外甥出生，其父母為了照顧孫兒，由

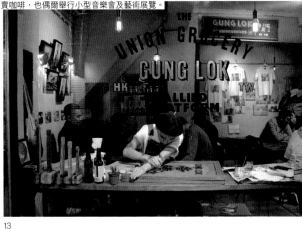
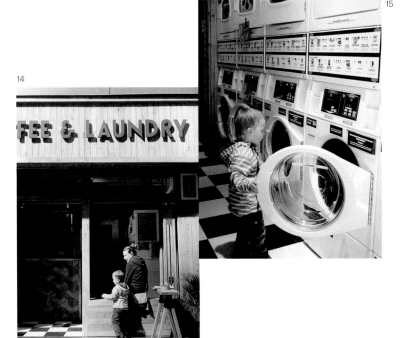

↑ 13 ＿＿＿＿羅德成於「共樂」現場製作手繪作品，當中於玻璃上貼金箔的工序是個大挑戰。　↓ 14-15 ＿＿＿＿ Coffee &
Laundry 是全港首間洗衣咖啡概念店，除了售賣咖啡，也偶爾舉行小型音樂會及藝術展覽。

13

15

14

馬鞍山搬到上環。幾年後，媽媽忽發奇想計劃經營小生意，某日與街坊閒聊，聽說開設洗衣店的成本不高，運作也相對簡單，決定在西營盤創業，開設了 Panda Laundry（熊貓洗衣舍）——既提供傳統洗衣服務，亦設有二十四小時自助洗衣、乾衣服務。「當時正忙於籌備『共樂』，我知道洗衣店即將開業，但未有時間參與全盤計劃，只為店舖設計了品牌形象，日常業務由家人打理。直至『共樂』的業務上了軌道，我得悉洗衣店生意不太理想，同時，妹夫在上環皇后街物色了新舖位，打算開設分店，試圖提升整體營業額。基於對營運有憂慮和壓力，我嘗試遊說朋友們合資，後來伙拍了對咖啡情有獨鍾的 Otherway Lai（賴旻易）合作營運。」

新店名為 Coffee & Laundry，參考了日本的「洗衣咖啡店」概念，促成了全港首間洗衣咖啡概念店，提供二十四小時自助洗衣服務。咖啡店於早上至黃昏提供餐飲，選用淺度烘焙的本地咖啡豆，沖調帶有花香和果香的優質咖啡、咖啡與湯力水（Tonic Water）結合的 Coffee Tonic，並提供牛角包、蘋果批、鬆餅等小食。店內擺放了不少日本雜誌，讓顧客安坐於舒適環境下度過三十分鐘的洗衣時光。

Coffee & Laundry 初期業績一般，羅德成邀請了麥東記（DONMAK & CO.）、門小雷、Telephone Fung 等插畫師合作，為店內出售的玻璃樽裝冷萃咖啡（Cold Brew Coffee）繪畫招紙，吸引更多人慕名而來。儘管空間有限，他們也曾舉辦小型音樂會及展覽，可見羅德成對另類文化的支持從未減退。

**咖啡、電影、藝術**　　　　　有一日，羅德成在

113

Instagram 留意到一位日本插畫師 Takeru Machida 購買了門小雷的鋼管舞畫集 *The Blister Exists*，好奇下搜尋 Takeru Machida 的資料，發現他的人像插畫風格簡約，可塑度高，便嘗試提出合作提案。在本地襟章團隊 PERKS 創辦人 Pman Tang 的協助下，成功邀請對方合作，創作一系列九款的插畫襟章（Pins）。羅德成提出以咖啡相關的電影情節作為題材，與 Takeru Machida 各自於網上搜集資料，並揀選了《危險人物》（*Pulp Fiction*）中飾演殺手的森姆積遜（Samuel Jackson）在廚房拿着咖啡說「Goddamn Jimmy...」；《重慶森林》（*Chungking Express*）中，飾演「警員 663」的梁朝偉（Tony Leung）到快餐店喝「齋啡」等經典畫面。PERKS 以 Risograph（孔版印刷）技術將人像插畫製成精緻的襟章。

二○一八年，羅德成於 Coffee & Laundry 策劃了「The Coffee Roaster」小型展覽，展出相關作品，並預備了一部抽襟章的扭蛋機，增加趣味性。「我邀請了 Takeru Machida 出席展覽開幕，即席為參觀者繪畫人像。當日的反應比預期中熱烈，他連續完成了二十多張插畫。那幾日，我們盡地主之誼，帶他前往不同地方遊玩，但他很容易感到疲倦。也許是香港人的生活節奏急速，無論是工作或玩樂都是密集式的，跟他生活於名古屋的節奏不一樣。」這次合作對雙方來說也是良好體驗，活動提升了 Coffee & Laundry 的知名度，亦能從中體會到與日本人相處的方式，克服了兩地之間的溝通困難；同時，Takeru Machida 的作品得到更廣泛的關注，Instagram 上支持者數量提升了不少，而他亦一直於名古屋、靜岡等地的咖啡店巡迴舉辦「The Coffee Roaster」展覽，並跟 PERKS 合作推出新款襟章。

### 反叛與創意轉化

羅德成對於另類文化、獨立經營模式的堅持，受到當代藝術發展的啟發。「一九一七年，法裔藝術家杜象（Marcel Duchamp）以尿兜作為參展藝術品，諷刺傳統藝術的定義和觀念，作品被譽為是當代藝術的起源。到了六十年代，繪畫商業插畫出身的美國藝術家安迪華荷（Andy Warhol）開始創作金寶湯罐頭（Campbell's Soup Cans）系列作品，透過描繪日常生活中唾手可得的普通事物，將『平民化』細緻演繹成『高尚』藝術，掀起了全球的普普藝術（Pop Art）熱潮。」當代藝術的概念一直延續到流行文化，而羅德成的成長過程也受潮流界代表人物的影響，學習以不同形式傳遞街頭文化理念。「我很崇拜 NIGO（長尾智明），他將街頭文化、Hip Hop 等美式文化轉化成九十年代風靡亞洲的裏原宿文化，先後創立街頭潮流品牌 NOWHERE 及 A Bathing Ape。品牌早期憑着木村拓哉（Kimura Takuya）的人氣加持，迅速受到年輕人追捧，不時與其他單位推出聯乘（Crossover）限定商品，把成本不高的衣物炒賣至天價。這種創作經營模式跟 Andy Warhol 的藝術理念如出一轍。」

「我經常審視自己，不希望成為『老屎忽』。我願意接受新事物，結識年輕的平面設計師及藝術家，盡可能幫助他們，正如 Jay FC 當初義無反顧地提供協助，我們才有今日的成績。我認識門小雷很多年，她早期已經才華洋溢，跟一些出版社合作推出過畫集和漫畫。由於行政程序複雜，加上發行效果欠佳，基本上是零收入，經濟拮据，我們一班朋友就向她訂購畫作，作為幫補。」二〇一二年，羅德成嘗試以自資形式為門小雷推出《夜記》，結果兩小時內售出了二百本，讓他們意識到獨立出版的潛

16

17

↑↓→ 16-18 ＿＿＿＿＿羅德成一直肩負門小雷書籍的設計、宣傳等工作，讓對方可專注於藝術創作。

# THE BLISTER EXISTS

**THE POLE DANCING
MOVES ENCYCLOPAEDIA**

*1000+ Colorful Illustrated Pole Tricks*

*Best Inspiration For Pole Lovers Of All Levels*

*Categorized, Easy-to-use Format*

*Little Thunder's Alternative Passion*

力。羅德成其後一直協助門小雷設計書籍至今，並肩負宣傳、郵寄、賬目計算等工作，讓她全情投入漫畫創作。近年，門小雷的作品於美國極受歡迎，並積極進軍日本，成績斐然。

**不求回報的心態**　　　　　以羅德成的理解，本地平面設計發展大致可分為四個階段：第一代是靳埭強（Kan Tai Keung）、劉小康（Freeman Lau）等具天賦的設計大師；第二代是 Rex Koo（顧沛然）、Benny Luk（陸國賢）等發起自主設計的設計師；第三代是 Graphicairlines、Start From Zero 等透過設計建立起自家品牌；第四代是麥繁桁（Mak Kai Hang）、Kidney Chung（鍾俊賢）等年輕設計師，能夠透過社交平台宣傳作品和接洽工作。

「我覺得近年的本地設計工作室質素甚高，設計師擅長不同專業範疇，促使整個業界的發展更多元化。然而，相比之下，以往 Rex Koo、Benny Luk、Kenji Wong（黃樹強），以及創辦 *RMM* 設計雜誌的 Raymond Lee（李敏中）與 Amber Fu（符清）等設計師不時舉辦聯展，是我讀書時期接觸設計的途徑；現在的設計師甚少交流，只流於網絡上的溝通。Instagram 的出現，導致文字交流減少，令設計師之間缺乏探討設計的機會。」

話雖如此，展望未來，羅德成對年輕設計師的忠告是始終要有行動力，以及不求回報的心態。「網絡發展讓年輕設計師的作品接觸到國際層面。以 Kidney Chung 為例，他從未到設計公司接受正規訓練，卻透過網絡接洽了不少來自中國內地的國際時裝品牌項目。而且，內地客戶的接受能力較高，會尊重設計師的想法，不像本地客戶習

慣翻來覆去地發表意見。」他認為香港有不少具潛質的設計師和藝術家，然而身處亞洲金融中心，經濟主導，在本地從事創作是一條不好走的路，可能要吃很多苦、受很多委屈，才慢慢看到成果。可在他看來，凡事不能以回報來衡量，有些回報並非於短期內出現，努力做好一件事，自然會受到賞識。

# ch.

平面設計・本土文化・社區參與

2.1

# HUNG LAM

林偉雄

Personal Information | ● 國際平面設計聯盟（AGI）會員。● 一九七三年生於香港，曾任職靳與劉設計（K&L Design）。● 二○○三年與余志光創辦 CoDesign；二○一二年成立 CoLAB，以合作、實驗的精神連繫志同道合的創作人，通過創意及設計推動社會正面發展。● 作品獲多個獎項，包括紐約 One Show 可持續設計獎、丹麥 Creative Circle Award 銀獎、日本 Applied Typography 特別獎、DFA 亞洲最具影響力設計獎設計大獎、GDC（平面設計在中國）設計獎、金點設計獎、香港設計師協會環球設計大獎等。● 作品於英國 V&A 博物館、日本三得利博物館、蘇黎世設計博物館、漢堡藝術與工藝博物館等展出及永久收藏。

　　八十年代，香港發展蓬勃，平均每年經濟增長達百分之七點四。一九八七年，香港更被列入高收入經濟體（High-income Economy）範圍，自此進身發達地區行列。金融業在工商行業對資金的需求下快速發展，愈來愈多公司通過上市集資，推動股票市場發展，香港與國際間貿易的增長，吸引了不少海外銀行前來開業及設立分支機構，令香港逐步成為亞洲金融中心。設計業亦受惠於快速的經濟發展和地理優勢，同時企業對形象建立有莫大需求，間接造就了幾代設計大師的崛起，默默展開連場龍爭虎鬥，在本地及國際舞台上揚名立萬。

　　一九九七年發生亞洲金融風暴，香港經濟出現負增長；二〇〇三年沙士（SARS）疫潮爆發，造成經濟大幅波動；二〇〇八年再受全球金融危機的影響……由於香港屬外向型經濟體，主要市場（美國及歐洲）受危機拖累導致經濟下滑，減少對中國內地產品的需求，作為轉口港和提供貿易服務的香港隨即受到牽連。除了社會和經濟因素外，隨着科技發展，企業轉型，也或多或少為設計業帶來影響。

　　林偉雄出生於七十年代的香港，見證了互聯網普及對生活和工作帶來的改變。他沒有亮麗的畢業證書，先後跟隨幾位大師的步伐，由低做起，憑着堅毅不屈的精神，層層遞進，積極參與各種藝術創作，爭取一個又一個設計殊榮。經歷過畢生難忘的海外交流及實習，與佛結緣，漸漸反思設計的意義，他決心踏出舒適圈，與拍檔余志光（Eddy Yu）一頭栽進充滿未知數的藍海——未開發的社會設計範疇。

「打書釘」學設計 ＼ 林偉雄自小在屋邨長大，讀書成績平平，被老師懲罰更是家常便飯，唯獨上美術課會獲得老師的賞識，得到一點點成就感。升上中四，選修了理科，不能再上美術課，美術老師卻主動提出用課餘時間教他畫畫，可見他在藝術方面的才華。林偉雄憶述：「有一次，學校邀請了幾位舊生回校分享生涯規劃，其中一位師兄畢業後任職平面設計師，並開設了自己的工作室，令我初次意識到創作能夠發展成一種職業，『設計』這個詞彙從此存在於我的腦海裏。」會考後，他跟隨哥哥做暑期工，協助一名美術指導製作電影道具，從而得悉修讀大一藝術設計學院後可從事美術工作，就報讀了大一的平面設計課程。課程從點線面的概念開始，教授廣告、字型、素描等基礎知識，林偉雄認為，當年打好素描的根基對日後處理電腦修圖（Photo Retouching）有莫大幫助，能夠訓練眼睛判斷光暗和立體感的準繩度。

「大一的師資水平參差，每當遇上『流流地』的講師，我就會逃學，從天后乘車到中環威靈頓街的日本生活雜貨店 Loft。當年 Alan Chan（陳幼堅）開設的『陳茶館』也在那邊。我主要到書店『打書釘』，它算是 Page One 前身，世界各地的平面設計、室內設計、建築及藝術書籍包羅萬有，在互聯網仍未普及的年代是難得能接觸相關資訊的途徑。那時候，學費是每月三百多元，而這些印刷精美的設計書籍平均售價要四、五百元，我會小心翼翼地翻閱，反覆細味。經過一段時間，我甚至掌握了每本書存放的位置，知道在哪本書的哪一頁可以找到哪個設計。這個階段，我從書本中領悟到的，可能比課堂所學的更多。在眾多設計範疇當中，我對標誌設計最感興趣，覺得要在有限空間內呈現不同的元素甚具挑戰性。」此外，林偉雄也

在印刷廠當兼職，幫補學費之餘不忘從中偷師，學習基礎的印刷原理和技巧，提早裝備自己。

**設計初體驗** ＼ 林偉雄的畢業作品以小組匯報（Group Presentation）形式進行，後來，其中一位評審何中強（William Ho）在畢業展覽中向他遞上名片。「William Ho 與靳叔（靳埭強，Kan Tai Keung）是同輩的平面設計師，當年在業內頗有名氣，主要從事 Corporate Identity（企業形象識別）相關的設計項目。他過來寒暄了幾句，讚賞我們的習作，並建議我畢業後到外面闖一闖，待學有所成之後，隨時再拜訪他。後來，老師推薦我到一間小型廣告公司工作，是由一對設計師夫婦開設的，負責 Below the Line（線下廣告）的設計工作。當時，Mac（蘋果電腦）是非常昂貴的產品，只有老闆夫婦能夠使用，而我每日的任務是以 Marker（箱頭筆）和 Sketchbook（畫簿）繪畫草圖，設計各式各樣的店舖櫥窗、宣傳海報和單張。老闆會把我的草圖掃描到電腦，再親自以繪圖軟件完成製作。某程度上，我覺得自己的角色更像老闆，能夠主導各個項目的構思。」半年後，林偉雄毅然拿着自己的作品集去拜訪何中強。

「William Ho 沒想到我事隔半年就找上門，他拿起我的作品集，翻閱了幾頁，臉部表情彷彿在告訴我，這些玩意談不上是專業設計。結果，在我自願減薪的情況下，他願意聘用我為 Junior Designer，重新培訓。的而且確，他的客戶是於世界各地經營遊艇會及高爾夫球會等高級會所的大財團，每當有新會所落成，就需要一套全新的 Corporate Identity 系統，相比起 Below the Line 的工作，完全是另一個層次。我真正學習了設計品牌標誌的專業技

01

02

↗ 01 _____林偉雄自小已展現在藝術方面的才華　↙ 02 _____在畢業展覽上，林偉雄獲得何中強（右）的賞識。

巧，也理解到由一個標誌延伸出信封、信紙及各種包裝設計的方法。當時，我私下接到一份收入可觀的 Freelance 工作，為售賣 Crepes（法式班戟）的店舖設計櫥窗和 Corporate Identity 系統，我用那筆收入購買了人生第一部電腦——Power Mac 7100。自此之後，我每晚都會將未完成的工作帶回家，不停『操機』，將勤補拙。」雖然在一年半內兩度升職加薪，但他內心卻不太好受，感到自己可能過份賣力，又不會「埋堆」，容易受到其他同事的排斥，遇到任何困難只能一個人面對。

**越級挑戰** ╲ 九十年代中期仍然是香港設計業的黃金年代，林偉雄回想：「當年，香港最有影響力的平面設計師包括靳叔、Alan Chan 和迅速冒起的 Tommy Li（李永銓），我打聽到 Kan Tai Keung Design（靳埭強設計公司。一九九六年，靳埭強與劉小康共同成立靳與劉設計顧問公司，K&L Design）正物色新設計師，就決定毛遂自薦。我挑選了五個自己比較滿意的品牌標誌設計，連同履歷表寄給他們，有幸獲得接見和取錄。猶記得在前往面試途中，心情既興奮又緊張，甫按門鈴，一位戴着金絲眼鏡的男子出來迎接，他就是我現在的拍檔 Eddy Yu，當時已經是經驗豐富的 Senior Art Director。」

由 William Ho Design 轉投到超過三十人的設計團隊，對林偉雄來說是再次的越級挑戰。雖然大型廣告公司員工過百也不足為奇，但以 Graphic House 來說，K&L Design 絕對是當時全港最具規模的。「公司主要為客戶構思和設計品牌形象，不少項目的規模龐大，團隊分工亦非常細緻：由處理正稿的 Junior Artist、Senior Artist、Photo Retoucher；執行設計的 Junior Designer、Designer、

Senior Designer；負責項目管理的 Art Director、Senior Art Director，到最高層的 Creative Director。我由 Designer 的職位起步，學習如何與正稿員合作，同時向 Senior Art Director 交代進度，不再是單打獨鬥，而是講求有效地發揮團隊力量，我足足用了兩年時間才掌握這間公司的工作。由於我不是名校出身，自覺在很多方面都比人遜色，唯有加倍努力以彌補不足，日間在辦公室忙個不停，晚上回家仍會自行加班，基本上沒有任何消遣和娛樂，算是一名工作狂。」

除了品牌形象，合伙人靳埭強和劉小康（Freeman Lau）也涉足藝術和文化項目，但礙於實際收益難跟商業項目相提並論，通常不會投放整個團隊的資源處理，而是親自指導一名設計師根據其意念完成作品。「這些文化項目造就了我與靳叔直接合作的機會，我們之間相當投契，他對我的影響深遠，尤其在美學上，如何留白，如何運用水墨，如何以現代語言呈現東方傳統美學等。當時，兩位老闆先後出任 HKDA（香港設計師協會）主席，策劃和參與了不少大型展覽，創作公共藝術，不時出席海外交流活動，讓我明白到平面設計師的可塑性很高，能夠介入不同領域。」林偉雄反思自己在 William Ho Design 參與的設計項目，主要以高級會所的會員為對象，設計純粹追求美觀和奢華感；至於在 K&L Design 的作品大多是面向公眾，設計師在各方面的考慮要更周全和「貼地」。

**首個關鍵詞** ＼ 一九九七年，互聯網在香港逐漸普及，大家開始透過龜速的 56K 撥號上網，瀏覽世界各地資訊。林偉雄在雅虎（Yahoo!）搜尋引擎輸入的首個關鍵詞是「Design Competition」（設計比賽），電腦螢

→ 03 ——— 靳埭強（後排左二）在美學上的運用對林偉雄的影響深遠

The Next Stage／Interviews with Young Design Talents

幕顯示出「Nagoya Design Do」——名古屋國際設計中心舉辦的設計比賽，當年的主題是 New Neighbors（新的鄰舍）。

「我跟隨靳叔和 Freeman Lau 工作超過三年，留意到設計師成名的途徑不外乎是獲得國際性的設計獎項，以及參與海外展出和設計會議。當時我晉升為 Art Director，回想過往一直為公司『賣命』，是時候發掘一下自己的才能和定位。K&L Design 每年均有一個傳統習俗，所有設計師以該年的生肖設計不同形象，集結成一款新年賀卡寄給客戶。該年是牛年，我也是屬牛的，便構思了將英國製造的牛肉罐頭（食用期限：一九九七年六月二十九日）和中國製造的牛肉罐頭（生產日期：一九九七年七月一日）拼於一起，兩者招紙上的圖案剛好結合成一隻中西合璧的牛，呼應香港回歸。我把圖像印製成海報，報名參加 Nagoya Design Do，奪得了平面設計組的銀獎，並獲邀與其餘八位來自世界各地，從事不同設計範疇的年輕設計師一起到名古屋領獎及參加工作坊。我知道不少本地設計師均受日本文化影響，崇拜田中一光（Ikko Tanaka）和龜倉雄策（Yusaku Kamekura）等殿堂級設計師，能夠赴日交流實在是夢寐以求。」

「這趟旅程讓我感受到日本人做事的認真程度，他們不只着眼於表面禮儀，更希望年輕設計師親身體驗名古屋的傳統特色和現代化發展。抵達當日，我們被帶領到一條村落裏的荒廢校舍，跟老人家學習編織草鞋，又跟村民走到田野挖山芋，感受當地傳統和大自然風貌；還參觀了豐田汽車博物館，見識最先進的機械臂和自動化系統，頓時眼界大開。」主辦單位安排九位設計師分成三組，每組均要在旅程結束前向當地居民進行一場演講，分享對這個城

n e w　　　　n　e ig h bors

a new relationship begins …

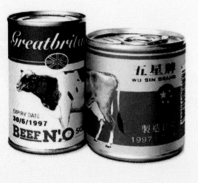

→ 04 ──── 林偉雄的中西合璧「牛肉罐頭」作品奪得 Nagoya Design Do 平面設計組的銀獎，讓他獲得赴日交流的寶貴機會。

The Next Stage ╱ Interviews With Young Design Talents

市的感受和得着。林偉雄的組員包括來自意大利的空間設計師和日本的產品設計師，儘管三人言語不通，但也能夠以畫圖和身體語言互相交流。

「短短十日的工作坊為我帶來不少衝擊和啟發：第一、我首次從國際層面感受到自己作為香港人的身份和文化差異；第二、比賽只接受二十五歲以下的設計師參與，我發現年紀相若的海外設計師都有很高的設計能力和眼界，讓我感到鼓舞。回港後，我自覺成長了，這種成長並非技巧上的提升，而是真正開拓了自己的國際視野。」

### 來自日本的邀約

Nagoya Design Do 告一段落，林偉雄與日本的淵源並未結束，反而寫下了故事的序幕。時任名古屋國際設計中心全球傳播總監邱莉玫（Julia Chiu）一直跟林偉雄保持聯繫，不時向他轉介日本的 Freelance 工作，協助他於當地設計圈建立起人脈。

「二〇〇一年，我收到由大阪寄來的『New Graphic Design in Asia』展覽邀請信，事後知道是 Julia Chiu 推薦我給主辦單位。大阪貴為日本第二大城市，一直銳意提升國際地位，尤其重視創意文化產業。他們在幾個亞洲城市當中各挑選了四至五位設計師，而代表香港參展的包括 Freeman Lau、Tommy Li、Wing Shya（夏永康）、Esther Liu（廖潔連）和我。相比之下，我只屬無名之輩，承受着頗大壓力，覺得自己不容有失。」大會期望設計師揀選最具代表性的作品參展，毋須根據特定主題創作，卻為林偉雄帶來了難題。「我的作品主要來自 K&L Design 的商業和文化項目，遑論具代表性的個人創作。於是，我細心思考自己最關心的題材是什麼，就想起了『生命』。於是，我以兒時玩意吹氣泡泡比喻人生不同階段的變化特

質，並安排攝影師朋友拍攝畫面，最終設計了一系列以『生命』為題的大型海報。」

　　這組作品不但沒有失禮於人前，更吸引了策展人杉崎真之助（Shinnoske Sugisaki）駐足觀賞。「他稱讚我的作品之餘，更與我分享自己的作品集，我發現他大部分設計是當年我在 Loft 書店看過的，不少更是我多年來的心頭好，實在意想不到！開幕禮結束後，杉崎真之助邀請我一起喝酒聊天，分享大家的心路歷程，喝到半醉之時，我大膽提出一直渴望到日本工作，而他竟然一口答應，邀請我到 Shinnoske Design 實習。可是，礙於資源問題，他未能給我支付薪金。如是者，到了二〇〇二年，再收到杉崎真之助的信息，他幫我申請了日本文化廳的 Artist in Residence（藝術家進駐）計劃，資助我在日本進行不多於一年的實習。經過詳細考慮和討論，我們認為兩個月的實習期最為理想。雖然前景不明朗，但我下定決心要到日本闖一闖，就離開了效力六年的 K&L Design。」

**兩個月的視覺記錄**　　　　　`\`　在林偉雄的想像中，他在 Shinnoske Design 的工作性質有三種可能：一、整理和更新杉崎真之助的設計作品集；二、參與他的客戶項目；三、創作一些未知的東西。杉崎真之助選擇了第三項，建議他運用在日本吸收到的養份進行創作。「那段時期，無論他的工作多麼繁重，每日都會抽出兩小時與我聊天，分享各種經驗。我一直想了解他的設計歷程是怎樣的，對其代表作 Elementism 充滿着好奇，想知道他經常把不同的幾何圖形、文字、數字等元素放大、縮小、重複排列，背後有什麼理念，還是追求純粹的視覺效果？正如日本有不少海報設計都是頗『離地』的，彷彿欠缺溝通功

能,卻又相當獨特和吸引。根據杉崎真之助的解說,這個系列是他設定給自己的練習,讓腦袋經歷一次又一次沒有計劃和目標的創作旅程,讓讀者賦予當中的意義。他試舉了一個例子:建築的真正意義並非來自建築師的想法,而是由空間使用者去賦予。不過,我並非完全認同他的作品是無中生有的,我從大阪的歷史博物館和歷史書觀察到,大阪市的區域和街道分佈井井有條,大阪城周邊設有護城河,整個規劃和佈局源於北京的紫禁城,這些特色對照出 Elementism 的作品構圖都是排列工整的,我相信大阪的一切事物對他的創作帶來了一定的潛移默化。」

林偉雄希望為這兩個月的所見所聞作記錄,於是請教日本同事製作網頁的方法,在版面上設定了六十格,一格代表一日,透過文字和照片記載每日的經歷和感想。「有趣的是,不少朋友和舊同事都有留意這個網誌,也有日本設計師因此邀請我到訪他們的工作室,從而了解外國人對他們作品的想法,令我獲得寶貴的交流機會。我亦經常在街上亂逛,接觸到許多新奇的事物,加上當地人重視傳統,會把具歷史價值的事物好好留存,這是日本的獨特之處。有些時候,同行之間不一定咬弦,但在日本卻是另一種光景,日本設計師積極參與設計比賽和展覽,喜歡與同行分享作品(雖然重點往往是事後的喝酒環節),整個業界保持着融洽的氣氛。」到日本交流令林偉雄眼界豐富了之餘,更確定日後以自身傳統文化作為創作之源的重要。

回港後,獨立出版社 MCCM Creations 提議林偉雄把網誌內容和相關圖像整輯成書。因此,他在二○○四年出版了名為 Elementism$^2$ 的視覺筆記。

**CoDesign** ╲ 兩個月的實習期即將結束,

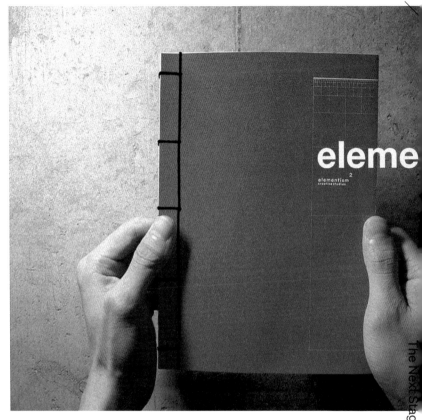

↑ 05 _____ *Elementism*² 記錄了林偉雄在日本實習期間的所見所聞

ism²

林偉雄接到 Eddy Yu 來電，得悉他正籌備自立門戶。「回來後，我幫 Eddy Yu 把文件搬離舊公司，初時，他在朋友的辦公室租用兩張檯，以一人公司模式開始經營 CoDesign。每當他接到規模較大的設計項目就會找我合作，而我亦有部分工作需要他協助，久而久之，大家的合作愈來愈緊密，我就索性加入 CoDesign 成為合伙人，由二○○三年起與他共事至今。」

由於兩人都出身於 K&L Design，CoDesign 自然承傳了前者的理念，追求商業和文化項目的平衡。「我和 Eddy Yu 的性格說得上是南轅北轍，無論個人興趣或朋友圈子，甚至宗教信仰都不一樣，唯獨對於金錢、創作及社會的觀念非常接近，形成了大家的 Common Ground（共同基礎）。我是偏向情感主導的，想像力較豐富；而 Eddy Yu 有很強的管理和分析能力，能夠冷靜地看待事情。他形容我是天馬行空，能夠爆發出許多有趣的點子，而他卻善於把不同的點子有系統地梳理和串連起來，成為客戶能夠理解的東西，這個組合就像左腦和右腦的互補及配合。而且，我們各自吸引到不同類型的客戶，Eddy Yu 接洽到不少企業形象、年報、Design Guideline（設計指引）等項目；我卻為 CoDesign 帶來更多的藝術及文化項目，從而保持項目的多元化。」隨着愈來愈多設計作品獲獎，又得到客戶們的正面評價，工作量不斷上升，CoDesign 漸漸發展成中小企的規模，並孕育了羅曉騰（Ken Lo）、林明瀚（Dee Lam）、王文匯（Sunny Wong）、王銳忠（Eddie Wong）等後起之秀。

**反思和批判** ╲ 成為了 CoDesign 合伙人的林偉雄，一直積極參與藝術創作。二○○四年，黃炳培

（又一山人，Stanley Wong）於香港文化博物館策劃「建：香港精神紅白藍」展覽，邀請了二十多位不同範疇的本地藝術家和設計師，以「紅白藍」為題進行創作，林偉雄是其中一位參展人。「對 Stanley Wong 來說，六十年代常見的紅白藍膠袋象徵着堅毅不屈、靈活變通的『香港精神』。而我對『紅白藍』的印象主要來自童年回憶，每逢下雨天，我就會躲在屋邨商店的紅白藍帳篷下，呆望雨景，慢慢進入睡眼惺忪的狀態。與此同時，我回想八、九十年代，大部分香港人只着眼於賺錢和炒樓，而回歸後社會充滿着怨氣，甚至有動盪的感覺，為我帶來不安和無力感。於是，我嘗試跳出平面的框框，透過紅白藍帆布、投影和聲音等元素佈置一個立體空間，重現小時候避雨的場景，並取名為《心淨則國土淨》。作品喻意既然外面風大雨大，坐下來靜觀也未嘗是一件壞事，毋須受情緒牽動而魯莽地作出反應。」

那次展覽後，林偉雄陸續收到其他策展人的邀請，參與了多個裝置藝術創作。二〇〇五年，林樹鑫（SK Lam）為 Sanrio 慶祝 Hello Kitty 三十周年而策劃的創作展覽「Hello Kitty Hide and Seek」，邀請了七十個來自世界各地的創作單位，各自將心目中的 Hello Kitty（或其他 Sanrio 角色）以藝術形式呈現，並於現場發售各種 Sanrio 潮流飾物，吸引了大量粉絲到場，人山人海。「當我接到 SK Lam 的邀請，慶幸自己的作品能夠與國際級單位共同展出，但我對於有部分人過份迷戀 Hello Kitty，無時無刻緊抱着，甚至跟它聊天的行為感到疑惑，我覺得那些只不過是由布料和棉花所組成的毛公仔。我曾經構思以『肢解』Hello Kitty 的方式呈現作品，直接表達內心所想，但經過反覆考慮後，決定改用 Fiberglass（玻璃纖維）製作一個

林偉雄和余志光（左）由二〇〇三年起共事至今，兩人個性南轅北轍，但對於金錢、創作及社會的觀念卻非常接近。

巨型的 Melody 頭部裝置，上下剖開，上半部設置於香港藝術中心四樓地面，內置了一部小型 View Cam（視像鏡頭）；下半部則安裝在三樓的天花板，讓參觀者能夠站於公仔頭內，透過畫面得到作為公仔第一身的感受。當然，主辦單位未必會深究作品背後的意思，而參觀者也不知道創作對他們的反諷，只會覺得公仔很可愛。」

連串的裝置藝術創作，讓林偉雄明白到平面設計師毋須刻意限制自己的創作可能性，不論是平面海報、裝置、空間、產品，都只是表現形式上的分別；在藝術和設計之間亦不需要劃下一條清晰的分界線。

**一切唯心造**　　　　　早於擔任 CoDesign 合伙人之前，林偉雄便遇到人生中最重要的啟蒙者——了一法師。「二〇〇〇年，我在朋友的介紹下認識了一法師，她於台灣學佛後回港弘法。她出家前是香港廣告界數一數二的製作人，明白品牌形象對推廣的重要，當時正在物色設計師為其『心的力量』分享會創作宣傳海報。我純粹出於好奇而前往拜訪，甫入佛堂，感覺跟想像中的存在莫大差別，室內裝潢充滿現代感，就像 *Wallpaper* 雜誌內收錄的簡約空間設計，後來聽說是張叔平（William Chang）設計的。當時年少輕狂的我，口沒遮攔地問法師：『你們是否正統的宗教團體？我是不會為邪教工作的。』她聽後捧腹大笑，知道我對佛教有所誤解，便在書架上拿出一本《阿姜查》着我回家細讀。」

「我用了一個星期消化書的內容，發現當中的概念頗為科學，並非一般老人家拜神、燒衣的那種民間信仰，箇中真諦是『一切唯心造』——每件事情均從自己的內心創造出來，大意指我們習慣了近距離觀察事情，忘記後退幾

步，從而解讀自己的內心，我希望透過圖像表達這個道理。結果，我在很短時間內完成了設計，並列印出一張海報打稿，在了一法師面前慢慢地打開。她一臉疑惑，眼前只看到一堆密集而排列整齊的黑色圓點，令人有暈眩的感覺。我把海報拿起來，緩緩向後移，她漸漸看到一個『心』字，隱藏在密集的圓點當中。技巧上，我主要把部分圓點的密度增加好幾百倍，令它看起來稍稍變粗，觀眾要離遠觀看才能產生互動。了一法師很滿意這個作品，覺得我的設計能夠表達她心中所想，也突破了佛教一向予人的守舊形象。自此我們保持着長期的合作關係。儘管如此，我對佛學依然是一知半解。」

到了二〇〇七年，林偉雄在 CoDesign 主理過各式各樣的商業項目，發覺自己經常對客戶的價值觀抱有懷疑，內心充滿掙扎，但他理解設計師的角色是 Service Provider（服務提供者），透過精美設計和包裝為品牌提升知名度或銷售額，這種矛盾和挫敗感引發他對設計工作的反思，並轉向藝術方面進修和發展。同年，名古屋國際設計中心召集過往十年 Nagoya Design Do 得獎設計師，赴名古屋出席「Design for Social Innovation」設計論壇，分享怎樣透過設計貢獻社會，這個契機讓他反思多年來有哪些設計對社會帶來貢獻，發現最貼近的就是「心」海報，以及一系列協助了一法師弘法、推廣心靈環保的作品。

「同場的海外設計師，他們所設計的產品、空間、時裝項目都為社會帶來直接的影響和改進，更令來自香港的我感到慚愧。我把所有感受和想法告訴了一法師，她建議我學佛，嘗試透過佛理去了解世界和認識自己。她問：『如果你明天去世了，你為這個世界留下了什麼？』我回想自

己日常的心血都投放於各個排版的構圖，執着於字型、尺寸、比例、行距等細節，並深受業內追求『打獎』（競逐獎項）的傳統觀念影響，這種心態猶如吸毒般，永遠不會為你帶來快樂和滿足，況且個人名利也不會對其他生命帶來任何貢獻。這一年的經歷讓我徹底反思設計的意義，也成為了正式的佛教徒。」

**讓設計介入社會** ＼ 二〇〇八年，雷曼兄弟破產，引發全球金融海嘯。每逢經濟轉差，企業通常會大幅削減宣傳開支，設計和廣告業首當其衝。「CoDesign 的生意遇到考驗，但 Eddy Yu 和我希望藉着艱難的時刻探索設計和社會的關係，尋找轉危為機的出路。適逢有一位舊同事任職於新生精神康復會──簡稱新生會，是專注發展精神健康服務的 NGO（非政府機構），我們決定主動『敲門』，研究一下有什麼合作的可能。」

以往，大眾對精神病患者都有所忌諱，認為他們會危害社會安全，應該囚禁起來。隨着社會進步，香港各區開設了庇護工場，教導患者投入簡單而重複的工作，賺取象徵式收入。直到一九九四年，新生會率先將「模擬企業」的概念引入本港，在屯門開設了「建生蔬菜」，讓精神病康復者於真實的菜檔環境中工作，訓練溝通技能並增強自信心，以達至重投社會、自力更生的目標。時至今日，新生會稱得上是香港的社企龍頭。

「社企開始在世界各地受到重視，大家普遍認為它有助於解決社會和發展問題。二〇〇八年，香港也舉辦了首屆社企民間高峰會，Eddy Yu 和我跟隨新生會到北角出席會議，現場有多位來自不同社企的代表輪流發言，大家積極探討社企在本港的發展潛力和各種可能。我們認為，這

PEACE
OF MIND
ZENTER

←↓ 07-08 ——

「心」海報以密集圓點呈現佛理，突破了佛教一向予人的守舊形象。

次經驗帶來兩大啟示：一、香港有一群關心社會，主動為弱勢提供援手的有心人，是我們從未接觸過的圈子；二、不少社企的品牌形象和宣傳刊物都很落後，在設計及推廣層面上有很大的改進空間，簡直是一片 Blue Ocean（藍海）。」這個發現促使林偉雄和余志光在二〇一〇年成立了 CoLAB——字面意思是 Collaboration（合作）和 Laboratory（實驗室），通過與不同創作人的合作，促進商業、文化及社會共融，藉此讓大家反思投身設計行業的初心，思考和試驗設計能夠發揮的力量。

**小試牛刀**　　經過初步了解和分析，林偉雄和余志光着手從新生會的案例，研究出各種改良方案，靜待推動社企改革的好時機。二〇〇九年，游秀慧（Sania Yau）接任新生會行政總裁，計劃在威爾斯親王醫院開設一間社企餐廳，提倡健康飲食，推廣身心靈健康（包括愛護自己、積極社交、關懷社會、超越個人、連結天地萬物），並為精神病康復者提供培訓及就業機會。「我們希望藉着這次機會介入社企項目，遂主動約見 Sania Yau，講解了我們對社企餐廳的構思和建議。雖然，我們早就對新生會的 Rebranding（形象革新）有了全面的藍圖，但改革總要按部就班，不妨由餐廳項目開始，讓客戶看見成效，對我們建立了信心，再推動整體的改革。」

　　新生會成立超過五十年，一向以「新生」作為旗下店舖的名稱，以資識別，例如：新生農場、新生便利店、新生禮品廊等，因此，計劃中的社企餐廳也會被順理成章地稱為「新生餐廳」。但 CoLAB 認為「新生」本身帶有被標籤的意思，不符合現代社會提倡大眾防範未然，重視身心靈鍛鍊的理念，於是他們透過「身心靈」的廣東話

諧音聯想到以「330」取代原名「新生」，並把餐廳命名為「cafe330」。新生會接納了 CoLAB 的提案，也讓他們主導餐廳的品牌形象、室內設計、包裝及餐飲服務等設計。

「這是 CoLAB 成立後的首個項目，我們聯同空間設計師 Pokit Poon（潘保傑）以半義務形式擔任顧問，並於網上招募年輕設計師以項目合約形式合作，因此認識了剛畢業的 Adonian Chan（陳濬人）及 Chris Tsui（徐壽懿），在幾個單位的共同努力下，首間 cafe330 應運而生。室內採用了環保木材作為牆身，配上白色餐檯及椅子，營造溫暖和諧的氣氛，沒有任何花巧的裝飾。這個項目讓政府和社福界人士眼前一亮，理解到設計和包裝可以大大提升社企形象。」而時間亦證明了 cafe330 的競爭力不下於一般的餐飲品牌，短短幾年之間便擴展到第四間店舖。

接下來，CoLAB 聯同建築設計公司 One Bite Design（一口設計）與新生會合作無間，逐步把心目中的拼圖完成，推出了 farmfresh330（農社 330，二〇一一）──健康生活專門店，提供由新生農場種植的有機蔬菜、出產的有機肉類及多元化的健康食材及環保產品，推廣身心靈健康，並為精神病康復者創造就業及融入社會的機會；newlife330（新生・身心靈，二〇一五）──大型社區計劃，鼓勵大眾透過手機程式、網頁、結合靜觀及不同興趣活動的工作坊，將靜觀融入生活，達至整全的身心靈健康。林偉雄指，CoLAB 在整個「330」系列的改革計劃之中，遠遠超越了作為 Design House 的角色，他們直接介入了內容策劃及品牌長遠的發展策略。

**一場流動的社區實驗**　　　＼　CoLAB 成立初期，有一位單親媽媽到訪，她是葉子僑（Bella Ip），社運

界的中堅分子，從二〇〇八年起在家研製天然手工肥皂，創辦了自家品牌 Bella Sapone。當時，她計劃成立社企，教授低學歷的婦女製作手工肥皂，自力更生，並為她們爭取更高時薪、更富彈性的工作時間，以便兼顧家庭。「我們相當認同和支持她的理念，認為 CoLAB 可以在品牌形象和包裝上出一分力。當大家討論得興致勃勃之際，她如實表示自己沒有充裕的創業資金。既然我們認為設計在商業世界的目的是為客戶提升業績，那麼可否透過出色的設計推動社企品牌持續發展？因此，大家商討後決定以 Profit Sharing（利潤共享）的形式合作，啟動項目不收取任何設計費，待貨品賣出再按比例獲取收益。」

　　繼「330」系列後，CoLAB 再以「食字」形式為葉子僑的社企構思了「So... Soap! 區區肥皂」的名字——「區區」代表微小，藉着微小的理念改變社會，也象徵每一個小社區；而「So... Soap!」就是純粹肥皂的意思，代表它是天然和人手製造的。在葉子僑的努力下，首批區區肥皂師於大埔職工盟培訓中心完成學師，準備投入生產。「CoLAB 的首要任務是設計品牌標誌和網頁，緊接着研究產品包裝，我們最初回收膠樽作循環再用，堅持了一段時間後發現所需的資源太大，並非最有效的做法，於是在項目 2.0 階段，改為自製可重用的膠樽及提供補充裝，並先後回收了新生會的正豆有機豆漿膠樽及喜筷的『饗』有機豆漿膠樽，經過洗淨和消毒，用以盛載天然皂液。另外，每個樽身都標示了生產工場的編號，並印上員工蓋章，是為一種責任生產制，確保產品質量。」

　　二〇一一年，黃炳培在深圳華・美術館舉行「What's Next 30×30」創意展，再度邀請林偉雄作為參展人。「CoLAB 成立後，我暫停了一切藝術創作項目，因為很清

楚自己的目標是全力推動商業、文化及社會共融，不想再創作『自High』的作品。Stanley Wong 這次展覽的重點是探討『創作圈的下一個十年』，對我而言，CoLAB 當下所做的事情就是對未來的追求。」有一日，林偉雄在設計雜誌上看到一架由英國 Studiomama 設計的野餐手推車（Outdoor Kitchen），覺得很適合用作推廣「區區肥皂」。他上網查詢詳情，發現設計團隊把手推車的零件圖放在網頁，讓大家免費下載並自行裝嵌。「由於『區區肥皂』涉及商業成分，我向設計團隊發電郵，詢問可否授權給我們作宣傳用途，起初遭到拒絕，但經過我們進一步解釋項目的社會意義後，他們便答應授權，讓我們根據實際需要改裝成『區區肥皂洗手車』，載着『區區肥皂』遊走於熙來攘往的大街小巷。」

「區區肥皂」很快吸引到公眾關注，也獲傳媒爭相訪問和報導，成為免費的宣傳，並獲得 agnès b.、連卡佛（Lane Crawford）等名店引入，破天荒地把本地社企產品推廣到中產階層，引證了消費者所追求的是具社會理念及環保意識的產品。在設計成就方面，該項目獲得了多個獎項，包括紐約 One Show 可持續設計銅鉛筆獎、DFA亞洲最具影響力設計大獎等。二○一二年，「區區肥皂洗手車」更代表香港參與英國「利物浦雙年展」（Liverpool Biennial），成為現場唯一的「非藝術作品」。

然而，名成不一定利就，葉子僑在社交平台宣佈「區區肥皂」於二○一八年九月三十日起暫停營運。她指出在經營過程中遇到不少困難：從生產人工肥皂到開發洗手液、沐浴露及洗髮露等產品，他們都堅持使用回收豆漿樽作為包裝容器，但回收量極低，為配合樽身而特別設計的「泵頭」亦成本昂貴，儘管有好的概念，卻增加了生產

09

← ↘ 09-10 _____ cafe330 採用了環保木材作為牆身，配上白色餐檯及椅子，營造溫暖和諧的氣氛。

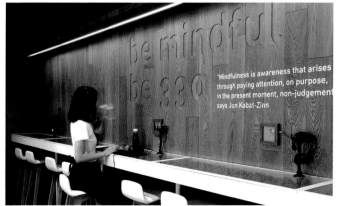

11

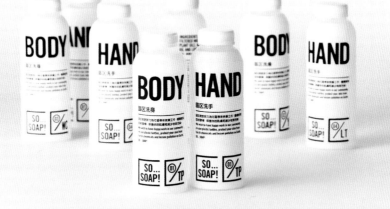

12

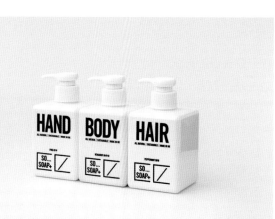

13

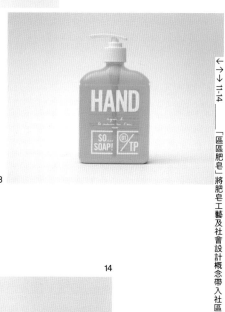

← → 11-14 ——— 「區區肥皂」將肥皂工藝及社會設計概念帶入社區

14

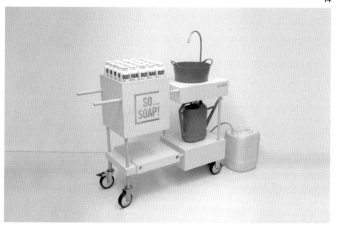

成本。另外，不少學員半途而廢，只有少於百分之十的學員成為肥皂師，衍生了效益問題。林偉雄指：「CoLAB 作為品牌的合作伙伴（後期成為股東），雖然得不到財務上的回報，卻吸收了不少寶貴的實戰經驗。在社會層面，我相信『區區肥皂』已經將肥皂工藝及社會設計概念帶入社區，造成一定的發酵作用。這八年來，一直有機構及個別人士慕名而來，邀請 CoLAB 參與不同的社企項目，但真正促成合作的卻不多，『區區肥皂』的經驗，讓我們知道經營社企並非有心就能成事，必須具備充足資金、營商技巧、生產技術的知識，再配合有效的計劃和執行能力。」

### 擁抱生活中的不完美

由於循環再造無法解決大量的廢物問題，歐洲的環保分子早於九十年代便提倡升級再造（Upcycling），概念是在不採用原材料的情況下，直接把廢棄物料改造成有價值的東西。當然，透過升級再造又能夠登堂入室的產品不多，近十年間，此類創意產品在網上逐漸普及，法國名牌 Hermès 也在二〇一〇年起推行升級再造，成立 Petit h 工作坊，讓設計師和工匠把生產線上剩餘的物料，以及各種不夠完美的皮革、絲巾、水晶等素材重新整理，轉化為全新的創意產品。

二〇一二年，CoLAB 接到一個本地陶瓷品牌的邀請，為他們生產的陶瓷杯碟設計圖案。「會議上，客戶代表用心講解各種陶瓷產品的資料，由於我們對純粹圖案性設計不感興趣，內心早已盤算如何婉拒對方，但當他們提到工廠每月生產一百萬件瓷器用具，當中約十五萬件有瑕疵的次品，會被棄置或送到其他市場低價出售，這讓我非常吃驚。雖然 CoLAB 對這個項目不感興趣，卻想感受一下大量瓷器被棄置的場面是多麼的震撼，就借故向客戶提出到

工廠考察。如是者，我們經歷了長途跋涉，十三小時後，終於來到位於湖南懷化市的廠房，目睹堆積如山的瓷器次品，滿佈街頭巷尾，等待送往二手市場；同時，又有海量的陶瓷碗碟、陶瓷杯被敲成碎片，棄置於路邊。我們向工廠的品質檢定員了解，得知他們每日都要拿着印有三十項品質要求（包括有否斑點、色彩是否均勻等）的清單，逐一篩選出不完美的瓷器用具。工廠外牆掛着一張『追求零缺陷』的標語，令我們反思究竟追求零缺陷的是誰，是品牌負責人？品質檢定員？生產工人？實際上是源於消費者過度追求完美的心態。這種心態不僅在消費層面，還會延伸至對家人、朋友、同事、自己，甚至各種事物的追求，從而影響了社會共融、人際關係、自我認同等。」

回港後，林偉雄和余志光構思出「I'MPERFECT」的概念——鼓勵大家學習調整自己的心態，在生活當中擁抱不完美的事物。「我們把考察後的感受如實告訴客戶，並建議將有瑕疵的陶瓷杯升級再造成『I'MPERFECT MUG』，作為『I'MPERFECT』計劃的序幕。儘管客戶不確定這個做法會帶來什麼實際收益，但工廠囤積的次品始終會被棄掉，也就一試無妨。所謂的升級再造，就是挑選了在不同位置出現小斑點的陶瓷杯，加上輕微的設計轉化，借助本身的『不完美』幽默地呈現其獨特性。」

同年，香港三聯書店打算在書展攤位推廣本地設計師產品，邀請 CoLAB 一起參與。「我們跟三聯副總編李安分享了『I'MPERFECT』的來龍去脈，她很喜歡這個意念，提出不如讓我們以升級再造的方式佈置攤位，從而減少資源浪費，也讓更多人認識到這個項目，就衍生了『I'MPERFECT BOOK FAIR』。我們與 Pokit Poon 再度合作，以運載大型貨物的卡板搭建起攤位，當書展結束後，

會將卡板退還給物流公司使用。此外，我們了解到每本出版書籍的生命周期不長，其銷量受到作者知名度、宣傳、話題性、封面設計等因素影響，一旦銷售情況欠佳，免不了成為『下架書』，存於倉庫或銷毀，非常可惜。有見及此，我們提議編輯們在眾多『下架書』中挑選一些滄海遺珠，並為每本書寫上精警句子，我們以鐳射打印機把句子印在次品上，重新包裝，為『下架書』賦予新生命，結果在書展期間賣出近二千本『下架書』。這個活動帶來不錯的迴響，之後陸續有不同企業代表約見我們，表示有各式各樣的棄置物料及產品，可供 CoLAB 發揮創意並加以改造。但其實『I'MPERFECT』原意是透過產品、服務、活動、體驗等不同的層面，引導大眾反思和改變過份追求完美的心態，我們並非純粹提供 Upcycling 的設計服務。」

　　二○一三年，位於北角的「油街實現」邀請 CoLAB 參與一個社區藝術計劃，需要包含飲食、藝術、社區參與的元素。林偉雄留意到油街附近已經有大大小小的咖啡店，倒不如開發其他項目，有朋友提議不如做涼茶舖。「小時候，街上有多間涼茶舖，源於市井階層都有喝涼茶的習慣。隨着時代變遷，它們漸漸式微，取而代之的是咖啡店和台式飲品店。我們覺得開設涼茶舖的確是不錯的選擇：第一，涼茶舖是本土文化；第二，涼茶舖在傳統上發揮到連結社區的功能；第三，涼茶有調節身體不完美健康狀況的作用。於是，CoLAB 在油街實現開展了為期半年的 Pop-up Store『I'MPERFECT XCHANGE』，我們以簡約包裝改變傳統涼茶舖予人的老土印象，並邀請中草藥專家及有機農夫合作調製涼茶。接下來，則構思在涼茶舖進行的活動，思考如何將涼茶及活動與『I'MPERFECT』的理念聯繫起來。」

　　一般的藝術展開幕禮，往往是一眾來賓的社交場所，作品卻成為了佈景板。因此，CoLAB 為免喧賓奪主，開幕當日，要求所有來賓蒙着雙眼，戴上耳機，在靜觀聲帶的伴隨下，慢慢步向涼茶舖外的一片草地，感受一下自己身體當刻和四周環境的關係。此舉除了製造氣氛，也期望帶出內觀的意識，引導參觀者重新感受自己的身體和情緒，學會定時清除內在堆積的負面因素。「涼茶舖是一個社區藝術項目，任何人士都可以走進來，在紙上寫出覺得自己『不完美』的地方去交換一杯『I'MPERFECT TEA』（涼茶）。由於活動為油街實現帶來了不少人流，主辦單位決定將計劃由半年延長到二十個月。除了涼茶，我們更推出了『I'MPERFECT BARTER』——鼓勵參加者攜同白米及寫有祝福心意的紙條，換取小盆栽或與有機農夫交流栽種心得，透過以物易物的方式，以平等分享的精神與有需要的社群各取所需；『I'MPERFECT EXPERIENCE』——讓參加者從各種感觀、藝術媒介的互動體驗中，重新認識自己，尋找和表達不完美對自身的意義。」

　　經過各種形式的實踐，CoLAB 為「I'MPERFECT」劃下休止符。林偉雄指，一連串的產品、活動、體驗志在引導大家反思內觀的重要，擁抱不完美，需要窮一生的時間領悟。儘管如此，CoLAB 從未停止延續「I'MPERFECT」的精神，他們着手把靜觀帶入校園，在二〇一八年為上水的香海正覺蓮社佛教陳式宏學校設計了一間「心房」，讓學生們透過靜觀建立正念。他們正計劃進一步介入課程和活動的規劃，塑造心目中的「心之校園」。

**沒有「大台」的年代**　　　　　＼　林偉雄從事設計多

15

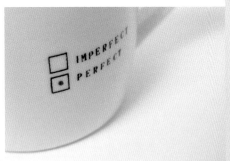

16

17

18

「「IMPERFECT」計劃透過一連串的產品、活動、體驗，引導大眾反思內觀的重要，在生活當中擁抱不完美的事物。

19

159

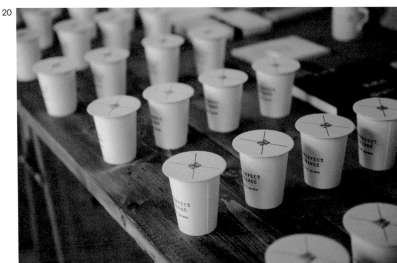

20

21

22

年，由昔日的「大師年代」過渡到「沒有大台的年代」，他表示：「自從社交平台流行起來，衍生了很多年輕的獨立設計師，他們各有所長，並自創出各種新模式，包括策劃設計展覽和分享活動、開設獨立書店、透過網上眾籌生產自家設計的產品等，令設計界變得百花齊放。今時今日不再有既定的遊戲規則，擴闊了設計師的可能。初入行的時候，業內都是沿用師徒制的發展模式，到了現在，互聯網就是大家的老師，至於 Eddy Yu 和我傳授給年輕設計師的並非設計技巧，而是心態上的調整。我經常聽到設計師埋怨得不到社會地位，覺得設計專業不受重視，正如我常自我提醒『一切唯心造』，不少問題均是自己的思維模式製造出來，心態上出了問題，其他問題就會自然衍生。」

對於設計的意義，正如他於公司專頁寫道：「我們相信設計不是對着電腦朝九晚十二的流水作業及純粹搵食的一份工……我們相信設計在商業、文化及社會中均可扮演重要角色！我們相信最具力量的創意，來自合作雙方共同的信念、互相尊重及開放的溝通。CoLAB 就是由這些信念孕育而成的合作實驗平台。我們希望不同的創作人能在此以非一般的合作方式，發揮非一般的創意，促進商業、文化及社會共融，並希望大家能藉此尋回當初立志加入設計行業的一顆熱心！」

2.2

# ADONIAN CHAN

陳濬人

Personal Information | ●一九八六年生於香港，畢業於香港理工大學設計學院視覺傳意系。●二○一○年與設計師徐壽懿創辦叁語設計（Trilingua Design）。●二○一四年與其樂隊 tfvsjs 創辦文化空間兼餐廳「談風：vs：再說」。●二○一八年與徐巧詩合著《香港北魏真書》，獲得香港出版雙年獎的出版大獎、最佳出版獎（藝術與設計類）。●二○一九年獲 DFA 香港青年設計才俊獎。●二○一二年起研究香港北魏真書字體風格，並致力以當代設計思維重新詮釋具香港風格的文字設計。

　　近年，香港本土文化一直是大眾關注的議題，由企業形象廣告、商場展覽、食肆裝潢，以至獨立創作，都離不開本土意識和集體回憶。一切源於市區重建局在二〇〇三年宣佈啟動灣仔利東街重建項目，緊接於二〇〇六年又發生了保留皇后碼頭事件，促使文化界和部分民眾的保育意識達到高峰，觸發一連串的民間保育運動。我自小在灣仔成長，目睹利東街十年間由一條傳統印刷街被「打造」成仿歐陸式豪宅及商店街，儘管英國藝術家 Luke Jerram 帶來的月球裝置多圓多美，也難吸引我舊地重遊。

　　印象中，由漫畫家蘇敏怡（Stella So）創作的《好鬼棧——不可思議的戰前唐樓》（二〇〇七）開始，愈來愈多插畫師繪畫特色老店和舊建築，趁傳統事物流逝之前作記錄，讓畫面和故事得以流傳，透過創作進行保育。在獨立音樂方面，My Little Airport 的《浪漫九龍塘》（二〇〇八）、Serrini 的《油尖旺金毛玲》（二〇一六）都是取材於根深蒂固的地區文化，這種「貼地」創作能夠引起共鳴，在文青界受到追捧。

　　回望過去，設計界「擺渡人」石漢瑞（Henry Steiner）早於六十年代展開對香港本土文化的探索。作為迷戀東方文化的歐洲人，石漢瑞的作品糅合了西方現代設計構圖及東方傳統文化意象，開創跨文化設計風格，呈現出這個城市中西薈萃的獨特面貌。正如他於一九六九年為香港置地（Hongkong Land）設計的企業標誌，透過英文字母「H」結合中國吉祥圖案意象，並一直沿用至今。這種前瞻性的設計概念深深影響了好幾代本地設計師。

　　對於年輕設計師來說，本土文化與平面設計的關係是什麼？陳濬人於繁忙鬧市中，留意到傳統老店的書法招牌，被招牌上氣勢磅礴的字體所吸引，決定醉心研究北魏

體。這種字體反映了嶺南人實事求是的精神，也象徵着香港街頭美學及庶民文化。陳濬人於二〇一二年起以當代設計的方式讓北魏體傳承下去。

**家族傳承** ＼ 陳濬人生於充滿文化氣息的家庭，外公多年前於深水埗辦學，家人在八十年代初從加拿大回流。父母均是專業人士，媽媽擔任中文編輯，在文化界打滾；爸爸是成長於加拿大的華人，不懂廣東話，也不會閱讀中文，職業是建築師。陳濬人兒時居住在大圍，及後每幾年都會搬家一次，直至到了上環，或許家人都喜歡這個社區，便彷彿穩定下來。由於爸爸的工作關係，經常要繪畫建築圖則和幾何圖形，無形之中令陳濬人對圖像和畫畫感興趣，加上成長期受日本動漫文化薰陶，慢慢培養了對藝術的追求。繪畫前，他總是喜歡把紙張刻意摺皺，營造一種自然的質感。中學階段，陳濬人順理成章入讀賽馬會體藝中學，主修藝術科。

「外公一向着重教育，在加拿大生活期間會教外孫們寫中文，可是效果不太理想，大家在生活上都未能學以致用，來到這一代，就只有我和哥哥懂中文。回想起來，我對漢字產生興趣，深入研究，並以當代設計語言呈現歷史悠久的北魏體，看來是繼承了爸爸的設計能力和媽媽的編輯思維，也有一定的文化傳承和教育意義。」

**街道的細節** ＼ 二〇〇五年，陳濬人未能考入香港理工大學設計學院，遂轉到有「攝記搖籃」之稱的觀塘職業訓練中心（KTVTC）修讀攝影。「當時任教的老師性格暴躁，每當有同學的作品不符合其最低要求，他就會即場把照片撕掉，甚至直斥作品為垃圾，因此大家都對

他反感。唯獨我欣賞這種既認真又嚴格的教學態度,間接令自己對創作的要求提高了。那段時間,我喜歡在晚間拍攝,使用低感光度的 ISO 100 菲林,收窄光圈,期望拍出清晰順滑的畫面,每張照片要用上十五至三十分鐘多次拍攝。由於菲林相機未能即時檢視拍攝效果,每個畫面均要稍為提高或減少光圈作重複拍攝,待照片沖印出來後,選取最好的一張。晚間光影反差大,在舊區拍攝的畫面特別有質感,破落的外牆、傳統招牌、鐵線等元素交疊成縱橫交錯的影像。一個人流連於夜闌人靜的街頭,跟日間人來人往的急速節奏形成強烈對比,我很享受這種平靜,也開始留意街道上的各種細節。」

　　同時,陳濬人對漢字相關的設計作品感興趣,包括日本詩人新國誠一(Seiichi Niikuni)創作的一系列具體詩(Concrete Poetry),以及林偉雄(Hung Lam)設計的「心」海報,都為他帶來不少啟發。

**社區保育**　　　╲　　早於中學時期,陳濬人認識了一班社運朋友,不時聚集於旺角的學聯社運資源中心,討論各種社會議題。二〇〇五年發生的「囍帖街事件」,源於政府推行市區重建計劃,悉數收回灣仔利東街(俗稱囍帖街)的全部業權,以致多間傳統印刷店絕跡,唐樓群被拆卸,引起當區居民的不滿。到了二〇〇六年,香港又爆發了「保留舊中環天星碼頭事件」,當時政府推行中區填海第三期工程,把具有四十八年歷史的舊中環天星碼頭(愛丁堡廣場渡輪碼頭)及鐘樓拆卸,引起更多市民和民間團體反對,以不同形式表達不滿,普遍認為該項工程摧毀了香港人的歷史文化和集體回憶。有市民在網上發起靜坐,示威人士亦一度佔領舊中環天星碼頭。事件促使陳

01

02

↑ ← 01-02

「留鐘樓」象徵中環天星碼頭的守護神，陳滯人希望透過藝術形式引起大眾關注社區保育。

03

04

↖ 03 ＿＿＿＿＿陳濬人生於充滿文化氣息的家庭，家人在八十年代初從加拿大回流。　↘ 04 ＿＿＿＿＿早於理工時期，陳濬人（左三）、許瀚文（左一）、徐壽懿（右二）、關子軒（右一）已份屬好友，經常討論社會、文化等議題。

濬人反思本土文化的歷史價值，希望透過藝術形式表達訴求，引起大眾關注社區保育問題。他和朋友們創作了象徵中環天星碼頭守護神的造型，名為「留鐘樓」，即「流動中保留」的意思；他們又策劃街頭音樂會，邀請本地獨立樂隊參與發聲；並繪製巨型橫額等。這些感受和經歷，深深影響了陳濬人，令他對本土意識十分重視。

**漢字的演變** ＼ 二〇〇六年，陳濬人再次報考香港理工大學，成功入讀設計學士課程，遇上了一位重要的老師譚智恒（Keith Tam）。課程本身不包含字體設計內容，但 Keith Tam 多年來專注研究文字設計和信息設計之間的關係，關注大眾如何於複雜文本結構中尋找資訊，在課堂上也會傳授一些細緻的英文排版技巧，陳濬人指出，這些專業知識在 Keith Tam 入職前和離職後均未有其他老師涉獵。「我和幾位同學，包括 Julius Hui（許瀚文）、Chris Tsui（徐壽懿）、Don Mak（麥震東）、Jason Kwan（關子軒）開始關注字體設計，尤其是多年來被香港設計師忽略的漢字。我們也經常討論社會、文化等議題，大家相當投契。」

為了深入了解漢字，打好根基，陳濬人跟隨雷紹華（Lui Siu Wa）老師學習書法。他指雷紹華不會以抽象化的概念教學，實事求是，由西周晚期開始使用的大篆、秦代推行的小篆、橫跨秦漢的隸書、唐代盛行的楷書、東晉的行書、東漢通用的草書，到明代隨着印刷術盛行而普及的明體，從中逐步了解漢字的演變。他發現每段時期的字體演變，與書寫工具的進化有直接關係，人們對書寫速度的要求也愈來愈高。「儘管臨摹古字的階段相當沉悶，但當自己有了清晰目標，知道學書法是為了將來設計中文字

體，就會明白學習的意義，令自己堅持下去。」

　　陳濬人認為學習漢字，最快捷的方式始終是由最早期的漢字開始，循序漸進，沒有任何捷徑。「一般來說，西洋書法透過硬筆書寫，只要技術掌握得好，不同的書法家也能夠寫出類似的效果。而漢字的特色是風格多變，包括水墨濃度、紙張纖維、書法家當下的心情和狀態，也會影響書寫出來的感覺。基本上，每位書法家的成長歷程均是學習前人的書寫風格，加上百分之十的個人風格，形成自己的特色。」

### 以設計回應社會

二〇〇九年舉行的理大設計年展，至今仍為人津津樂道。當時，陳濬人、許瀚文、徐壽懿、關子軒等向時任理大設計學院院長 Lorraine Justice 提出，讓同學們構思畢業展的主題，並參與宣傳設計，成功獲得校方批准。經過各方面的討論，畢業展以「Response! 回應」為主題，強調設計師應該以設計回應社會。展覽透過打網球作為主視覺元素，宣傳海報上的「網球手」正是由陳濬人飾演。畢業展的宣傳和場地佈置，對後來的師弟師妹來說，有如一次教材式示範，好評如潮。

　　解構主義（Deconstruction）建築師 Zaha Hadid 設計的香港理工大學賽馬會創新樓於二〇〇七年落實設計方案，兩年後正式動工。「由於 Lorraine Justice 很滿意這次畢業展的成果，校方在我們畢業的時候，短期聘請了 Chris Tsui、許瀚文和我，參與構思理大設計學院的新標誌，以迎接新校舍的降臨。這次機會難能可貴，大家在合作過程中盡情發揮，完成了某個階段的設計構思後，我們要面對全體老師進行講解，結果設計被批評得體無完膚。

05

→↘ 05-07 ——— 二〇〇九年理大設計年展的宣傳和場地裝置有如一次教材式示範

06

07

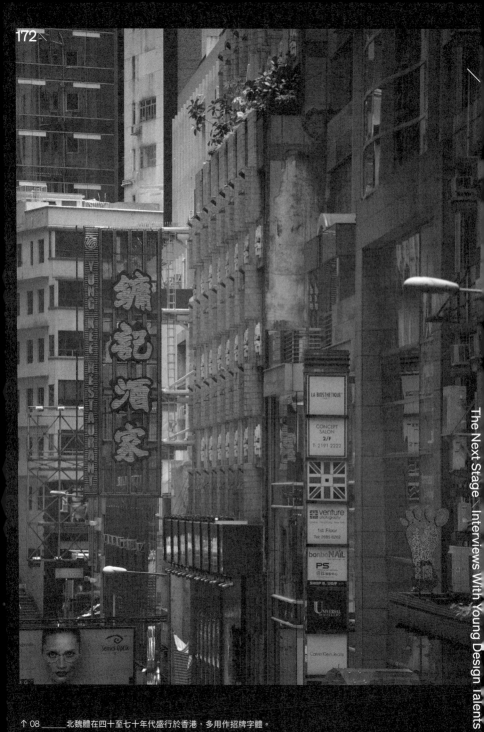

↑ 08 _____ 北魏體在四十至七十年代盛行於香港,多用作招牌字體。

每位老師對標誌的想法都不一樣，在沒有共識之下，方案不獲通過。直至現在，理大設計學院仍未有一個正式的標誌，基於這樣的評審方法實在難以取得共識。這經歷令我們感到氣餒，卻引發了創辦設計公司 Trilingua Design（叁語）的念頭，趁大家仍未到需要追求穩定生活的年紀，以小型設計工作室的模式接洽工作。『叁語』的意思是指三種不同的設計語言：我喜歡對漢字進行解構，嘗試各種不同形式的實驗；Chris Tsui 擅長企業形象和信息設計；許瀚文則追求精細、務實，經得起時間考驗的內文字設計。」

**招牌字體研究**　　　　陳濬人對香港傳統招牌的字體情有獨鍾，經過幾年時間學習書法，發現並未接觸過傳統招牌的字體風格。於是他到香港中央圖書館翻查資料，由原始的甲骨文追溯到近代書法，最後在《書法示範特輯》一書發現，清代碑學派書畫家趙之謙的北魏體風格與招牌字體的形象最接近，分別在於趙之謙的書法較柔，招牌書法則感覺剛猛。追查之下，陳濬人得知北魏體源於南北朝的魏碑，經過趙之謙改良和演繹後，在四十至七十年代盛行於香港，多用作招牌字體。「北魏體剛健氣魄，精氣有神，讓商號增添可靠、穩重的感覺。再者，北魏體或許是所有書法字體中辨識力最高、筆劃設計最獨特的，其特長筆劃的延伸，令外形輪廓鮮明，讓人一目了然。」

在四十至七十年代，最具代表性的北魏體書法家是區建公、蘇世傑、卓少衡。當中以區建公的名氣最響，不少商戶都邀請他寫招牌。陳濬人指，區建公的書寫風格剛猛、誇張，精神明亮且正氣凜然，其墨寶見於鏞記酒家、好到底麵家、公和玻璃鏡器；卓少衡的書寫風格較為險

要，字體通常不會太平穩，代表作品包括澳洲牛奶公司、
德記印務；蘇世傑的書寫風格近似趙之謙，風格比較靈
巧，着重字體的古意，代表作品包括南華油墨公司、范金
玉刻印店。

　　「我一直以為北魏體在七十年代後絕跡香港，但近年
不時見到貨櫃車車身噴上了簇新鮮艷的北魏噴漆模板字，
而且字與字之間的感覺統一，令我好奇坊間是否有一套北
魏模板字體流傳於製造商之間？」二○一七年，陳濬人接
受香港電台《設計日常》電視節目邀請，拍攝「香港北魏
真書」的研究計劃，過程中與攝製隊走訪全港，尋找現存
的北魏體蹤跡，終於透過大埔的貨櫃車公司轉介，找到位
於上水的楊佳工作室。原來楊佳是區建公的門生，是全港
唯一仍在製作北魏模板字的人，早於電腦剛普及的年代，
已開始將手寫北魏體電腦化。他先用毛筆在不吸墨的方格
紙上書寫，利用電腦掃描成數碼圖像，再將圖像自動勾勒
成線條。製作時，按照客人需要把文字輸入電腦，由電腦
繪圖機打印出字稿，再用鎅刀切割成模板字。單靠一人之
力，楊佳的電腦已累積近八千個北魏字體，其毅力讓陳濬
人感到驚嘆和佩服。

　　**香港北魏真書**　　　　＼　　為了延續北魏體的生命
力，陳濬人於二○一二年起透過字體設計原理，重新演
繹當代的「香港北魏真書」，製作成電腦字體。他指早於
五十年代，日本設計界已經能夠兼容傳統文化和西方現代
主義。最重要的案例為一九六四年的東京奧運，龜倉雄
策（Yusaku Kamekura）設計的奧運標誌，以日本國旗的
紅太陽為主體，象徵奧運有如升起的紅日般照耀大地，下
方配合奧林匹克五環標誌，以代表陽光的金色取代原有五

色。簡約有力的設計在廣泛傳播上發揮了極大作用，讓世界重新認識設計的力量，也為戰後日本建構了重返國際舞台的形象。

「相比鄰近地區，香港較早接觸和吸收西方文化，六十年代起，Henry Steiner 率先以中西元素融合的跨文化特色，應用於各種商業設計項目，接着有靳埭強（Kan Tai Keung）、黃炳培（又一山人，Stanley Wong）等設計師，致力將自身文化以設計和藝術形式呈現。直到近年，感覺出現了斷層。整體來說，香港面積雖小，但人口比起不少歐洲國家還多，而文化輸出卻很弱，原因是大家普遍忽略，甚至藐視自身文化。我一直相信好的設計經得起時間考驗，設計師不應該盲目追求潮流、Eye Catching（引人注目）的東西。即使是本土文化，長遠也可以向着全世界的目標出發，正如日本的無印良品（MUJI），成功平衡文化特質和商業上的應用，二〇〇三年成立的 Found MUJI（尋找無印良品）更主張透過『尋找、發現』的態度來檢視生活，我認為他們對文化、生活的理念，與商業運作的策略配合得天衣無縫，未有其他品牌能夠超越。」

二〇一八年，陳濬人與設計生活編輯徐巧詩（Ire Tsui）合著了《香港北魏真書》，總結六年來的北魏書法研究和字體設計創作歷程。「近年，我嘗試把香港北魏真書應用於客戶項目，至今完成了二、三百字，但不少早期製作的字體仍有改善空間，需要逐步調整。下一步是在適當時候發起眾籌，期望以團隊方式完成六千字的字庫。雖然香港北魏真書主要應用於標題字，但長遠有可能發展到內文和注釋的應用。對我來說，造字沒有終結的一天。」

**叁語** ＼ Trilingua Design 成立至今，不知

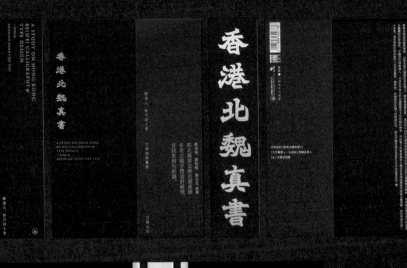

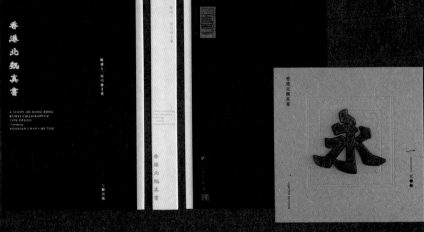

←→ 09 _____ 陳濬人與徐巧詩合著《香港北魏真書》，總結了前者對北魏書法多年來的研究和字體設計的創作歷程。

一　　文

元　　字

復　　風

始　　景

After
Before

不覺踏入十周年。目前工作室由七名成員所組成,包括
兩位 Creative Director 陳濬人、徐壽懿(許瀚文於早期退
出),各自監督不同設計項目,提出創作概念和設計方向;
一位 Project Manager,主理客戶溝通和項目管理;一位
Senior Designer 及三位 Designer,執行設計工作。「我
從來沒有後悔畢業後隨即創業的決定,起初缺乏經營工作
室及與客戶溝通的經驗,難免會『撞板』;但好處是能夠
自己做決定,直接向客戶爭取自己的想法。我們創辦叁語
的時候,香港的小型設計工作室不多,近十年間增長得很
快,同業間的競爭自然大了,慶幸我們的項目靠客戶一個
傳一個,慢慢擴展起來。整體來說,近年的品牌形象項目
不及九十年代般蓬勃,但文化項目卻愈來愈多。即使是商
業客戶,也要透過故事傳遞品牌理念,而文化項目的形式
往往最有故事性。」

　　不少客戶項目起用香港北魏真書作標題字,陳濬人
會視乎個別情況調整字體的感覺和呈現方式。例如香港
北魏真書首度亮相於西九文化區舉辦的第三年「西九大戲
棚」(二〇一四),字體作為一系列宣傳的視覺識別,並以
之為主要元素製成戲棚外的巨型花牌,極具氣勢。當中的
「戲」字起用了異體字,陳濬人認為漢字的結構本身靈活
多變,正如「麵」字在傳統招牌上也有多種不同的寫法,
他會因應整體美觀而決定選用正體字或異體字。經過對北
魏體的深入研究,陳濬人重新檢視「西九大戲棚」項目,
覺得字體形態過於呆板,忽略了漢字應有的活力。同年,
他為一名德國釀酒師開設的手工啤酒品牌「九龍啤酒」(二
〇一四)設計包裝招紙,以香港北魏真書分別製作了「華
花、九龍、幻化、黑龍、新界」字體,相比之下,他認為
字體的靈活度明顯進步了。而發揮空間較大的個案是「農

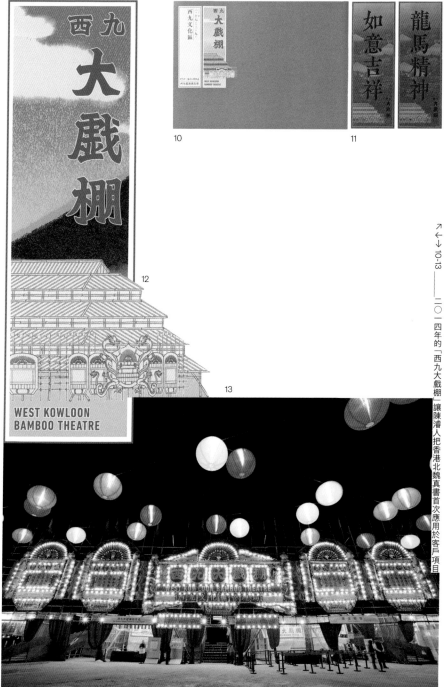

WEST KOWLOON
BAMBOO THEATRE

10

11

12

13

↖←↓ 10-13 ── 二〇一四年的「西九大戲棚」讓陳濬人把香港北魏真書首次應用於客戶項目

畎」（二〇一六）——由內地商業創意公司 VBN 於深圳開設的餐廳，陳濬人指「農」和「畎」兩字均呈梯形，設計上可採取較誇張的處理，但這種情況很視乎文字本身的形態。至於修改次數最多的詞彙是「叁語」，開業至今調整了超過六次，一直在追求更靈活的感覺。

另外，香港北魏真書亦見於「十八種香港」、小麗民主教室、「牛遊」（牛頭角工業區開放日）、「營火雜貨」、獨立電影《風景》、香港電台節目《設計日常》等不同項目，反映其應用性非常廣泛，也引證了陳濬人的設計理念——「好的設計必須能夠應用在生活，而非供奉於博物館裏。」

**實驗性的設計**　　二〇一五年，Trilingua Design 獲邀參與在 PMQ（元創方）舉行的 deTour（創意匯聚十日棚），主辦單位原先提議他們設計一些海報，介紹香港北魏真書，經過討論後，他們接納了陳濬人的提案，以裝置藝術形式呈現。「我喜歡實驗性的設計，享受非商業性質的創作，希望透過裝置表達自己的想法，把本土文化特色透過當下的社會背景和科技演繹出來。加上，我另一個身份是獨立樂隊 tfvsjs 的結他手，偏愛噪音和各種實驗音樂。我發現霓虹燈本身會發出輕微的電流聲，要近距離才隱約聽見。我把六個香港北魏真書單字『字、無、言、漫、無、滅』製作成霓虹燈，透過電結他擴音器將電流聲收集並放大，加入效果器把噪音扭成六種不同的音頻。我邀請了設計團隊 Weewungwung 編寫感應裝置，讓參觀人士通過改變與霓虹燈之間的距離控制霓虹燈的閃爍頻率及噪聲的速度，作品就如一件敲擊樂器，整體上亦參考了香港傳統招牌的結構。」

《字無言》的創作概念是為近年不斷被清拆、瓦解的

14

16

15

16

←→ 14-16　參觀者可通過改變與霓虹燈之間的距離，控制其閃爍頻率及噪聲的速度。

字

17

↑←→ 17-20 ── 《是有種人》單曲唱片透過細緻的文字排版和複雜的組裝結構，營造出不同層次。

18

19

20

The Next Stage ╱ Interviews With Young Design Talents

城市致哀，慨嘆現代人對北魏體的歷史、文化及書法美學缺乏認識，加上市區重建對舊區的破壞，令這種香港及澳門獨有的字體逐漸消失。作品透過象徵生氣的霓虹光，配以雄渾的香港北魏真書作霓虹招牌，照亮灰沉的城市。

**一群默默耕耘的人**　　　　＼　歌手何韻詩在訪問解釋，希望透過歌曲《是有種人》講述新的香港價值：以往香港人普遍追求快速、拚搏，以量化衡量每個人的成就；現在的香港人卻追求生活意義和質素，多於金錢上的回報，默默耕耘，在困難的環境中尋找自己的生存空間。

Trilingua Design 為《是有種人》單曲唱片創作了三款包裝設計，刻意不展示歌手照片，採取低調簡約的設計，把焦點投放於工藝上，透過細緻的文字排版和複雜的組裝結構，營造出不同層次，封套外的橙色帶呼應着 MV 裏象徵連繫的橙色繩。陳濬人分別找來三間不同年資和運作模式的印刷廠進行製作，包括早於五十年代開業，現由第二代傳人承傳活版印刷工藝的光華印藝；由兩位年輕人開設的活版印刷工作室 Letuspress；幾位理大設計畢業生經營的本地首間 Risograph（孔版印刷）印刷工作室 Ink'chacha。陳濬人喜歡林夕在《是有種人》歌詞所描寫的「人」，他認為只因有着各種人在不同領域上堅決地追求自己心中所想，才能有更美好的公民社會。

**承傳廣式優雅**　　　　＼　本地餐飲集團佳民集團（JIA Group）以街名「奧卑利」命名的中菜餐廳，承載江南地區的悠長歷史及飲食文化，座落於大館的賽馬會藝方（JC Contemporary），佔地三千平方呎，現代化的空間設計，綴以二十世紀現代家具。室內空間由瑞士建築師事務

所 Herzog & de Meuron 主理；Trilingua Design 負責品牌形象和家具設計。

　　「這可算是目前最完整、最滿意的北魏項目，與世界級建築師團隊 Herzog & de Meuron 合作的過程相當難忘。品牌形象方面，我希望呈現廣東文化的雅致感覺，有如裝潢古色古香的老字號陸羽茶室，並強調當代感，略帶北歐氣息，目的是打破大眾對廣東文化的既定印象——總是大牌檔、熱鬧、粗枝大葉的畫面，更重要是讓年輕人重新發掘廣東文化的優雅一面。招牌上的『奧卑利』香港北魏真書，三個字的形態平均，而『利』字的豎鉤能夠誇張地表現，更見氣勢。項目的突破在於，我們主動提出負責餐廳內部空間的家具設計，配合餐廳整體的風格，設計出富當代感的中式家具，包括一系列餐桌、餐椅、酒吧檯的高腳櫈。最初，我們根據明代家具的比例進行設計，Dummy（試驗模型）造出來後發現太闊身，不適合於餐廳環境使用。於是，我們參考了北歐家具的風格，透過簡化和縮小製成最後版本。正如哥本哈根的家具設計師 Hans Wegner，早年醉心研究中國家具，根據明代家具的精華，創作了多款影響後世的經典椅子設計。另外，我們也為客戶採購了一些復古家具，作為餐廳入口的擺設。雖然，Trilingua Design 以往沒有設計家具的經驗，但我相信不同類型的設計，在想法上是共通的，主要是解決技術上的問題。」

**談風：vs：再說** ╲　　陳濬人與 tfvsjs 樂隊成員，曾先後於牛頭角和西環開設受年輕人歡迎的餐廳「談風：vs：再說」。「樂隊由二〇〇六年成軍開始，一直因租金問題或遇上噪音投訴而多次搬 Studio。到了二〇

21

22

23

24

60

25

17
25

25

25

12°-15°

一四年，我們終於在牛頭角租了一個四千呎的工廈空間，萌生經營餐飲業務、舉辦活動的想法，同時劃分了空間作為 Studio。當時，觀塘區的創作活動發展蓬勃，我反思為何大家不發起一些活動？於是，我們與音樂表演場地 Hidden Agenda 在二〇一五年發起『牛遊』，聯同區內其他創作單位組織開放日，讓公眾了解大家的日常工作；我們在『談風』也會策劃分享會及新書發佈會等。後來，牛頭角不幸發生了淘大工業村大火，『談風』與 Hidden Agenda 也因牌照問題被逼結業。直至二〇一八年，我們在西環石塘咀物色了一個地庫空間，重新經營『談風2.0』，舉辦過一些音樂會，但人流始終大不如前，後於二〇一九年七月結業。我本來以為自己適合組織活動，現在回想起來，反而更享受專注研究字體，以及各種『揀石仔』的工作。」

**最欣賞的平面設計師** ╲　「我最欣賞的平面設計師是田中一光（Ikko Tanaka），他由六十年代起，以西方現代設計美學呈現日本傳統文化，亦創作了名為『光朝』的字體。」田中一光熱愛日本傳統文化，從中汲取養份，加以消化、修飾，以現代化的設計美學、幾何方式重新呈現。他是把日本平面設計現代化的先鋒。一九八〇年成立的無印良品，由田中一光擔任美術總監，為品牌設定極簡風格，以實用主義審美觀念貫穿產品設計及包裝。直至二〇〇一年交棒予原研哉（Kenya Hara），品牌至今仍然貫徹田中一光設定的路線。七十年代，隨着活版印刷被柯式印刷取代，衍生了不少新字體。為了研究古代文字，田中一光曾遠赴埃及、希臘、土耳其考察，並到中國重新尋找漢字的魅力。他被造型優雅的意大利字體 Bodoni 啟

發，設計了端莊典雅的「光朝」字體，致力將文字推舉為設計的主體。

另外，陳濬人指最欣賞的本地設計師是林偉雄，雙方曾於 CoLAB 的 cafe330 項目合作，他欣賞林偉雄追求以設計幫助社會的理念，也喜歡提攜後輩，是一位沒有私心的設計師。

**對設計的追求** ＼ 陳濬人從事設計工作以來，有幸獲得多位前輩真傳，他亦希望以身作則，讓工匠精神傳承下去。他建議年輕設計師盡早尋找自己的獨特之處，並保持開放心態，接受作品有所不足，甚至出錯的可能，這樣才有進步空間。他認為設計師需要客觀，盡量追求對社會有意義的設計，美學和實用兼備。「很多東西是互相影響的，設計師不但要沉浸於設計範疇，還要廣泛吸收文化知識，擴闊視野。我們要重視設計概念，不要盲目追隨潮流，令設計失去了價值。」

2.3

# JIM WONG

黃嘉遜

Personal Information | ● 一九八三年生於澳門，畢業於香港大學專業進修學院。先後任職 Tommy Li Design Workshop 及 Eric Chan Design Co.。● 二〇一二年創辦 Good Morning Design，專注於視覺形象、印刷品及出版設計。● 二〇一五年獲近利（亞洲）選為「10-20-30」香港區設計新銳（Design Young Gun）。● 作品獲多個本地及國際獎項，包括英國 D&AD 設計及廣告大獎、德國設計獎、台灣金點設計獎、DFA 亞洲最具影響力設計獎、香港設計師協會環球設計大獎等。

以往，本港的非政府機構（NGO）長期忽視設計的重要。首先，礙於資源所限，不少慈善機構、社區組織的宣傳設計皆出自非專業設計師手筆，在宣傳海報、單張或刊物上發現「美工圖案」亦不足為奇。其次，相比起企業形象和商業項目，NGO 未有太大的「跑數」壓力；沒有審美標準，亦欠缺專業把關。近十年間，隨着 NGO 的資源大幅增加，加上社交媒體興起，情況逐步得到改善。每當有「吸睛」的宣傳形象出現，受眾的反應能夠即時呈現出來，間接推動了管理層對審美的追求。出色的設計本身就發揮着美學教育的效能，正如日本人追求的侘寂美學（Wabi Sabi），崇尚樸素、靜寂，是順應大自然的美學價值觀，並轉化成不同形式的簡約設計。這種對美學的理解和呈現，需要整個社會一代一代累積下來。

以二〇〇九年成立的慈善機構 MaD 創不同為例，負責牽頭的香港當代文化中心（HKICC）創辦人黃英琦（Ada Wong）多年來積極推動創意教育和人才培育，曾擔任香港設計中心（HKDC）董事、西九文化區管理局（WKCDA）諮詢會委員，對美學觀念有相當認知及要求。MaD 不時物色具潛質的年輕設計師主理項目形象和設計，黃嘉遜就是其中之一。除了與 MaD 保持長期的合作關係，他亦跟多個慈善機構及社區組織合作，包括香港公益金、聖雅各福群會、藍屋創作室、香港理工大學賽馬會社會創新設計院（J.C.DISI）等。另外，黃嘉遜亦參與香港設計師協會（HKDA）、香港室內設計協會（HKIDA）、賽馬會創意藝術中心（JCCAC）、藝術推廣辦事處、香港八和會館、1a Space 等藝術及文化單位的項目。

**深水埗的童年回憶**　　生於澳門的黃嘉遜，

因為爸爸在香港工作的緣故，幾歲的時候舉家移居香港，一家四口住在深水埗的唐樓單位。他印象中八十年代的深水埗有不少老店，部分舊式商場設有「無牌機舖」，櫥窗展示着各式各樣的精品玩具和明星閃卡，店內則擺放了一部電視機和家庭式遊戲機，讓小朋友玩《龍珠超武鬥傳》和《街霸》等電子遊戲，「兩蚊一舖」。

「每逢周末，家人會帶我到商場樓上的茶樓飲茶，當年仍有傳統的手推點心車。回想起來，深水埗這個地方光怪陸離得來又多姿多采，充滿有趣的事物。」多年後重遊舊地，黃嘉遜發現一些兒時光顧過的茶餐廳和燒臘舖仍然屹立，不像西環和觀塘裕民坊等舊區經歷過大規模市區重建而變得面目全非。由於小時候的娛樂選擇不多，看漫畫和看電視成為了主要消遣，他跟大部分小朋友一樣，最喜歡《龍珠》，慢慢培養了對畫畫的興趣，常常臨摹當中的人物造型，甚至憧憬將來成為一名漫畫家。

**獨特的分享嘉賓** ＼ 小學時期，黃嘉遜的讀書成績優異，每年總會考上頭三名，到了初中漸漸厭倦了填鴨式教育，成績變得平庸，為了應付公開考試而購買的精讀本卻被他畫滿公仔。完成預科後，由於成績不足以報讀香港理工大學設計學院，他亦對大學聯招（JUPAS）分配的工程學科不感興趣，於是報讀了香港大學專業進修學院（HKU SPACE）的三年制設計高級文憑課程。第一年分別學習平面設計和室內設計的基礎知識，到了第二年分科，黃嘉遜選擇主修視覺傳意，他很清楚自己對插畫和幾何形狀等元素最感興趣。

在學期間，老師定期會邀請資深設計師到校內分享，其中一位嘉賓是李永銓（Tommy Li）。「當時並未懂得欣

賞 Tommy Li 的作品，但他的演講技巧出眾，思路清晰，引人入勝，又展示了充滿黑色幽默、玩味十足的海報設計。感覺這個人的想法獨特，跟其他設計師不一樣。」李永銓的演講令黃嘉遜留下深刻印象。

**從課堂到實戰** ＼ 二〇〇五年，黃嘉遜於 HKU SPACE 畢業，應徵了好幾間設計公司，當中包括 Tommy Li Design Workshop（李永銓設計廎），但經過第一輪面試後，再沒有任何音訊。結果，他加入了周素卿（Chau So Hing）開設的 ingDesign，參與品牌形象、市場推廣等設計項目，亦為紙行設計紙辦月曆，明白到設計不是紙上談兵。這份工作只維持了三個月，原因是收到遲來的通知，被喻為李永銓三大門徒之一的蔡劍虹（Choi Kim Hung）即將離職，自組設計工作室 c plus c workshop，Tommy Li Design Workshop 急需聘請人才填補空缺，因而造就了黃嘉遜。

李永銓是少數能夠同時打入日本和中國內地市場的香港設計師，作品以多樣化及黑色幽默見稱，一九九〇年成立 Tommy Li Design Associate（後改稱為 Tommy Li Design Workshop），善於為商業品牌「診症」並進行形象革新（Rebranding），重要案例包括滿記甜品、bla bla bra、惠康首選牌、翠華餐廳等，於本地及國際獲得超過五百八十個獎項，被譽為「品牌醫生」。「當時 Tommy Li Design Workshop 共有六位設計師。最初，我負責執行一個化妝品項目，同事們完成了品牌標誌及形象等前期工作，我按照設定執行產品包裝及宣傳小冊子的設計。後來有機會參與構思其他品牌形象，我們會嘗試以不同方向和比例，製作過百張設計草圖，再跟 Tommy Li 討論哪些方

01

案可取，這是基本的創作過程。Tommy Li 對於細節有極高要求，例如：這個字體要不要加上輕微的轉彎位，調低硬朗程度；那條線應該保持低調，還是故意突出，一切都很講究。儘管細節上的處理沒有一成不變的法則，但 Tommy Li 往往能夠拿捏準確。他面對客戶的時候充滿氣勢，從不糾纏於中層之間的猜度程度，只會跟決策人直接面談，減少不必要的誤會。他不會以高高在上的姿態對待員工，團隊之間沒有任何階級觀念。」

**難忘的學習經歷** 　對黃嘉遜來說，其中一個最難忘的項目是 Arttube——設於港鐵中環站 J 出口的藝術空間。「這是我首個主導的項目，印象特別深刻。當時，港鐵邀請了香港文化博物館合作，計劃未來一年於 Arttube 舉辦四場藝術展。我跟隨 Tommy Li 前往香港文化博物館視察展品，發現製作一場展覽需要考慮許多因素，包括射燈與展品的距離、燈光照射的角度、如何調節現場溫度和濕度，以確保展品不會受損。我負責展覽的形象設計，並要持續與製作團隊研究和協調作品的展示方式、物料選材等，是一次難忘的學習經歷。」

當然，黃嘉遜也參與過李永銓的代表作——滿記甜品。「我記得在第一階段大玩懷舊風格圖案和兒童造型。來到第二階段，Tommy Li 和 Thomas Siu（蕭劍英）提出以不同造型的怪獸進行 Collage（拼貼），並吩咐設計師各自選取一種生果創作怪獸造型，再集結起來。這個構思成功為滿記甜品建構了充滿玩味又深入民心的品牌形象，或多或少反映了團隊合作的重要。」黃嘉遜補充，每當設計師的草圖不符合李永銓要求，或未能參透其內心所想，當時擔任 Art Director 的蕭劍英總能夠引導大家尋找解決

方法。而蕭劍英擁有扎實的繪畫功底，善於運用簡單的幾何圖案創作極具個性又有設計感的公仔造型，無形間也對黃嘉遜的設計風格有一定影響和啟發。

**設計師的底線** ╲ 在 Tommy Li Design 任職超過兩年半，參與過各式各樣的品牌項目，從老闆和同事們身上學到不少實戰技巧，黃嘉遜覺得是時候轉換一下工作環境，就毅然辭職。「當時市道不算太差，我也不想在離職前分心尋找新工作。」此後，他任職於一間為地產商設計售樓書的公司，短短一星期就讓他感到崩潰。「每日的工作是下載大量 Stock Photos（庫存照片），堆砌出各種與現實環境大相逕庭的樓盤效果圖。我覺得這種設計工作形同詐騙，不適合自己的性格，甚至違背了良心。」

黃嘉遜亦跟隨過陳超宏（Eric Chan）工作了兩年，主要從事廣告相關的平面設計，期間深入鑽研字體設計及應用技巧，慢慢掌握到圖像和宣傳文案該如何互相配合。先後經歷了兩份長工，他希望稍作休息，給予自己短暫的沉澱空間，便決定重返校園，報讀 HKU SPACE 的平面設計學士學位課程。課程由蔡楚堅（Sandy Choi）、毛灼然（Javin Mo）等資深設計師任教，黃嘉遜認為課堂既有啟發性，又能夠讓他宏觀地理解整個設計市場的情況。除了設計知識外，他亦着眼於觀察老師們評論設計的方法和分析市場的角度。

**Good Morning Design** ╲ 早於打工時期，黃嘉遜便開始以玩票性質為朋友的合唱團設計宣傳海報和單張。「從這個項目開始，我與梁家文（Karman Leung）就在各有正職的情況下，以『Good Morning Design』為

名義接洽兩人都有興趣的設計項目。我們早期為藝術團體 Pep！策劃的香港投訴合唱團（CCHK）設計標誌及宣傳海報；為二〇〇八年的伙炭藝術工作室開放計劃帶來全新宣傳形象，鋪天蓋地的燈箱廣告受到注目，亦有效為活動帶動了人流。我們與 Pep！在灣仔富德樓合租了一個單位，陸續參與其他創意單位及社區組織的設計項目。」這種全職及 Freelance 並行的狀態維持了五、六年，黃嘉遜一直醞釀自立門戶。

二〇一二年，他修畢學士學位課程，在觀塘租了一個小型辦公室，正式成立 Good Morning Design，名字來自他的畢業作品 Voice of Good Morning。「作品由十二本 A5 圖書組成，內容圍繞着『Good Morning』相關的冷知識，每本設有不同主題，包括 Sleeping Tight（睡個好覺）、Breakfast Time（早餐時光）、Go Out Reminder（外出提示）等。我做了不少資料搜集，嘗試把資料整合再簡化成美觀又易於理解的 Infographic（資訊圖表），配合以電腦繪畫的插圖。這種形式於品牌及廣告項目中較少應用，但在文化及社區項目上卻大派用場。Good Morning Design 起初的客戶不多，但我希望給自己半年時間，一旦經營困難就重投職場。幸好，我們的設計風格得到不少創意單位賞識，MaD 是早期認識的客戶，至今一直保持合作。」

**Infographic 的重要**　　二〇一三年，黃嘉遜應 MaD 邀請，為社區組織油麻地花王及香港婦女中心協會設計《深水埗惜食圖鑑》。當時社會開始關注剩食問題，社區組織於深水埗訪問了不少街市檔主和街坊，集思廣益，計劃推出一本惜食圖鑑，與公眾分享惜食的價值

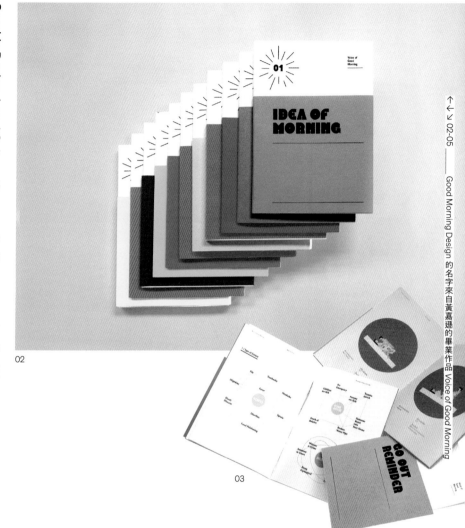

02

03

← ← ↘ 02-05 —— Good Morning Design 的名字來自黃嘉遜的畢業作品 *Voice of Good Morning*

04

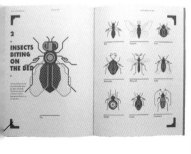

05

06

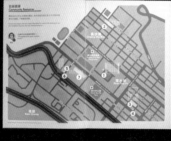

07

08

→ Ⅳ 06-08 《深水埗惜食圖鑑》透過 infographic 形式將資訊簡化和分類，並以色彩豐富的插圖取代照片，視覺上更活潑和吸引。

The Next Stage / Interviews With Young Design Talents

觀，同時介紹深水埗的剩食回收網絡，讓婦女們能夠親力親為於日常生活中收集剩食。「內容涉及多種食物、煮食用具、人物、建築物和地圖，文字資料亦相當複雜且欠缺條理。配圖方面，客戶提供了一些剩食照片，但畫面有點令人反胃，加上並非由專業攝影師拍攝，實在難以應用。於是，我向客戶展示了 Voice of Good Morning 作為參考案例，提議透過 Infographic 形式將資訊簡化和分類，再有系統地展示出來，並以色彩豐富的插圖取代照片，視覺上更活潑和吸引。結果，大家對圖鑑的評價很高，也是我首次將 Infographic 應用於客戶項目。」

談到 Infographic，不得不提每年於世界報業協會（WAN-IFRA）、亞洲出版業協會（SOPA）、亞洲媒體大獎（Asia Media Award）屢獲殊榮的《南華早報》（SCMP）。他們既有出色的編輯能力，也能夠將內容梳理和簡化，深入淺出地傳遞重點資訊，配合精鍊的美術及繪畫技巧（有些個案甚至一人分飾多角，同時負責資料搜集、文字編輯及美術設計），製作了許多教材式的 Infographic 報導。近年，社交平台亦流行各式各樣的懶人包，務求多圖少字，讓讀者在最短時間內理解一件事情，多用於展示時序性或需要分門別類的內容，台灣的「圖文不符」專頁就是一個好例子。不過，並非所有平面設計師都具備良好的繪畫能力，當他們需要製作 Infographic 或懶人包的時候，不少會使用網上的免費素材，稍作修改甚至直接使用。

「我從來不會這樣做，除非要呈現某些特定的 Texture（紋理）效果才借助網上素材。如果是結構比較複雜的，我會先用鉛筆在白紙上繪畫構圖，再於電腦上繪畫和調整細節。我始終喜歡作品由自己一手一腳做出來，保持原創。過往有一個社區項目鼓勵參加者以回收舊物製

作樂器，但在活動舉行前根本沒有製成品讓攝影師拍攝，我便用自己的想像力去繪畫那些樂器，製成宣傳海報。」

處於資訊爆炸的年代，我們很容易欣賞到海外的平面設計作品，它們多以幾何及抽象形式呈現，尤其是藝術及文化項目。「抽象的設計形式在香港很難實現，大部分決策人或市場部代表往往追求較具象的東西，希望訊息能夠直接傳遞給受眾，但作為設計師總是不喜歡太具象，容易感覺老套。我覺得作品能夠跟受眾溝通是重要的，但溝通和美觀必須並存。設計師要尋找空間去呈現抽象部分，同時要兼容客戶對具象的需求。Infographic 可以兼備抽象和具相當資訊量的內容，也減低了客戶的開支（毋須安排攝影）。」

**學懂就地取材** ＼ 有些時候，如果客戶未能提供清晰方向和內容，對設計師來說是福也是禍。好處是得到更大的創作空間，考驗卻是需要兼顧內容生產，在有限的資料下，創作具相關意象和連繫性的圖像。

二〇一二年，黃嘉遜首度跟賽馬會創意藝術中心（JCCAC）合作，創作「JCCAC 藝術節」宣傳海報，雙方一拍即合，黃嘉遜獲邀為未來一年的《JCCAC 節目表》擔任美術設計。「它是一份模仿報章形式的宣傳刊物，介紹每個月的主題活動及租戶的最新動向，定期擺放於 JCCAC 及相關藝術場地讓人索取。項目的挑戰在於沒有指定主題，我需要對 JCCAC 的歷史和發展進行資料搜集，了解每個租戶的藝術範疇及工作。客戶對節目表的要求很簡單，封面設計必須跟 JCCAC 及藝術相關，要讓人覺得具有收藏價值。」

黃嘉遜習慣了解客戶的基本要求後，給自己制定項目

09 ←

黃嘉遜以不同顏色作為每期的封面主色，讓讀者保持新鮮感之餘，也可配合特定的主題和氣氛。

要達到的目標。「由於租戶涉及不同創作範疇，有的是攝影藝術組織，有的是陶瓷工作室，有的是版畫工作室，有的是玻璃飾物工作室，單一風格難以全面地呈現各自的特色，也會感覺重複和欠缺新意。我提出每個月運用不同的 Art Execution（藝術形式），包括線條簡約的插圖、有透視感的剪紙模型設計、Infographic 式的幾何圖案、抽象的手繪設計、英文字體結合圖像設計、Photo Collage（相片拼貼）等。另外，我會選擇不同顏色作為每期的封面主色，讓讀者保持新鮮感之餘，也可配合特定的節日氣氛。雖然用色不同，但色調的對比度會盡量統一，當你把整整一年的《JCCAC 節目表》並列，亦能呈現出和諧感。」

以第一期封面為例，黃嘉遜繪畫了 JCCAC 與周邊環境，象徵 JCCAC 重視社區鄰里關係。事前他到石硤尾一帶遊走，細心觀察和記錄附近的環境，把有趣的細節一一呈現於插圖上，反映設計師需具備敏銳的觀察力。「JCCAC 前身是一座舊式工廠大廈，保存了十多部五、六十年代出產的大型傳統印刷機，我就把這些物件簡化成幾何圖案，配上駐場藝術家的創作工具，組成新舊融合的構圖。當我與客戶建立了更好的默契，就逐步嘗試更大膽和抽象的表現手法，他們都很尊重我的構思。」

### 不能「太有設計」的設計

對平面設計師來說，追求美觀是合情合理的，但設計師的個人審美跟作品能否有效吸引目標受眾卻是兩碼子的事。二〇一五年，香港理工大學賽馬會社會創新設計院邀請黃嘉遜為「十日節」設計活動形象，項目透過一連串展覽、講座、放映會和工作坊探討社會、設計和城市活化等議題。「客戶檢討了過往兩年的宣傳成效，覺得『太有設計』及過於冷酷的

宣傳形象難以吸引普羅大眾參與。我仔細檢視整個『十日節』的內容，發現有些活動為小朋友而設，有些卻是探討銀髮族和社區的關係，反映目標對象的年齡層面很闊，宣傳形象要有親切、活潑、創新、凝聚的元素，不能製造拒人於門外的感覺。」

黃嘉遜從「十日節」的關鍵詞——Co-create（共創）、Co-work（合作）、Co-experience（共同體驗）思考構圖方向。「社會創新的理念是透過不同階層人士互相合作，創造出各種可能，每個參與者的角色和個性都不一樣。我想像中是一個既有系統又千變萬化的畫面，便嘗試以幾何形狀組成幾隻手互相交疊的 Pattern（圖案）。跟客戶討論過後，他們提議加入『人』的元素，令設計更添人性化。於是，我把象徵不同職業的人物造型加到構圖上，保持了簡約風格，亦符合客戶需求。細節上，我運用了大量圓角效果作修飾，整體感覺更親切。除了構圖和細節上的處理，顏色的運用也是重要環節。若然處理不當，一切就前功盡廢了。客戶希望作品呈現色彩繽紛的效果，過程中我嘗試過不同的色彩組合，發現每當有五種或以上顏色的話，無論如何組合都過於花巧。於是，我們共識了以四種鮮艷顏色作為主色。宣傳品製作上，我堅持用 Pantone Color（專色）印刷，出來的效果才會鮮明和具吸引力。雖然製作成本提高了，但客戶很重視宣傳品效果，也接納了我的意見。」

「十日節」其中一個展覽項目是「一零八件社創事」，項目邀請了一百○八位不同背景，但同樣肩負起創新責任的人，每人揀選一件具代表性的物件展出，並分享以改善社會現況為目標的社會創新故事。「客戶希望參觀者能夠將故事帶回家，或分享給其他人。當初討論過會不會設計

←↑↓ 10-13 _____黃嘉遜把象徵不同職業的人物造型加入構圖，保持簡約風格之餘，亦符合客戶的需求。

11

12

13

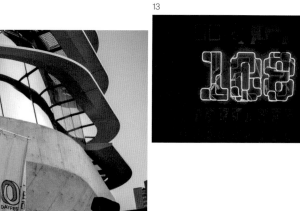

一本書，記錄一百〇八個故事，後來發現工作人員難以在短時間內收集並整理好一百〇八個故事的內容，而參展人提供的頭像照片亦格式不一，甚至是 Low-res（低像素）。於是，我們決定以 Postcard（明信片）形式呈現，好處是毋須集齊所有內容才進行設計排版，免卻了每篇故事長短不一，缺乏統一性的問題；參觀者可以選擇把感興趣的故事帶走。」由於涉及多款 Postcard，黃嘉遜決定把宣傳形象的圖案變奏成英文字母 A 至 Z，作為封面設計；背面則是單色的小頭像及文字。假設參展人的名字叫 Peter，他的 Postcard 就是「P」。由於參展人數眾多，所有字母都沒有從缺，只是部分字母出現的次數較多。

項目的設計和製作過程不超過三個月，黃嘉遜認為重點是客戶清楚自己的要求，雙方對設計的理念相近，構成了一次順利的合作。不幸的是，事後有設計師發現「十日節」的宣傳形象被內地一家財經新聞媒體抄襲，作為其周年紀念的視覺形象，更肆無忌憚地製成手機保護殼等產品。設計師遇上這種情況也很無奈，唯有透過電郵投訴，但對方只是草草了事，未有把相關圖像和產品下架。

**不想重複**　　　　　Good Morning Design 近年與不少慈善機構及社區組織合作，致力一洗社區項目予人老套的形象。「客戶通常視乎你做過什麼形式的設計，才會有信心跟你合作，很少要求設計師嘗試一些前所未見的東西，因為難以想像出來的效果。不過，我盡量不重複自己過往的作品，希望每次都有變化。」

聖雅各福群會在二〇一五年策劃了賽馬會「藍屋創作室」文化保育教育計劃，透過藍屋這棟一級歷史建築啟發公眾反思社區保育和發展的多樣性。客戶從其他社區項目

的宣傳品留意到黃嘉遜的設計，覺得他適合為計劃擔任形象設計，就促成了合作。計劃為期三年，分三個階段讓公眾認識、介入及共創社區。黃嘉遜憶述：「計劃正式啟動之前，客戶需要一套宣傳海報和單張簡介計劃、交代三個階段的流程和重要日期。由於計劃重點是社區連繫，透過邀請教育工作者、藝術家、工藝師傅和社工合作，發展創新的社區教育方案，因此『連繫』和『不同場景』成為了重點視覺元素。我在海報中間繪畫了藍屋外形，並跟四周的場景連結，包括學校、公園、屋邨、工廈和交通工具等社區設施。儘管設計方式跟《深水埗惜食圖鑑》插圖相似，但我嘗試為建築物插畫塑造立體感，視覺上更添層次感。」

到了第二階段，計劃鼓勵各區學校、機構及公眾進一步關注社區、發掘社區的價值及可能，並於之後三年舉行作品徵集、展覽及相關活動。「計劃第二年由『認識』昇華至『介入』的層面，主要目標是 Call to Action（行動呼籲），徵集創作人對社區的觀察、想像及未來的投射，在宣傳形象上亦希望有所提升。我於宣傳形象上加入相機、攝錄機、鉛筆、剪刀等工具，將它們拼貼到象徵社區的物件上，形成一個超現實的社區，呼應了作品徵集的重點在於參加者的想像力，而非技術層面上的較量。」

二〇一七年，計劃的第三階段，重點依然是宣傳社區生活提案，並於同年舉行頒獎禮和分享會。「在物件層面再沒有新元素，但我不想重複過去兩年的呈現方式。除了插圖之外，我自己一直好喜歡研究字體，倒不如在構圖上加入『社區生活』的字體形象。」結果黃嘉遜再次挑戰成功，設計出結構愈來愈複雜卻又保持和諧、高可讀性、簡約鮮明的獨特構圖。這種自我鞭策和不斷追求創新的精神對設計師來說很重要，正如他所說：「我認為做好一件事

和做完一件事有很大分別，你可以選擇以最簡單快捷的方法處理，但這樣就不能將事情做好，只是敷衍了事。」

**最好的文化保育**　　黃嘉遜對字體的喜愛或許是受到設計大師啟迪，「我最欣賞的平面設計師是日本的淺葉克己（Katsumi Asaba）與奧地利的施德明（Stefan Sagmeister），兩位均是殿堂級的字體設計師。」同時擁有藝術導演及設計師身份的淺葉克己，作品多年來在日本廣告界獲獎無數，極具影響力。黃嘉遜讚嘆淺葉克己對傳統文字的着迷：「他多年來致力研究擁有超過一千年歷史的中國少數民族傳統文字──東巴字。他能夠把自己感興趣的古老文字，經過深入研究和分析，演變成現代化的設計元素，融入到作品中，這就是最好的文化保育。」至於曾為滾石樂團（The Rolling Stones）、Talking Heads等著名樂隊設計唱片封套的施德明，擅長各種英文字體的設計和應用，於形式上充滿突破，也有不少瘋狂的想法，他甚至會把文字直接刻在身體上。「Stefan Sagmeister是當年設計科老師推介給我們的，他的作品令我見識到文字應用的可能，也令我喜歡上探索插圖和字體之間的組合形式。」

**新生代平面設計師的機會**　　由自立門戶至今超過八年，黃嘉遜認為香港新生代平面設計師的圈子算得上團結，甚少出現惡性競爭。「但香港平面設計市場已接近飽和，即使是規模較小的社區或文化項目也會遇上客戶流失的問題，何況大企業的形象項目通常不會考慮小型設計公司。儘管香港有愈來愈多大型藝術地標落成，但部分展覽形象均由與相關藝術機構或策展團隊相熟的海

↤↦ 14-15

因應計劃進行到不同階段，宣傳作品的設計也一步步提升。

外設計公司主理，大家所面對的競爭不止在本地設計師之間。」不過，隨着網上資訊的流通，香港設計師亦有更多與海外客戶合作的機會。「近年有海外客戶透過設計師分享平台 Behance 留意我的作品，邀請我設計插圖，例如 *Monocle* 雜誌和一些外國時裝品牌，主要是一些小型項目。」黃嘉遜亦觀察到近年不少設計師由全職工作轉為 Freelancer。「尤其是年輕一代，大家都不喜歡長時間待在一間公司，市場上愈來愈多 Project Base 項目，自由度較大。」總括自己過去打工和經營設計工作室的經驗，黃嘉遜認為儘管本地市場逐漸萎縮，隨着科技發展，社會對 Digital Marketing（數碼營銷）的需求日益增加，這些行業同樣需要平面設計，設計師可從中找到發展可能，只是呈現方式跟傳統做法不同了。「無論設計師也好，其他職業也好，我相信最重要的始終是心態。」

16

黃嘉遜的工作檯放滿了色彩繽紛的模型擺設，與其擅長運用色彩的設計風格相映成趣。

# 5.

3.1

# KO SIU HONG

高少康

Personal Information｜●一九七八年於廣州出生，畢業於香港中文大學藝術系，任職於靳與劉設計（K&L Design）。●二○○二年獲志奮領留英獎學金赴倫敦印刷學院修讀設計碩士課程。●二○一○年獲提升為靳與劉設計合伙人，負責拓展公司的內地業務。●二○一三年公司改稱為靳劉高設計（KL&K Design）。●二○一一年獲《藝術與設計》選為年度人物，二○一四年獲《透視》選為「亞洲四十驕子」，並獲頒香港十大傑出設計師獎。

　　十多年前，香港人對深圳的既定印象跟廉價消費有密切關係，羅湖商業城的「A 貨」（盜版）名牌手袋、東門的美甲店、華強北的手機配件批發市場、五花八門的按摩場所等。九十年代初，中國內地的成本優勢促使本港製造業生產線北移，落戶深圳和珠江三角洲一帶，深圳迅速成為「代工之都」。直至二〇〇三年，深圳實施「文化立市」策略，積極推動文化產業。短短幾年間，華僑城創意文化園、深圳圖書館、深圳音樂廳、深圳動漫園、華‧美術館等文化地標相繼落成，吸引不少創意及設計工作室進駐。二〇〇八年，深圳成為中國首個獲聯合國教科文組織（UNESCO）授予「設計之都」稱號的城市，風頭一時無兩。在全國經濟高速增長的優勢下，深圳創意文化產業於二〇一七年的增加值超過二千二百億港元，佔全市的本地生產總值（GDP）超過百分之十，相關就業人數超過九十萬。

　　靳劉高設計（KL&K Design）前身為新思域設計製作公司（SS Design & Production），一九七六年成立於香港。八十年代，華人設計師翹楚靳埭強（Kan Tai Keung）的代表作——中國銀行品牌標誌，結合古代錢幣和「中」字形象，以現代設計手法創造了歷久常新的造型，加上運用企業形象識別系統（Corporate Identity System）指引了在各地分行、不同面積空間上如何呈現品牌標誌，保持優雅、大方的品牌形象，成為經典的商業設計案例。第二代合伙人劉小康（Freeman Lau）設計的屈臣氏蒸餾水水樽結合藝術、文化和商業元素，為客戶帶來實際效益，並贏得「瓶裝水世界」全球設計大獎（Bottledwaterworld Design Awards）。公司其他重要的品牌形象項目包括廣生堂雙妹嚜（一九九一）、榮華食品（一九九七至二〇一三）、嘉頓食品（二〇一三至現在）等，成為了香港人的

集體回憶。

高少康作為第三代合伙人，肩負着帶領年輕設計團隊的責任，重點發展內地市場，既是傳承靳埭強和劉小康對商業設計的豐富經驗，也要重新學習和適應如何與內地文化接軌，從而創造具國際水平的中國設計。

**土長不土生**　　　　　高少康的爸爸在內地成長和生活，因此高少康於廣州出生，直至父親八十年代回港工作並申請家人團聚，才到香港定居。「我在六歲的時候來港，屬於不土生但土長。父母擔任校工，隸屬於公務員體制，算是基層家庭。我的讀書成績平平，慶幸能夠升讀皇仁書院。小時候性格內向，從不參與球類運動，也不擅社交。我不喜歡閱讀文字書籍，只看漫畫及臨摹人物角色，並積極參加各種繪畫和填色比賽。父母為了培養我在繪畫方面的能力，安排我在課餘時間學習素描和中國畫，但礙於教學模式乏味，成效不大。當時我不了解畫畫、藝術、設計的分別，直至升上中六，透過美術學會認識了皇仁舊生鄭志明（Carl Cheng），他經營一間小型設計公司，一直為母校設計校刊《黃龍報》。我覺得校刊的設計非常專業，開始向他請教相關知識。同年，我參加了全港郵票設計比賽，有幸獲得冠軍，作為評審的靳叔（靳埭強）在報章上予以好評：『作品水準頗高，具潛質成為專業設計師。』彷彿為我注入了強心針。」

他覺得設計範疇當中最厲害的是建築，完成預科後，目標是報考香港大學或香港中文大學建築系，但得知入讀門檻相當高，高考成績要達兩個 A 或以上，只好退而求其次，在香港理工大學設計系與香港中文大學藝術系之間二擇其一。當年的理工設計系不能透過大學聯招

01

02

↖ 01 _____ 高少康於廣州出生，六歲的時候才定居香港。　↘ 02 _____ 高少康在誤打誤撞下入讀了中大藝

術系，並有幸得到劉小康教導，為往後的事業發展埋下伏線。

（JUPAS）招收學士學生，基於功利主義的考慮，他不願意付出五年時間，加上曾於中大副修藝術系的鄭志明亦鼓勵他選讀藝術，認為見識會更廣闊，於是高少康在誤打誤撞下入讀了中大藝術系。

**因緣際遇** ＼ 「我記得其中一位任教的老師是雕塑家張義（Cheung Yee），他第一堂課跟同學們談論大家未來的目標，得悉我的志願是成為設計師後，顯得不屑一顧，強調這裏是訓練藝術家的地方，當時我還以為自己去錯了地方。在學期間，鄭志明讓我到其設計公司實習，觀察他們製作宣傳品及海報的流程，學習柯式印刷、製作正稿等實用技能；至於設計思維則透過課程上的藝術訓練、個人觀察和領悟逐步形成。大學二年級的時候，我曾於地產公司擔任兼職設計師，每星期工作兩個下午，足以賺取港幣六千元月薪。」

一九九九年，陳育強教授（Kurt Chan）邀請劉小康到中大藝術系任教設計基礎原理。「我知道 Freeman Lau 是 K&L Design（靳與劉設計）合伙人，創作過不少文化項目海報，經常參展並獲獎無數。我相當仰慕他的成就，因緣際遇下結識了這位恩師，為往後的發展埋下伏線。以我所知，Freeman Lau 的任教生涯只有短短兩、三年，如果當初選擇了理大設計系，我的故事就不一樣了。」

**靳與劉設計** ＼ 二〇〇〇年，高少康於中大畢業後推卻了月薪達港幣一萬五千元的設計工作，加入了 K&L Design，擔任起薪點少於一萬元的 Junior Designer。「儘管我是 Freeman Lau 的學生，初次面試卻未獲得聘用，或許是因為外表輕浮，未能予人穩重的感

覺；總監也認為藝術系學生不太可靠。在我再三懇求之下，Freeman Lau 決定讓我執行他的文化海報項目。K&L Design 當時是首屈一指的本地設計公司，坐擁三十人的專業團隊，具系統化的分工。正稿員當中臥虎藏龍，有不少 Photoshop（影像處理）高手，也有熟悉紙張特質及印刷效果的技術型專才。以靳叔於一九九九年為京都環保會議創作的海報《愛大地之母》為例，運用紅點表現母親的乳頭，借喻地球與母體融合，呼籲世人愛護我們的星球。那個紅點透過三十多層渲染重疊而成，近距離觀賞可見豐富的層次感，這種精雕細琢的工藝於現今設計流程簡化後已成絕響。」

其後為了擴闊自己的設計知識和能力，高少康請求參與商業項目，主要跟隨 Eddy Yu（余志光）、Hung Lam（林偉雄）和 Veronica Cheung（張麗嫦）工作，參與郵票、企業年報、產品包裝及雜誌排版等項目，發揮空間比文化項目更大。「那段日子非常拼搏，每晚十點下班，回家創作參展海報及處理 Freelance 工作直至深夜兩、三點。其實公司不容許員工私下接洽工作，但我的出發點是累積更多經驗，以友情價為藝術團體設計宣傳海報，亦發現直接與客戶溝通，設計師能夠控制的範圍更大。經過一段時間的實戰，我為自己定立了短期及長期目標：三年後升任 Art Director，五年後擔任 Design Director，十年後成立自己的設計工作室。」

二〇〇一年，林偉雄獲邀參與大阪的 New Graphic Design in Asia 展覽，之後長期與日本設計圈保持各種交流，這些成就與經歷促使高少康對海外交流產生好奇和興趣。另一方面，本港經濟出現衰退，客戶紛紛削減開支，幾間大型設計公司均面臨嚴峻考驗。「據說環境好的時

候，大企業願意投放港幣一百萬元作為年報的製作開支，這種情況買少見少。我開始留意各種海外進修途徑，甚至有風水師朋友看了我的命盤，認為海外留學對我的長遠發展有幫助。」

**兩度出走** ＼ 高少康於二〇〇二年成功申請志奮領留英獎學金（Chevening Scholarship）遠赴倫敦印刷學院（London College of Printing，後改稱倫敦傳媒學院）攻讀為期一年的設計碩士課程。「整個學期只有兩份習作和 Final Project，相當輕鬆，學習氣氛跟香港填鴨式教育有很大差別。在沒有任何督促的情況下變相自學，閒時參觀博物館，與同學們野餐、落酒吧，享受倫敦式生活，也有更多時間閱讀。這一年的體驗讓我理解到文化形成並非一朝一夕；生活是所有創造力的根源，而設計只是一種輸出形式。」

完成海外進修後，高少康回到 K&L Design 擔任 Art Director，負責更多創意主導工作。轉眼間，公司架構已變精簡，團隊維持在二十人左右。當年一些小規模的獨立設計工作室應運而生，Eddy Yu 和 Hung Lam 亦先後離開 K&L Design 並成立 CoDesign。「我在二〇〇五年結婚，翌年兒子出生，要為家庭生計作更周詳打算。碰巧，中大藝術系師兄葉小卡（Karr Yip）於二〇〇三年開設的建築及室內設計公司 ADO Ltd.（一道空間）計劃擴展業務範疇，邀請我以事業合伙人的身份加盟，開拓品牌形象部門。相比以往主力創作，新工作需要計算成本和收入，研究如何制定合約條款及細節等，壓力頗大，卻也令我吸收了不少營運經驗。然而，新公司要在市場上佔一席位並不容易，需要經歷漫長的成長歷程。」

### 中港新生代交流

二〇〇七年六月，李永銓（Tommy Li）聯同中國內地平面設計師王浩（Wang Hao）、陳飛波（Bob Chen）及何明（He Ming）策劃了「七〇八〇香港新生代設計人展及內地互動展」——邀請了十五位香港七十、八十後設計師，前往杭州、長沙、上海、成都、深圳舉行巡迴展，並與內地新生代設計師展開交流。「事緣於九十年代初，廣州美術學院曾邀請十五位包括靳叔、Tommy Li 在內的香港設計師到訪廣州及北京，展示具代表性的作品，為中港兩地設計圈建立起接觸點。事隔多年，Tommy Li 有感內地發展迅速，但兩地年輕設計師的交流卻寥寥無幾，因而發起『七〇八〇』巡迴展。我有幸參與其中，同行設計師包括 Hung Lam、Javin Mo（毛灼然）、Benny Luk（陸國賢）和江記（Kong Kee）等；內地參展人有現任 AGI（國際平面設計聯盟）成員蔣華（Jiang Hua）、劉治治（Liu Zhi Zhi）、小馬哥與橙子（Xiao Mage & Cheng Zi），以及著名時裝攝影師陳漫（Chen Man）等。我們於成都展出的時候，認識了酒瓶包裝設計師許燎源（Xu Liaoyuan），他竟然擁有一座兩層樓高的私人博物館——許燎源現代設計藝術博物館，令人非常震撼。年輕設計師普遍受惠於政府扶助創業的政策，得到更大的發展空間。最令我感動的是每場展覽均有大批學生參觀，他們對學習有熱誠，具備強烈的求知慾。我看到內地充滿着發展潛力和各種可能。」

### 靳與劉設計 · 深圳

K&L Design 早於二〇〇三年部署拓展內地市場，在深圳成立分公司，但拓展上遇到不少困難，成績未如理想。劉小康有感難以同時管理香港與內地員工，覺得始終要有合伙人主理內

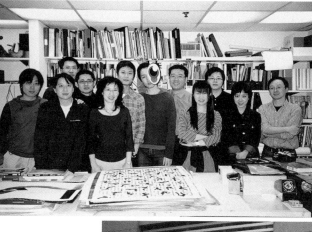

03

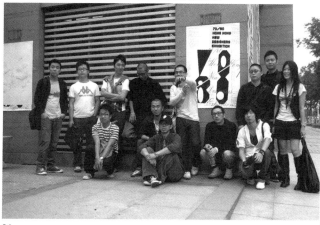

04

← 03 ——— 高少康（右六）加入 K&L Design 後主動請求參與商業項目，主要跟隨余志光（右五）和林偉雄（左六）等前輩工作。 ↓ 04 ——— 「七〇八〇」巡迴展令高少康看到內地充滿着發展潛力和各種可能

地團隊的創意執行與業務發展，他認為高少康是不二之選。「雖然我與 ADO Ltd. 合作愉快，但香港市場存在着不明朗因素，加上『七〇八〇』巡迴展的衝擊，促使我接受 Freeman Lau 的邀請，第三度加入 K&L Design。二〇〇七年下旬，我以總經理身份加入深圳團隊，起步階段有八名成員，當中一位來自香港。由於團隊經驗尚淺，首兩年的設計項目由 Freeman Lau 領軍。我跟隨靳叔和 Freeman Lau 會見客戶，在『樹大好遮蔭』的前提下，成功接洽了幾個大型項目。我把握這兩年時間適應當地工作環境和了解設計師的能力，有感普遍內地 Art Director 的水平等同於香港的 Designer，審美眼光尚待改善，但卻非常賣力。設計師為了追求更好的效果，會自願連續通宵工作。另外，由於每個城市的地方性法規均有差異，若不熟悉當地法規和市場運作便很容易受騙，必須聘請可靠的法律顧問，並逐步學懂制定合約條款及業務洽談的技巧。」高少康展開了每星期跨境工作，周末回港陪伴家人的生活模式，由於深港兩地往來方便，很快就適應了。

二〇〇七年九月，北京的新地標——國家大劇院落成，K&L Design 受委託負責導視系統設計（Wayfinding System Design）。由於建築物在建造及室內設計階段未有考慮導視問題，加上場館面積龐大，形成了一定程度的限制。深圳團隊在 Freeman Lau 帶領下，將場館分為三個部分，分別給予特定標號——O：歌劇院（Opera House），T：劇場（Theatre），C：音樂廳（Concert Hall），並清晰地標示於門票上，有效將觀眾引領到目的地。設計上追求將中國文化與現代建築風格融合，書法字的點綴為空間增添傳統韻味。項目為團隊帶來了寶貴的實踐及學習機會。

中國退役體操運動員李寧（Li Ning）創辦的同名品牌於二〇一〇年六月發佈全新形象和定位，項目足足籌備了三年，由全球知名的美國設計及創意顧問公司 Ziba Design 主導，並邀請八個國際團隊參與，K&L Design 擔任本地合作伙伴，憑藉對中國文化的深刻理解和在品牌設計方面的視野，協力於品牌形象及店舖視覺設計。由於品牌追求國際化、年輕化，要表現自身的文化底蘊及運動精神，K&L Design 提出以「人」字詮釋運動價值觀，標誌的線條利落，輪廓硬朗，抽象呈現出經典「李寧交叉」動作。「這是難得的跨國合作項目，Freeman Lau 和我代表 K&L Design 前往美國波特蘭的 Ziba Design 總部開會。他們擁有二百多人的專業團隊，辦公室一律使用 Herman Miller 人體工學椅，非常奢侈，由此反映出公司財力雄厚。三日行程中，Ziba Design 安排了緊密的會議流程，細心制定每個環節的時間表、參與單位、討論內容和目標，既暢順又嚴謹，表現出高度系統性和專業程度，對我來說是大開眼界和自我成長的重要經驗。」

**商政禮節茶**　　　　　　完成了國家大劇院導視系統、李寧品牌革新等大型項目，K&L Design 深圳團隊愈趨成熟，開始在高少康帶領下獨立運作。「二〇〇九年下旬，我們接洽了八馬茶葉的品牌提升項目，包辦品牌形象及產品包裝設計。內地客戶相當重視文化內涵，而 K&L Design 的強項就是結合文化與營銷，有效呈現品牌故事。首要條件是發掘文化根據，邏輯性地將中國歷史元素及品牌特色連結起來，不能隨意地拋出譬如『太極』、『對比』等空泛意念。」品牌資料引述，八馬茶業始於早年名揚東南亞的信記茶行，掌舵人王文禮（Wang Wen Li）的

05

06

07

↑ 05 ＿＿＿＿ K&L Design 提出以「人」字詮釋運動價值觀，標誌的線條利落，輪廓硬朗，抽象呈現出經典的「李寧交叉」動作。　←↓ 06-07 ＿＿＿＿為國家大劇院設計導視系統時，團隊致力將中國文化與現代建築風格融合。

祖宗是相傳於清朝乾隆年間，在安溪發現並培植出鐵觀音的禮學家王士讓。八馬茶業在一九九六年於深圳開設首間專門店，至今全國擁有超過一千六百間分店，並進駐內地主要網購平台，業務涵蓋了種植、研發、生產和銷售層面。中國茶業市場龐大，品牌眾多，形成同質化的情況，然而八馬茶業憑藉悠久歷史和優質工藝，被評為「國家級非物質文化遺產鐵觀音」的代表，成為中國茶業的龍頭品牌。

「當年內地的送禮文化盛行，不論從商或從政者，為了開拓及維繫人際關係，必須遵從相關的潛規則，而煙、酒、茶正正是不可或缺的送禮佳品。因此，八馬茶業的品牌定位為『商政禮節茶』，透過全新形象表現『大禮不言』的禮文化。我們發現『八馬茶業』的命名本身沒有典故，於是從中國歷史及經典文獻着手，探索任何與『八馬』相關的資料。」團隊透過名畫《八駿圖》得到設計靈感——趙國與秦國祖先造父，將八匹寶馬赤驥、盜驪、白義、逾輪、山子、渠黃、驊騮、綠耳獻給周穆王，並擔任其馭手。周穆王乘坐八匹駿馬拉着的馬車到處奔馳，平定了徐偃王叛亂，後把趙城賜予造父。「傳統文化中，馬匹也寓意着寫意、優雅，具有溫文爾雅的風範，符合對禮儀的崇尚。設計上，我們將馬鞍形狀的『八』字符號融入一匹禮儀馬形象之中，等於把中國的馬文化與茶文化連接了，透過馬的符號提鍊並體現了品牌對禮文化的定位。」

鐵觀音是介乎綠茶與紅茶之間的半發酵茶種，結合了綠茶的清香、紅茶的濃郁，硬朗如「鐵」，柔和像「觀音」。高少康提議將八馬高級鐵觀音系列命名為「觀想」，含有「觀其形，想其意」的意思。包裝盒的材質結合了瓷的柔和、木的靈性、錫的硬朗，彰顯產品的氣質與高貴

08

09

團隊通過馬的符號，將中國歷史元素及品牌特色連結起來。→ 10

觀想」系列的包裝盒面透過浮雕呈現葉片和漣漪交融的效果，流露出「一花一世界，一葉一菩提」的禪意。

Graphic Design, Mainland China, Macau, Japan / Ko Siu Hong

10

感。盒面透過浮雕呈現葉片和漣漪交融的效果，流露出「一花一世界，一葉一菩提」的禪意。取出茶葉後，包裝盒亦可作為承載名片的盒子。全新的品牌形象豐富了八馬茶業的核心價值，在內地獲得廣泛好評，項目更於二○一一年獲頒「最成功設計獎」。

### 邁向國際的草原文化

鄂爾多斯集團前身為伊克昭盟羊絨衫廠，一九七九年成立，屬於中國內地改革開放（一九七八年十二月）後首批民營企業之一，其經典宣傳標語「鄂爾多斯溫暖全世界」在內地深入民心。集團創辦人王林祥（Wang Lin Xiang）八十年代初於伊克昭盟羊絨衫廠任職安裝指揮部副總指揮，幾年後升任廠長，一九九一年業務重整後，成為鄂爾多斯集團董事局主席。時至今日，集團除了經營羊絨產品外，更涵蓋煤炭能源、酒店餐飲、娛樂、媒體、化工、金屬、房地產等多個行業。二○○七年，K&L Design 與鄂爾多斯展開了合作，劉小康帶領團隊為客戶構思全新的高級生產線品牌。經過仔細研究和了解品牌服裝的獨特之處，得知原材料為稀少的山羊絨，直徑小於十四微米，長度達三十六毫米以上的已屬極品纖維，一百公斤原絨之中只能找到一公斤。團隊靈機一觸，提議以「1436」命名生產線品牌，有實際意思之餘，也能引起話題。「1436」的定位清晰，目標開拓歐洲市場，為了塑造國際化形象，劉小康特別邀請了意大利藝術家 Francesca Biasetton 以西洋書法題寫「1436」字樣，並選取獨特的湖水藍作為主色調，配以仿西方貴族徽章的圖案作為包裝設計，賦予尊貴形象。

二○○八年，鄂爾多斯聘請了於 Chanel、Fendi 等國際高級品牌任職多年的法國時裝設計師 Gilles Dufour 出

任藝術總監，銳意以國際視野重塑品牌。繼「1436」後，K&L Design 再為鄂爾多斯主理全新品牌形象。「我和 Freeman Lau 抵達內蒙古的鄂爾多斯集團總部，會議室擺放着誇張的長方形會議檯，與會人士坐於左右兩旁，集團主席就坐在遠處的龍椅上。起初，我感受到他言下之意是品牌標誌毋須更改，但既然設計師遠道而來，就應酬一下，聽聽我們的意念。『1436』屬於集團旗下的生產線品牌，工作層面不涉及最高決策人，但這次項目牽涉整體企業形象，我們必須成功說服他，項目才得以進行。根據經驗，八十年代白手興家的內地企業家往往最難應付，設計師不能以指導姿態向他們灌輸現代設計的標準，重點是先建立起信任，找到正確切入點，再以現代手法呈現設計。對於企業家來說，他們追求的是成就感和使命感，而非設計美學，因此，我們的責任和目標是為客戶追溯自身文化的根源，透過設計技巧呈現其品牌價值。」

　　高少康與團隊於內蒙古進行實地考察，參觀歷史博物館，深入了解草原文化的悠久歷史。過程中，團隊在鄂爾多斯地區的岩洞發現一幅壁畫，畫中記載了古代牧羊人的生活和事跡，反映羊和人類自古以來關係密切。壁畫上的羊隱藏着類似英文字母「e」的圖案，他們遂參考並將代表鄂爾多斯的「e」與羊的形象結合。羊的形態彷彿在奔跑，既靈活亦優雅，羊本身也象徵溫暖和希望，有效傳遞品牌價值觀，引起消費者共鳴。「鄂爾多斯」在蒙古語的意思是「草原上的宮殿」，草原是蒙古文化的根源，團隊尋找到合適的文化共鳴點，成功打破隔膜，令集團主席欣然接受他們的品牌提升方案。

書海之中尋尋覓覓　　　　　二〇一〇年，高少康

11

12

13

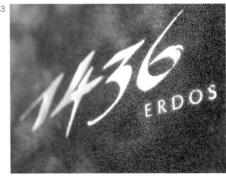

↗← 11-12 _____團隊參考古代壁畫，將代表鄂爾多斯的「e」與羊的形象結合。 ↘ 13 _____「1436」字樣
乃劉小康特別邀請意大利藝術家 Francesca Biasetton 題寫

正式成為 K&L Design 合伙人。二〇一三年，公司改稱為
靳劉高設計（KL&K Design）。隨着深圳團隊發展到一定
規模，於內地建立起相當的名氣和地位，靳埭強不再參與
公司管理，展開退休生活；劉小康在管理公司業務之外，
投入更多時間在香港設計總會（FHKDA）的工作上，致力
於亞洲不同城市組織交流活動，鞏固香港設計業的領導地
位，並配合「一帶一路」和「粵港澳大灣區」的國家發展戰
略，加強香港、深圳作為「設計雙城」的長遠發展。

二〇一一年十一月，廣州太古匯開設了「方所」——
佔地一千八百平方米，是集書店、咖啡店、文創產品、服
裝品牌、展覽空間於一身的複合式書店，打破內地傳統書
店的表現形式，從閱讀文化、生活品味的層面，滿足大眾
對高品質精神生活的需求。方所的出現引起極大迴響，讓
大家看到新形式書店的可能。近十年間，深圳的大型商場
相繼落成，慢慢改變了居民的消費模式。一九九一年創立
的友誼書城是深圳最大規模的民營書城，設有十多間分
店，集中在住宅群周邊，除了書籍，也售賣文具、美術用
品、影音器材、體育用品等。高少康指這種社區型書城符
合居民的需求，每年生意額高達十億元人民幣，盈利比一
般商場店舖還多。二〇一四年，友誼書城為了與時並進，
決定進駐九月下旬開幕的龍華九方購物中心，並在四月邀
請 KL&K Design 為書店設計品牌形象。

九方購物中心落成後，周邊將會發展成二、三十萬人
居住的社區，主要對象為年輕家庭。他們將是書店的主要
客源，僅僅更新品牌形象或不足以吸引他們長期光顧。
「我們覺得品牌形象對一間書店來說只是表面的印象，空
間佈局和整體體驗才是重點，因而向客戶提議讓團隊包辦
品牌形象及空間設計，共同作出新嘗試。客戶傾向沿用

『友誼書城』作為書店名字,但團隊認為,既然要提升品牌格調,名字就得切合文化氣質,呼應年輕消費者的生活態度和時代精神。我們提議書店命名為『覓書店』,『覓』是『覓』的同根字,古時候部首通用,同有尋覓、探索的意思。後來,不少人把覓書店戲稱為『不見書店』,其實亦然,人之所以尋覓,皆因有所不見。簡潔大方的品牌形象,配合書店的獨特氣質。書店面積達一千平方米,設有藏書量達八萬冊的書籍展示區、文創產品區、咖啡店、兒童繪本館,每個區域以不同方式陳列貨品,創造多元化的體驗。空間上,我們設計了高身的環形書架,並於書架內設置個人閱讀空間,傳遞『人書合一』的人文理念,亦成為熱門的『打卡』位置。書店是密集式的製作,我們要針對每個區域作出特定的考慮,加上品牌形象和空間設計互相配合,才能創造出完整的設計價值。由落實合作到書店開幕只有半年時間,絕對是與時間競賽的項目。」二〇一五年,項目獲得《透視》(*Perspective*)雜誌主辦的 A&D Trophy Awards、台灣金點設計獎、最成功設計獎的嘉許。截至二〇一九年,KL&K Design 已為覓書店設計了十二間書店,發展到第四代店型,一直合作無間。

**空間設計團隊** ＼ 過往的商業項目中,K&L Design 會跟香港頂尖的室內設計公司合作,包括 OVO Group、CL3 Architects(思聯建築設計)等。由於室內設計牽涉繁複的工序,由構思、設計、製作立體圖、現場施工到細節上的修飾,每一步都不容有失。相比之下,高少康認為內地的室內設計公司仍有不少發展空間,因此在內地發展後,他一直考慮為 KL&K Design 成立空間設計團隊。到了二〇一四年,他終於物色到經驗豐富的 Space

15

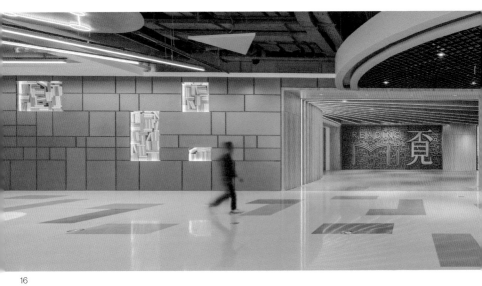

16

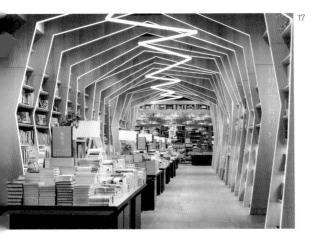

17

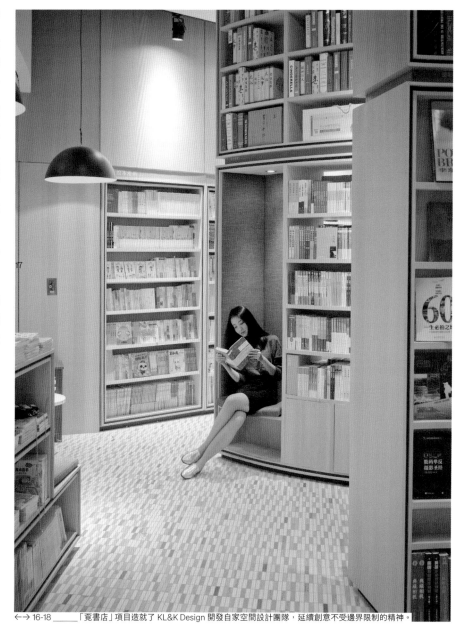

←→ 16-18 _____「覓書店」項目造就了 KL&K Design 開發自家空間設計團隊，延續創意不受邊界限制的精神。

Design Director，成功帶領團隊完成覓書店的空間設計。
KL&K Design 空間設計團隊逐漸成形。接下來，他們主
理了梅林出入境自助服務大廳、大院理髮店、十點書店、
鹿與茶鯨等空間設計項目。「現今再沒有客戶會投放高成
本製作一份年報，如果將 K&L Design 過往成功的模式複
製過來，在內地的發展潛力和影響力只會下降。況且，公
司的精神是不排除任何設計形式，相信創意不受邊界限
制，保持勇於嘗試的心態。」所以高少康亦勇敢踏足空間
設計領域，為團隊擴闊發展空間。

共享機制　　　　　　以往的「大師年代」，K&L
Design 在商業及文化項目上出產了不少經典作品。目前
深圳團隊擴展至三十多人，與高峰時期的香港團隊規模
相若，高少康繼承了管理和栽培後輩的責任。「因應市場
和時代變遷，公司的管理模式也得改變，不能保持傳統的
細化分工。我們為同事提供了晉升及共享機制，全公司劃
分為幾個事業群，包括品牌一部、品牌二部、空間一部、
空間二部等，每個事業群各自設有業務部、策劃部、設計
部，由部門總監帶領。這種經營方式促使大家更具投入
感，捍衛共同價值及發展目標。當事業群符合公司的業績
指標，大家就獲得相應的分成。現在 KL&K Design 主要
接洽商業項目以創造更大實際收益，但若遇上有意義、發
揮空間較大的文化項目，我亦會跟團隊商量是否接洽。」
　　高少康坦言內地設計師流行「一年一換」、「三個月一
換」，不少人的心態是來學習或獲取相關職位的資歷以便
「過冷河」。「二○○八年的時候，在內地申請商業登記的
成本較低，初級設計師月薪約港幣三千元，Art Director
月薪約港幣一萬元，但部分設計師私下接洽 Freelance 項

目卻可收取港幣幾萬至十萬元不等，幾年間買車又買樓，反映了客戶對設計成本和專業性未有概念。當然，現在於內地開設新公司，相比以前變得不容易，稅務及薪金也提升了許多。」

**深圳速度** ╲ 近十年間，深圳的生活質素大幅提升，本地生產總值（GDP）先後超越廣州和香港。「一個城市急速發展，同時會帶來好處和壞處，但整體上是利多於弊。深圳主力發展高科技產業，願意嘗試各種新事物，儘管成效不一。而家族式企業也逐步由八、九十後的『海歸派』接手，他們見識廣博，帶動客戶水平逐步提升。內地的公司比較進取，競爭激烈，全國亦有好幾間達國際水平的設計公司，我們必須一直保持着進步。香港的商業客戶普遍追求細緻的東西，但中國內地始終是『發展中國家』，客戶着重追求整體多於細節。隨着經濟增長、網絡發展迅速，所有事情都在高速運行，與時間競賽。」

高少康有感內地年輕人接觸的藝術資訊比香港人還多，他們對學習的主動性強，求變心切，不時遠赴世界各地參觀博物館、大型藝術活動，甚至組團到世界各地的藝術展，跟老師學習藝術知識。面對全國十三億人的競爭，年輕人要力爭上游不容易，但社會提供了各種上升空間，讓大家於事業上打拚，情況有如六、七十年代的香港。反觀近年香港年輕人的抱怨源於缺乏自主空間，突破心態不足，也受到各種政治前設影響，被形容為失落的一代。

「根據觀察，我認為北京和上海的文化底蘊深厚，設計和文化之間產生了很多合作可能，設計師能夠發揮更大能量。如果香港年輕人嘗試到內地發展，先要解決文化和意識形態上的問題，以及提升普通話水平。雖然兩地年輕

人的國際視野和能力愈來愈接近，但在傳統觀念上，內地人仍然覺得北方人喜歡『吹水』，做事馬虎；上海人心思細膩；廣東人務實卻稍欠品味；香港人較盡責和專業，品味也較好。況且，文化差異也可成為優勢。二〇一九年，KL&K Design 搬到新的辦公室，增設了 O.O.O.Space，不定期舉辦設計分享活動，長遠希望成為兩地設計師的交流場所。」

**使命感**　＼　二〇一八年，高少康擔任了香港設計師協會（HKDA）副主席。「我跟其他平面設計師的分別在於對設計的理解並非建構自工匠精神，我重視創意多於設計水平，喜歡了解各種的表現形態和理念，但不會追捧一些設計大師的風格。對我影響最深的設計師必然是靳叔和 Freeman Lau，我稱之為『亦師亦友亦合伙』。靳叔一向認為設計師須具有使命感，當事業達到一定成就後，需要探討設計責任、設計教育、設計傳承的問題。多年來，他們投放了大量時間及精力於 HKDA、HKDC（香港設計中心）等專業設計協會的工作，由於早年的資源不多，他們甚至為設計活動墊支。當然，參與這類會務的設計師往往被外界批評，質疑背後是否存在任何利益關係，一般設計師亦未能直接受惠。回顧歷史，HKDA 成立於一九七二年，是香港歷史最悠久的專業設計協會，間接促使 CSDHK（英國特許設計師協會香港分會）、HKFDA（香港時裝設計師協會）、HKIDA（香港室內設計師協會）於八、九十年代出現；二〇〇一年，FHKDA、HKDC 相繼成立，衍生了 BODW（設計營商周）、DFA 亞洲最具影響力設計獎、DFA 香港青年設計才俊獎等項目。由此可見，每件事情的出現是互相緊扣和串連，目的始終是保持

設計業作為社會重要的專業體系，擁有共同發聲能力，向政府爭取更大資源，為設計師提供更多發展可能，並提升設計和社區之間的連繫。」

　　高少康覺得香港非黑即白的社會氣氛，掩蓋了中間的灰色地帶，而灰色地帶往往夾雜了正面和負面因素，設計師容易受意識形態的影響而錯過了灰色地帶中具進步意識的事情。他建議年輕設計師細心思考自己的使命感，具備包容的心態，毋須太早對事情有前設，積極透過專業知識和技能解決各種環境、社會、商業、教育問題。

3.2

# AU CHON HIN

歐俊軒

Personal Information｜

● 一九九〇年生於澳門，畢業於澳門理工學院設計科，曾任職於 MO-Design 及澳門文化局。● UNTITLED MACAO／UNTITLED LAB 創辦人，作品以大膽創新、風格獨特見稱。● 他致力為客戶創造具策略性、延伸性的設計方案；並相信設計不單是美感上的表達，更要發揮市場營銷效果，提升品牌價值，吸引目標消費者。● 作品獲多個亞洲及國際獎項，包括紐約藝術指導協會 (ADC) 年度獎銅方塊、ADC Young Guns 17 (國際青年設計大獎)、東京字體指導俱樂部 (Tokyo TDC) 年度獎等。

　　早於明朝，澳門已經是葡萄牙殖民地，直至一九九九年回歸中國。葡澳政府於一八四七年宣佈賭博合法化，市面上賭檔林立，龍蛇混雜。直至一九三〇年，政府決定發出賭場專營權，逐步加強規管，博彩業的發展愈趨蓬勃。目前，澳門的賭場數目超過四十間，每年吸引數以千萬計的旅客穿梭於金碧輝煌、人聲鼎沸的賭廳中。我前往澳門的次數不多於十次，遊覽範圍離不開賭場、大三巴、官也街、龍環葡韻、議事亭前地等，感覺城市的變化不大。令我留下深刻印象的，反而是八、九年前展示於銅鑼灣港鐵站的「澳門國際音樂節」宣傳海報——在灰色背景上，長短不一的黑線呈現着隨機性節奏感，白色紋網交織出流動的旋律，構圖簡約，令人過目不忘。自此，我開始留意澳門的平面設計作品，發現不少政府部門舉辦的活動形象破格，比香港有過之而無不及。

　　同時，澳門政府意識到發展文化創意產業的空間和潛力，二〇一三年成立文化產業基金，運用資源支持本土文化產業項目，推動經濟多元化。近年在國際上屢獲殊榮的年輕設計師歐俊軒亦受惠其中，以低於市價百分之六十的成本租用工作室，實踐創業計劃；並有機會與地區小店合作，進行品牌形象革新（Rebranding），取得相得益彰的作用。歐俊軒非常重視商業與文化價值的平衡，致力透過設計為澳門帶來新氣象。

**濃厚的博彩文化**　　　　二〇〇六年，澳門賭場的總營業額超越了美國拉斯維加斯，成為全球第一賭城。博彩業及旅遊業是澳門的經濟命脈，六十七萬人口之中，百分之二十五從事博彩及服務行業。歐俊軒的爺爺也不例外，經營傳統博彩遊戲「白鴿票」——莊家從《千字文》

首二十句（合共八十字）中選出二十個字作謎底，讓人下注，獎金根據猜中的數目而定。白鴿票式微後，他改為經營麻雀館業務。歐俊軒兒時喜歡追看《龍珠》，不時在麻雀盒上臨摹漫畫角色。

歐俊軒於二〇〇四年入讀採取「三三學制」的澳門海星中學，包括三年初中、三年高中（或職中）。他升讀職中部的美術及設計組，主修廣告設計、平面設計、多媒體和繪畫。「我在初中階段首次接觸水彩及版畫，對美術科情有獨鍾。海星中學的設備相當完善，電腦室一律使用Mac（蘋果電腦），並設有專業的版畫機。校方邀請來自澳門理工學院的設計導師任教，他們都是有名望的澳門設計師，引導我們認識創作、探討藝術。學校無論師資水平或課程內容都不下於大學設計系。」

**藝術啟蒙** ＼ 歐俊軒於職中時期認識了一位啟蒙老師——畢子融（Aser But）。他是澳門藝術界和設計界舉足輕重的教育家，五十年代由澳門移居香港，七十年代跟隨呂壽琨（Lui Shou Kwan）和王無邪（Wucius Wong）研習水墨藝術，八十年代在香港理工學院設計系擔任高級講師，九十年代返回澳門，擔任文化司旗下的視覺藝術學院設計系策劃人。在畢子融的推動下，學院提升成為現時的澳門理工學院設計科，他亦先後擔任首位華人副校長及校長。

歐俊軒憶述：「當年全靠畢子融老師將專業設計理論引進澳門，他是靳叔（靳埭強，Kan Tai Keung）的師弟，也是一些設計前輩的大學老師，可謂影響了幾代設計師，並連結港澳兩地設計圈。當時，我和幾位同學每逢周日到訪他的陶瓷工作室實習和交流，他喜歡分享香港藝術及設

The Next Stage／Interviews With Young Design Talents

↙ 01———— 歐俊軒（左二）於澳門海星中學職中部主修廣告設計、平面設計、多媒體和繪畫。 ↗ 02———— 畢子融（左二）是歐俊軒（左一）的啟蒙老師，其教誨對後者的未來發展起了提醒作用。

01

02

計發展史，令我對設計圈有更深入理解。畢老師指導我們製作陶瓷的時候，甚少提供柔軟細膩的陶泥，而是把課堂剩餘的碎泥保存，教我們將碎泥浸淫一段時間，去除雜質後再使用。我相信他藉此告訴我們磨練和沉澱是創作必經階段，並要學懂好好珍惜。有一次，創作題目是玫瑰花造型，要求是花瓣厚度不得超過兩毫米（mm），彷彿是不可能的任務，結果我在竭盡全力之下順利完成作品，真正領悟到有志者事竟成的道理。」畢子融很重視工作態度，曾指日本人做事出色並非源於突破，而是當其他人透過十個步驟完成一件事情，他們卻會多做一步，嚴謹檢視每個步驟，確保一切妥當。其教誨對歐俊軒未來的發展起了提醒作用。

**從實戰中學習**　　　　　　＼　二〇一〇年，歐俊軒升讀澳門理工學院設計科。由於中學階段已接觸平面設計基礎，對港澳設計圈有初步了解，他希望透過實習機會，預先涉足專業領域。一直以來，澳門藝術博物館和澳門文化局都被公認為「澳門設計搖籃」，孕育了不少具影響力的設計師，「我在大學課程吸收到的新知識不多，便決定參加澳門藝術博物館實習計劃，嘗試從實戰中學習。這個機會令我認識了該館平面設計師周小良（Chao Sio Leong），以及他的好友洪駿業（Hong Chong Ip），後者於澳門文化局擔任平面設計師，負責澳門藝術節、澳門國際音樂節等重要項目的宣傳形象。兩位在澳門設計圈均擁有一定名氣和地位。」

同年，周小良與洪駿業共同成立 MO-Design 設計工作室，並迅速在亞洲打響名堂，二〇一一年更獲東京字體指導俱樂部（Tokyo TDC）邀請，為 Tokyo TDC 設計大獎

年度展覽設計宣傳形象，讓澳門設計展現於國際舞台。歐俊軒便在工作室成立後把握機會，於暑假期間前往實習，分別參與了商業及文化項目。「洪駿業崇尚自由創作，為客戶帶來新穎的設計概念；周小良重視細節，工作態度嚴謹。我慶幸於兩位身上汲取了各自的特質，也被他們對設計的長遠視野啟發。至今，MO-Design 仍是國際上獲獎最多的澳門設計團隊，並積極將業務拓展至零售層面，先後開設生活創意產品店『MOD Design Store』、獨立時裝品牌店『C』、植物選品店『The Grey Green』等，推動設計產業化。他們表示，成功關鍵並非取決於獎項，而是怎樣維持盈利水平和可持續性，如何為客戶帶來實際價值和收益。」

**北上學藝** ＼ 二○一二年，歐俊軒獲悉八、九十年代曾於香港打滾的內地設計師王序（Wang Xu）招聘實習生，隨即提交網上申請，順利展開了三個月的北京之旅。王序設計公司（wx-design）總部位於廣州，在北京設有分公司，由侯穎（Hou Ying）領軍。「我很記得工作室貼着中島英樹（Hideki Nakajima）與施德明（Stefan Sagmeister）的作品海報，顯得很有格調。那段期間，我寄宿於親戚家，閒時到七九八藝術區、草場地等藝術地標遊覽，也會混入『鴨仔團』在導遊帶領下參觀故宮、中國國家博物館等名勝古跡。北京是個大城市，保留了最珍貴的歷史文化特色，促使我反思澳門的本土特色是什麼。」

王序與中央美術學院的關係良好，團隊獲邀為中央美術學院美術館主辦的「亞現象——中國青年藝術生態報告」當代藝術展主理宣傳形象，由當代藝術家兼中央美院副院長徐冰（Xu Bing）擔任總策劃。活動展出九十三位來

03

04

↑ 03 _____歐俊軒於 MO-Design 實習,跟隨周小良(左一)與洪駿業(右一)工作期間獲益良多。 ↓ 04 ____在王序(左)
的設計公司實習,對歐俊軒來說是難得的磨練機會。

自兩岸三地的年輕藝術家近二百件作品,旨在考察當代藝術生態,探討新生代藝術家於當下全球語境、文化格局中呈現的獨特表現形式。「團隊內有八位設計師,大家各自構思一個方案,向徐冰和美術館館長王璜生(Wang Huang Sheng)展示和解釋設計概念,這是我首次參與大型展覽項目。」

翌年暑假,由於雙方合作愉快,王序邀請歐俊軒前往廣州總部實習。「王序擁有多重身份,既是創意總監、策展人、出版人,也擔任深圳『華・美術館』執行館長。團隊需要為華・美術館策劃的展覽設計宣傳形象。當時美術館在籌備『卓思樂爵士設計回顧展』──首次在中國內地展出瑞士平面設計師卓思樂(Niklaus Troxler)為維利紹爵士音樂節(Jazz Festival Willisau)創作的一系列宣傳海報。宣傳構思上,王序給予團隊自由發揮的空間,儘管他於宣傳海報發佈後,仍要求設計師進行修改,力求完美。粗口橫飛是王序的個人特色,斥責員工的時候更是毫不留情,但閒時會抽空跟我們聊天,分享自己對平面設計的觀念,鼓勵大家勇於突破。這次實習提供了難得的磨練機會,讓我學懂如何在壓力下完成任務。」歐俊軒有感中國內地經濟發展迅速,不少企業具備市場觸覺,重視設計及營銷策略。尤其是北京、上海和深圳,作為全球十大金融中心,連繫全國多個城市的客戶,發展潛力相當驚人。

**UNTITLED THE RANDOM LAB** ＼ 澳門

理工學院設計科讓同學自定設計或研究項目作為畢業習作,以三張海報展示成品。「我希望透過習作探索設計的可能。生活中很多東西是未命名的,卻能通過設計賦予價值,因此我把虛擬工作室名為『UNTITLED THE

Graphic Design. Mainland China. Macau. Japan / Au Chon Hin

↗↘↗ 05-07 ——— 歐俊軒在王序設計公司實習時參與了「卓思樂爵士設計回顧展」的宣傳海報設計工作

RANDOM LAB』，自定三個目標客戶，包括公益金百萬行、奧比斯、澳門視覺藝術年展，為上述機構及活動形象進行 Robranding。我嘗試在日常生活中尋找靈感，例如：藍天白雲、斑馬線、物件的倒影等，以手機拍攝作為記錄。我把代表『創作過程』的照片貼於展板上，強調觀察力的重要，以及將生活元素轉化成設計語言的可能；而代表『成果』的宣傳海報則擺放於地上，讓參觀者自行翻閱，是較為『貼地』的展示方式。我認為出色的設計能夠觸動大眾，有別於個人的藝術表達。」

畢業後，歐俊軒重返 MO-Design 擔任全職設計師，繼續參與商業及文化項目。「我的體會是，商業項目和文化理念毋須分割，在目標為本的商業項目之中，也有呈現文化特質的空間。然而，澳門的平面設計發展側重於文化產業，商業層面上的應用有限。澳門經濟依靠博彩業，豪華的賭場酒店有能力邀請國際頂尖的品牌顧問公司規劃形象，本地設計師難以涉足。」

**薪火相傳** ＼ 歐俊軒早於中學階段便對澳門設計發展史有相當認知，並且對自己的事業發展有清晰目標，他表示澳門早年的設計業尚未成形，主要由藝術家兼任美術設計工作。八十年代起，以土生葡國人江連浩（António Conceição Júnior）為首的第一代設計師崛起，他們涉獵視覺傳達、空間設計、時裝造型等多個範疇。由於受藝術薰陶，他們的設計偏重個人風格。江連浩在里斯本美術高等學校修畢視覺藝術設計專業後，回到澳門出任賈梅士博物院院長。他負責澳門貨幣和徽章辦公室的統籌工作，並成立澳門設計師協會（MDA）推動業界發展。他多年來擔任過不同公職，又拓展海外交流、策展及出版

等，彷彿為後輩立下了榜樣。

而最具代表性的澳門設計師非吳衛鳴（Ung Vai Meng）與馬偉達（Victor Hugo）莫屬，他們均是當地設計圈的中流砥柱。吳衛鳴八十年代擔任澳門文化司署（後改名為澳門文化局）設計師，主理澳門藝術節、澳門國際音樂節宣傳形象。回歸前夕，出任澳門藝術博物館館長，並先後被委任為民政總署文康部部長和文化局局長，至二〇一七年宣佈退休；馬偉達八十年代就任澳門廣播電視藝術總監，九十年代先後成立 MARR Design 及 Victor Hugo Design，二〇〇三年擔任澳門文化局平面設計總監。吳衛鳴的設計偏向中式風格，馬偉達則傾向葡式風格。他們於一九九九年獲邀赴京都 DDD Gallery 舉辦設計展 *Two Men from Macau Exhibition Ung Vai Meng / Victor Hugo Marreiros*，成為首兩位踏足京都設計殿堂的華人。吳衛鳴與馬偉達分別栽培了周小良與洪駿業，而周小良與洪駿業把功力傳承給歐俊軒，薪火相傳。

**不容小覷的創意盛宴** ＼ 二〇一五年，歐俊軒加入澳門文化局任職平面設計師，負責設計活動宣傳形象，吳衛鳴是時任文化局局長。「歷年來，文化局創作了不少突破的形象設計，這是我夢寐以求的工作。澳門每年舉辦多個大型文化活動，全城關注的包括澳門藝術節、澳門國際音樂節、澳門國際幻彩大巡遊（前稱澳門拉丁城區幻彩大巡遊），設計師能夠參與上述項目是一份肯定。對我來說，其中一個最重要的作品，卻是從市政署調過來的小型活動——澳門城市藝穗節。儘管活動的知名度及規模有限，但我認為，項目無分大小，同樣是我發揮創意的機會。」

08

09

一雙筷子（手指）夾着兩隻雲吞（腦袋）的創意設計，風格鮮明搶眼，使歐俊軒的名字登上國際舞台，奪得多個大獎。

10

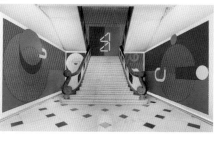

11

12

第十六屆
澳門城市
藝穗節

# FRINGE

16°
FESTIVAL
FRINGE DA
CIDADE DE
MACAU

16TH
MACAO
CITY
FRINGE
FESTIVAL

2017

腦作藝穗
日日嘗鮮

UM BANQUETE
DE CRIATIVIDADE
BOM APETITE

A FEAST OF
CREATIVITY
BON APPÉTIT

13/01
-
22/01

世界各地也會舉辦不同的藝穗節，它源於一九四七年在蘇格蘭舉行的愛丁堡國際藝穗節（Edinburgh Festival Fringe），活動提倡藝術應當打破邊界，如稻穗般恣意地生長。從此，「藝穗節」成為了創新、實驗藝術、嘉年華的代名詞。澳門城市藝穗節的宗旨是「城市處處都是我們的舞台、我們的參與者、我們的藝術家」。「那屆藝穗節主題為『腦作藝穗，日日嘗鮮』，我聯想到以食物作為設計概念，透過簡約線條、幾何圖案呈現多種食物和器皿，有如一頓豐富的盛宴。構圖的形象鮮明，風格高度統一，既符合美學追求，也容易讓大眾理解。主視覺傳達了一雙筷子（手指）夾着兩隻雲吞（腦袋），有朋友聯想到三盞燈的豬腦麵。轉動的碗碗碟碟有如 DJ 打碟；紅酒杯恍似滾輪裝置……藝穗節屬於非主流活動，我大膽運用了奪目的螢光色調，加強多元化、另類和創新的感覺。這種系統性設計方式適合套用於宣傳海報、刊物、巴士車身、燈柱旗幟、場地佈景板、工作證、動畫宣傳片等。我亦根據『坐坐茶室』、『流動廚房』、『巧手理髮師』等演出節目的特色創作個別圖像，作為場刊封面。」

項目使歐俊軒的名字登上國際舞台，先後奪得紐約藝術指導協會（ADC）年度獎銅方塊、東京字體指導俱樂部（Tokyo TDC）年度獎、平面設計在中國（GDC）設計獎評審大獎、金點設計獎等殊榮。同年，他開始以 UNTITLED LAB（後改稱為 UNTITLED MACAO）名義接洽設計工作。「UNTITLED」靈感來自電腦上創建的未命名文件，寓意對未來發展留下想像空間；「LAB」象徵創新和無限可能。

**破舊立新** ＼ 二〇一七年九月舉行的澳門國際音樂節是澳門文化局焦點項目，當屆主題為「新銳

之力‧矚目光芒」，強調創新是藝術發展的關鍵，旨在歌頌音樂史上迥異於主流的作品及風格獨特的音樂人，例如：帕格尼尼（Niccolò Paganini）為小提琴獨奏賦予全新地位；馬勒（Gustav Mahler）創作的《第八號交響曲》（*Symphony No. 8*）破天荒動用兩個管弦樂團、三個混聲合唱團、兩個兒童合唱團、八位獨唱家等龐大陣容，超過一千位樂手共同演奏，被譽為「千人交響曲」；史特拉汶斯基（Igor Stravinsky）的《春之祭》（*The Rite of Spring*）以不和諧音調作為芭蕾舞劇的旋律主軸，呈現出驚人的爆發力。這些作品確立了一個時代的風格，鑄造成光彩奪目的新典範。

歐俊軒表示：「每當準備構思前，設計師必須與客戶展開坦誠溝通，扮演社工的角色，了解策展人心目中的理念，切忌將個人喜好硬銷給對方。澳門國際音樂節擁有超過三十年歷史，可謂歷盡風霜，早期面對不少困難，包括入場觀眾疏落、缺乏合適的演出場地、未能邀請具號召力的國際藝術家、資源分配問題等，讓我想起愛爾蘭搖滾樂隊 Kodaline 的歌曲 *Ready* 中的故事──主角是一名殘障人士，但他不受外在因素束縛，排除萬難，勇敢地重拾夢想。為了表現音樂節尋求突破的決心，我一改過往透過線條和立體層次呈現節奏感的抽象形式，以簡約和精鍊的節拍器作為主視覺形象，於抽象和具象之間取得平衡，拉近作品與大眾的距離。節拍器象徵着起步，協助音樂初學者掌握速度的概念，拿捏節奏感。同時，我摒棄音樂節慣用的黑白灰和金色，以奪目的螢光色調呼應嶄新和光芒，呈現煥然一新的感覺。字體造型融合了古典和現代設計感，強調任何年代的音樂作品也能代代相傳。」

作品獲得金點設計獎的嘉許。同時，根據澳門文化局

14

15

16

↑ 14-16 _____歐俊軒以簡約和精鍊的節拍器作為主視覺形象，透過螢光色調呼應嶄新和光芒，令音樂節
呈現煥然一新的感覺，並以系統的方式為不同節目設計場刊封面。

→↓ 17-19

「澳門特色老店」項目除了提升老店競爭力，亦透過網絡媒介輸出澳門的歷史和傳統特色，實現了歐俊軒追求商業與文化價值平衡的目標。

17

18

19

（二〇一七）年報記載，該年音樂節共二十場演出節目吸引了約一萬人次觀眾，成績不俗。

**經典重現**　　　　＼　近年，澳門文化產業基金提供租金資助予年輕設計師，並改建工廈空間助他們實踐創業夢。UNTITLED MACAO 受惠於政策支持，正式開設工作室。二〇一八年，歐俊軒辭任澳門文化局平面設計師一職，全力發展 UNTITLED MACAO。團隊的創作範圍廣泛，涉獵品牌形象、活動宣傳、空間導視系統、印刷出版、動畫、網站設計等。除了接洽文化局項目外，歐俊軒陸續與澳門經濟局、澳門旅遊局、澳門基金會等不同單位合作，擴闊作品接觸大眾的機會。

「在東京領取 Tokyo TDC 年度獎的時候，我爭取機會與海外設計師交流。來自歐洲的設計師直言，我的得獎作品跟歐洲主流平面設計風格相近，未能突顯東方的獨特色彩。他們的評價令我深刻反省，自己的設計一直忽略了本土特色。當時，UNTITLED MACAO 即將為澳門經濟局支持的『澳門特色老店』評定活動構思宣傳形象，活動旨在表揚經營達四十年或以上，擁有世代傳承工藝（或產品），文化底蘊深厚的澳門商號。我們把握機會，將本土文化和傳統特色融合現代設計。團隊一起嘗試創新的風格，最終定案的作品靈感來自澳門昔日手繪廣告畫和火柴盒包裝。設計沿用團隊一貫擅長的簡約線條和幾何圖形，呈現現代化的復古插圖風格，並加入藥秤、竹盤、算盤、茶壺等老店元素，令大眾產生共鳴。」

「澳門特色老店」是歐俊軒最滿意的作品之一，項目除了提升老店競爭力，亦能夠透過網絡媒介將澳門的歷史和傳統特色輸出到世界任何一個角落，實現了他追求商業

與文化價值平衡的目標。翌年,團隊為澳門基金會策劃的文化保育項目「澳門記憶」設計網站、展覽和澳門通,期望為澳門人尋回珍貴的人文記憶,透過不同媒介拼湊成一幅歷史卷軸。歐俊軒相信年輕人願意深究歷史,對自身文化感到驕傲,這個城市就會有更大的競爭力。

**為進軍國際作好準備** ＼ 歐俊軒熱衷於研究世界各地的設計案例,包括意大利設計師 Massimo Vignelli 在上世紀七十年代為紐約地鐵重新設計的導視系統(Wayfinding System);潮流品牌背後的理念、策略和藝術表現形式,正如 Off-White 主理人 Virgil Abloh 在擔任高級時裝品牌 Louis Vuitton 男裝藝術總監後,如何於商業和藝術層面帶來突破,為品牌塑造全新的姿態。歐俊軒不時於外遊期間參觀大大小小的潮流服飾店,了解各地的流行趨勢。

「近年,歐美和日本流行小型設計工作室,這種模式有助維持團隊的設計質素。UNTITLED MACAO 的短期目標是爭取更多商業項目,為澳門創造獨一無二的設計作品;長遠目標是進軍國際,與海外創意單位合作,參與更大規模的設計項目。古語有云,初生之犢不畏虎,我認為三十歲前是勇於嘗試的好時機,趁年輕的時候盡情探索。凡事都不會一步登天,經歷過失敗才可換來成功。」

二〇一九年,歐俊軒與妻子兼工作伙伴施雅欣(Si Nga Ian)成為首兩位獲紐約藝術指導協會(ADC)頒發 ADC Young Guns(國際青年設計大獎)的澳門設計師。他們飛抵紐約領獎,並順道拜訪紐約字體工作室 Sharp Type,到資生堂(Shiseido)紐約分部與創意總監花原正基(Masaki Hanahara)交流,為未來進軍國際市場作好準備。

20

3.3

# SARENE CHAN

陳淬清

Personal Information |

● 一九九○年生於香港，畢業於香港理工大學設計學院視覺傳意系。先後在《南華早報》及「端傳媒」擔任視覺新聞設計師。● 插畫刊登於《字花》、Milk、ArtAsiaPacific 等雜誌，並為 Reebok、無印良品、連卡佛等商業品牌繪畫插畫。● 二○一六年獲 DFA 香港青年設計才俊獎，赴日本知名設計工作室 KIGI 跟隨植原亮輔與渡邊良重工作。

　　第二次世界大戰（一九三九至一九四五年）結束後，被譽為日本現代設計之父的龜倉雄策（Yusaku Kamekura）全力推動設計發展，六十年代促成了日本設計中心（NDC）的成立。他深受西方現代主義影響，作品呈現極強的現代感，又不失日本傳統美學的象徵性與簡約度。一九六四年，他帶領團隊為東京奧運設計視覺形象，以金色奧運五環托起日本國旗，融合了太陽初升的形態美，產生強烈視覺衝擊。他為宣傳海報、工作手冊、指示牌、證書、紀念品等制定識別系統，成為奧運設計的典範，促使日本設計於世界上嶄露頭角。

　　過去五十多年，日本設計界樹立了獨特的社會地位，國際地位亦穩步提升。由龜倉雄策開始，到第二代的永井一正（Kazumasa Nagai）、田中一光（Ikko Tanaka），第三代的淺葉克己（Katsumi Asaba），第四代的原研哉（Kenya Hara）等多位設計大師，一直系統地將日本設計力量傳承，並深深影響和啟發着亞洲其他地區的設計發展。

　　日常生活中，我們總會被形形色色的日本平面設計作品吸引，像是品牌形象、宣傳廣告、產品包裝或攝影。在互聯網普及的年代，不少年輕設計師會參考並模仿日系風格，嘗試追求那種唯美感。同樣鍾情於日本文化的陳淬清，為了加強對平面設計的理解，決定前往東京，跟隨人氣設計組合 KIGI 工作，展開有如師徒制的學習模式，多方面吸收日本設計的精髓。

**大自然的美好回憶**　　「我爸爸以前是一名航海員，『行船』一年多，在一望無際的大海上過着長時間不見陸地的生活，日復一日對着相同風景而漸感無趣，決定上岸協助打理家族生意。爺爺多年來經營皮鞋業務，

生產制服團體的學生鞋、護士鞋、步操鞋等，批發給深水埗的老字號鞋店。工場位於旺角一棟唐樓，也作為住家。媽媽到工場打暑期工而邂逅了爸爸。直到我出生後，鞋廠搬到廣州，爺爺也移居內地，由父母繼續打理本地批發業務。隨着時代變遷，手製皮鞋的發展空間愈來愈狹窄，敵不過 Fast Fashion（速食時裝）。」陳淬清細說自己的家庭背景。

童年的時候，父母喜歡戶外活動，每逢周日為家庭日，一家三口相約好友們到郊外野餐、放風箏、上山下海、捉魚捉蝦。她與大自然緊密連繫的時光，盛載了不少美麗回憶。她慨嘆當年香港尚有清澈的水質、漂亮的河溪、長滿含羞草的大草地，讓她流連忘返，近年這些景致卻遭受嚴重污染，甚至消失無蹤。

**積極自我探索** ＼ 陳淬清小一入讀學術成績優異的英文小學，同學之間競爭激烈，一分之差足以影響排名，學習壓力令她承受不了。小三轉讀油蔴地天主教小學，校方重視學生在品德、學業和體藝的多方面發展，在輕鬆自在的學習氣氛下，她積極參與管樂團、泳隊、繪畫班等課外活動。「早於幼童時期，每日跟隨外婆到茶樓，動輒坐上幾小時，她總會預備紙和筆，讓我專注地繪畫。後來在媽媽安排下前往琴行學畫畫，被老師稱讚具藝術天份，讓我認定繪畫是自己的長處。」

在家裏，陳淬清的媽媽負責擔當管教角色，對於操行要求嚴格苛刻，小學時規定女兒晚上八點半前進睡，並要地獄式練字。但她有一套教育哲學，相信知識是從課堂上累積的，反對「臨急抱佛腳」，不容許陳淬清於考試前才閉關苦讀。「而且，從不控制我的思想和興趣發展，讓我

探索自己的潛能。直至升讀初中，上美術課時發覺自己並不享受靜物素描，甚至有被束縛的厭惡感，我便決定高中不再修讀美術。同時，我思考修讀設計會否更適合。當時不懂分辨美術和設計，直覺認為後者貼近現代社會，理應更多元化，從而報讀工聯會業餘進修中心的平面設計文憑課程。儘管課程由業餘導師任教，卻讓我對設計理論有了基礎概念。」

**踏足設計的世界**　　預科階段（中六及中七），陳淬清當選學社社長，與幹事們一起統籌全年的課外活動。「全校學生分為四個學社，校方透過課外活動成績和參與率計算四社總成績。每個學社均有指定顏色，並以聖人命名，我帶領的藍社名為 St. Lucy。學社傳統是各社每年推出自創吉祥物作為代表形象，出現於不同宣傳品上。過往的藍社吉祥物一般取材自鯨魚、藍莓等藍色物件，並以卡通造型呈現。我嘗試尋求突破，直接將 Lucy 形象化，讓『她』成為藍社一分子。」陳淬清有感傳統學科與將來發展的關係不大，她感興趣的範疇也不存在於選修科中，便向父母坦白想法，得到他們理解和支持，遂把精神和時間投放於課外活動，並透過擔任社長的機會，學習團隊合作及領導技巧。

因高考（A-Level）成績不理想，未能升讀大學，陳淬清報讀了香港理工大學轄下的香港專上學院（HKCC）副學士課程，主修視覺傳意。她感覺自己正式踏足設計的世界，更得到課程主任賞識，發掘了她的組織和溝通能力，推薦她到一位師姐開設的設計公司擔任兼職 Account Executive（客戶專員）。「這份工作本身是暑期工，但開學後我仍以兼職身份參與，合作近兩年。每星期三日需要

↑←↓ 01-02

陳淬清小時候每逢周日便跟父母到郊外玩耍，留下了不少美麗回憶。

01

02

前往辦公室，可是作為 Account Executive，工作時間基本上是全天候的，需要無時無刻回覆客戶電郵。有時候我也協助修改設計，應付客戶的急切需求。這段經歷令我學習到師姐建立公司形象和應對客戶的技巧：這是一間一人公司，而網站設計卻讓人感覺是具一定規模的企業，增加了工作機遇；師姐名片上的職位是 General Manager（總經理），每當遇上客戶刁難或提出不合理要求，她從不斷言拒絕或答應，聲稱要回到公司再作商議。我曾經充滿疑惑，後來才明白這是設計師保障自己的小技巧，不輕易讓人動搖自己的想法或提案，避免盲目迎合客戶。」

**視覺新聞設計**　　　陳淬清修畢副學士課程後，順利銜接理大設計學院視覺傳意系二年級。同學之間關係融洽，經常聚集於二十四小時開放的地庫工作室創作和聊天。他們更自資出版雜誌 *Uh*，收錄各人的視覺創作，作為畢業前的紀念。「班上有一位在職『年長生』於《南華早報》（*SCMP*）設計部工作，他推薦我到他的公司。當時帶着幾本記錄日常瑣事和見聞的畫簿去面試，展示給時任設計總監 Stephen Case，他認為我有潛質，決定聘請我成為設計部的兼職員工。那時，部門內有三位外籍視覺新聞設計師，他們有驚人的資料整合能力和美術功底，製作的 Infographic（資訊圖表）橫掃多個國際獎項。我很幸運得到他們教導，開始接觸視覺新聞設計工作。」

報社設計部門的工作時間有別於其他職業。以《南華早報》為例，設計師傍晚六點回到辦公室開始工作，接過記者們寫好的稿件閱讀理解，編輯會告知相關內容需要的素材，例如：插畫、地圖、統計圖（Chart）等，設計師隨即構思和繪畫幾個設計草稿，交由設計總監和編輯於會議

上挑選定案，並於凌晨兩點的印刷死線前完成。「每星期工作三至四晚，八小時內完成翌日刊登的美術內容，如果是版面較大或預先準備好的內容，則有三至七日的製作時間。報章對於字型、顏色配搭、線條粗幼等細節有清晰指引，但不會限制插畫風格。或許是耳濡目染，不同設計師製作的圖表毫無違和感。對我來說，最有成功感的 Infographic 作品是二〇一四年的『Ding! Ding!』——接到上司指示，三日後出版的港聞版尾頁有全版空位，臨時決定製作香港電車一百一十周年的特別專題，並將項目分配給我。由於是『突發項目』，我需負責資料搜集、撰寫內容、繪畫 Infographic 到排版。由最基本的維基百科（Wikipedia）開始，篩選、分析和整合資料，第三日早上交予編輯進行 Fact Check（事實查核）、編輯和校對等後期工作。最後，作品獲得國際新聞設計協會（SND）頒發的 Award of Excellence in Information Graphics，令我得到很大鼓舞。」

當時，《南華早報》雲集了國際知名的視覺新聞設計師，包括 Simon Scarr、Adolfo Arranz 與 Alberto Lucas Lopez。來自英國的 Simon Scarr 曾繪製精緻的鐵達尼號解構圖——「The Titanic」，任職期間向陳淬清灌輸了許多製圖技巧，例如：以比喻手法拉近讀者對題材內容的陌生感；而西班牙籍的 Adolfo Arranz 是聞名的九龍城寨解構圖「City of Anarchy」的設計師兼編輯，由於不諳英語，大家的溝通方式就像小朋友一樣，透過觀察向他偷師；同樣來自西班牙的 Alberto Lucas Lopez 在當地大學修讀 Information Journalism（資訊新聞學）課程，該學系專門訓練學生發掘新聞素材、尋找切入點、資料分析和整理、撰文和繪畫 Infographic 的綜合能力。相較之下，

# Ding! Ding!

Known affectionately by their reassuringly familiar chime, the city's historic trams have graced our frenetic thoroughfares since 1904. As they celebrate their 110th anniversary, the trams have remained as relevant as ever through constant modernisation, at the same time keeping fares affordable for all.

LED lighting lasts five times longer, reducing costs by 42 per cent

Benches replaced with individual seats on the lower deck with hand grips

**Tram fares (HK$)**

First class / Second class / Third class / Adult / Child / Senior citizen

1901 1904 · 1st generation
1910 1912 · 2nd generation
1922 1925 · 3rd generation
1932 · 4th generation
1941-1945
1949 · 5th generation
1954
1965 · Trailer-hauling tram
1972
1976
1989 · 6th generation
1992
2000
2004
2014 · 7th generation

**Generations**
- Manufactured in UK
- Manufactured in Hong Kong

## The seventh generation

Launched in 2011, the seventh-generation tram is a combination of modern exterior design with a traditional-style exterior. The facelift allows the tram's iconic image to be maintained.

Passenger information system announces destinations verbally and on LCD panels

CCTV system allows driver to monitor the back of the tram

Swing doors replace turnstiles; infra-red sensor detects passengers

Support for standing passengers

**Dimensions**
6.3m

**Speed vs cost**
A comparison of the time and cost to travel from Shau Kei Wan to various means

On foot / Tram / Bike / Bus / Taxi / MTR

**Average daily number of passengers**

## The Next Stage \ Interviews With Young Design la...

SCMP graphic: Simon Chan

陳淬清覺得，新聞視覺化於香港的發展相對未成熟，傳媒的報導方式既受制於速食文化，讀者亦缺乏對深度報導的追求。

**網絡媒體崛起** ＼ 在《南華早報》任職三年半，陳淬清對愈趨普及的網絡媒體感興趣，希望探索其運作和發展空間。在朋友介紹下，她於二〇一六年加入「端傳媒」（Initium Media）擔任設計師。「端傳媒」以網站和應用程式（App）作為主要平台，主打原創調查報導及數據新聞，陳淬清的任務是為香港、中國內地、國際、文化等新聞頻道繪製 Infographic 和題圖（Banner）。

網絡媒體讀者習慣透過手機閱讀新聞，但螢幕範圍有限，未能像報章版面般鋪陳細節，對於篩選資訊的要求更高，設計師要懂得如何精煉地呈現信息。「除了日常新聞，『端傳媒』不時為個別專題製作互動網站。當時，香港組同事構思以九十年代開業的葵涌廣場為題，深入探討這個充滿人情味的『本地創業天堂』。我跟隨記者前往葵涌廣場作實地考察，她逐一向商戶了解他們的創業故事，我在一旁拍照記錄，前前後後到訪了五、六次。回到辦公室，我着手以解構圖的方式繪畫廣場的四個樓層，篩選一些特色商店及記者落實採訪的商戶，將之仔細呈現於設計圖中。我與記者、網頁設計師和攝影師用了兩個月時間完成項目，獲得寶貴的經驗。一般來說，新聞設計師是根據編輯的指示製圖，甚少參與採訪過程、構思整體意念並跟不同單位溝通，這個項目讓我真正感受到自己是傳媒工作者。」專題網站甫推出，隨即在社交平台引起一陣迴響，陳淬清覺得網絡媒體的專題內容覆蓋度和時效性甚高，能夠隨時隨地閱讀和分享，為設計師帶來更大滿足感。

**插畫生態**　　　　　在全職工作以外，陳淬清更為人熟悉的身份是一名插畫師。她的插畫作品刊登於《字花》、*Milk*、*ArtAsiaPacific* 等雜誌和報章，也曾經為 Reebok、無印良品（MUJI）、連卡佛（Lane Crawford）等商業品牌繪畫宣傳插畫。她從不創作特定插畫角色，以免限制了插畫的可塑性。二〇一四年，陳淬清在觀塘 Kubrick 書店舉行首個小型展覽「綠匣子」，製作了一個正方形木箱，塗上粉綠色油漆，箱內收藏着一本小畫冊，記錄了她不同時期對大自然的回憶和感受。

其實陳淬清初期未有清晰的發展目標，後來才一步一步成為插畫師。然而幾年的兼職插畫經驗，令她直言對香港市場感到有點氣餒。「商業項目往往忽視創意和發揮空間，例如廣告公司提供宣傳片的 Storyboard（分鏡腳本）初稿，吩咐插畫師根據初稿照辦煮碗繪畫『精美版本』交予客戶；商業品牌邀請插畫師於產品發佈活動為嘉賓繪畫人像，短短幾個小時內『機械式生產』。雖說工作收入可觀，卻令我逐漸失去了畫畫帶來的快樂。不少朋友羨慕我跟不同商業品牌合作，但內心卻感覺像失去了靈魂。」除此之外，她覺得本港的插畫生態構成了一種無形壓力，在社交媒體上，插畫師需要不停發表作品以維持人氣，或靠回應社會現象以獲取共鳴和迴響，難以經過更長時間沉澱和醞釀內心的想法。

**開啟日本設計生活**　　　　　二〇一六年，陳淬清參加了香港設計中心（HKDC）舉辦的 DFA 香港青年設計才俊獎選拔，順利獲得資助前往海外實習。「中學時期，同學們紛紛前往海外留學，我曾經也有這個想法，但家人表示經濟能力難以負擔，要出國就靠自己努力爭取。有時候

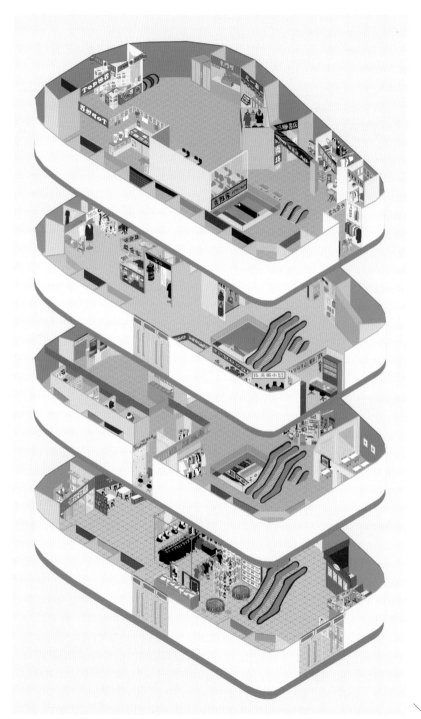

Graphic Design. Mainland China. Macau. Japan ╱ Sarene Chan

← 05-06 _____陳淬清的插畫作品不時在各大媒體及商業品牌宣傳上出現  ↘ 07 _____二〇一四年，陳淬清舉行了首個小型展覽「綠匣子」，記錄她不同時期對大自然的回憶和感受。

05

06

07

The Next Stage／Interviews With Young Design Talents

會幻想一個人到外地生活，沒有家人和朋友照料，真正獨處的自己是怎樣的。從朋友口中得知這個資助計劃，就決定嘗試一下。該計劃接受三十五歲或以下的年輕設計師申請，可以選擇到任何一家海外設計公司實習。我首選的地方是日本。大學時期開始修讀日文，多年來喜歡日本文化，但我對日本設計師的認識不多，好友 Miss Bean（羅豆）向我推薦位於東京的設計工作室 KIGI，認為他們的作品在平面設計和插畫上的比例較為平衡，也適合我的風格。我覺得自己的能力側重於插畫，平面設計的工作經驗不多，欠缺信心，一直希望提升設計能力。製作商業宣傳插畫的一般程序是設計師完成插畫後，交由其他設計師負責設計排版，自己未能主導整體效果，因此，我的長遠目標是一手包辦平面設計和插畫，透過作品百分百傳達自己的世界觀。」

KIGI 成立於二〇一二年，由植原亮輔（Ryosuke Uehara）與渡邊良重（Yoshie Watanabe）共同創立，涉獵品牌形象、網頁設計、產品設計、空間設計、活動策劃等多個範疇，作品獲得多個亞洲和國際獎項。兩人過往任職於日本著名設計事務所 DRAFT，除了商業項目外，還負責事務所旗下品牌 D-Bros 的產品開發和設計，至今共事超過二十年。

「植原亮輔是團隊的創作大腦，渡邊良重則主理插畫相關工作，兩人都是經驗豐富、工作效率極高的設計師。他們先後於八、九十年代加入 DRAFT，經過多年磨練成為了獨當一面的設計師。DRAFT 創辦人宮田識（Satoru Miyata）認為以他們兩位的資歷，能夠進入設計生涯的另一個階段，提議他們獨立發展。因此，他們對宮田識心存感激，雙方的關係緊密，兩人至今一直參與 D-Bros 的產

品開發。而 KIGI 也秉承了 DRAFT 的創作理念，相信平面設計不限於平面空間，致力顛覆對素材的固有想像，遊走於平面圖像和立體視角之間。」

除了兩位總監，KIGI 還有五位全職成員，包括行政經理、財政和三位設計師。設計師的職責涵蓋設計、處理客戶溝通、項目預算、管理進度及製作過程。植原亮輔會視乎每位設計師的特質和個性分配工作，例如創意和設計能力較強的同事多獲分配創作自由度高的項目，溝通能力較強的同事負責跟不同單位周旋的項目。陳淬清形容兩位總監的工作態度務實，儘管工作至深宵，翌日仍會準時抵達工作室。他們的作風低調得不像一線創作人，交際應酬可免則免。「渡邊良重是天生工作狂，她喜歡埋頭苦幹，假日都留在家中創作；植原亮輔的個性則是『要嘛不做，要做就做到最好』，凡事追求百分之百的水平，認為設計的樂趣是創造前所未見的作品。」陳淬清曾經請教植原亮輔，怎樣才算是出色的平面設計師，植原亮輔認為，設計師必須於四種能力上比人優勝，包括：說明能力、組織能力、表現能力、領導能力。當設計師掌握了這四種能力，成功說服客戶的機會也大大提高。

**隱藏的小驚喜** ＼ 陳淬清在 KIGI 擔任實習生。根據同事引述，實習生一般負責斟茶遞水、剪剪貼貼等輔助工作，離職前甚至未有機會使用電腦工作。而陳淬清的待遇比過往的實習生幸運，入職首個月就能夠參與設計。

住江織物（Suminoe Textile）是大阪的紡織品生產商，主要業務包括窗簾、地氈等產品開發及銷售，大部分是自家開發，偶爾會邀請不同設計單位合作推出聯乘（Crossover）系列。二〇一七年，KIGI 獲邀為住江織物設

08

住江織物窗簾布
Client: Suminoe
Art Director: Ryosuke Uehara, Yoshie Watanabe
Designer: Serina Shiota, Sarene Chan

10

09

11

12

← 08-11——確定四個方案後，還要嘗試不同配色、尺寸和組合方式。 ↘ 12——經過反覆調整，作品成功營造「遙遠觀賞以為是淨色，近距離觀看才發現是有趣的圖案」的效果。

計窗簾布，植原亮輔委派陳淬清分擔設計工作。「我們需要設計一系列八款圖案，四款由渡邊良重以插畫形式創作，其餘四款為易於配搭家居環境的簡約圖案。對於後者，植原亮輔提出的概念是『遙遠觀賞以為是淨色，近距離觀看才發現是有趣的圖案』。至於如何執行，什麼謂之有趣圖案，他並未加以說明，只提議我先構思一個設計規則，在框架下作出不同嘗試。於是，我從衣食住行四方面着手構思，運用簡單圖形和配色組合了三十個方案。」

　　向植原亮輔匯報前，陳淬清先把方案交予時任Senior Designer 汐田瀨里菜（Serina Shiota）過目。「她向我傳授了展示提案的技巧，以該項目性質為例，需要為各個方案準備清晰呈現圖案細節的放大版本，以及重複排列成原大尺寸的模擬實物版本。當六十張草圖整齊擺放在會議桌上，設計效果就一目了然。前輩的教導使我獲益良多，儘管只是內部檢視，也須具備一定的認真態度，對自己的創作承擔責任。」植原亮輔對陳淬清提交的方案感到驚喜，不停詢問她的靈感來源，並選出了十三個方案，交由渡邊良重作最後一輪篩選。「下一步是對四個方案進行細節上的調整，嘗試不同配色、尺寸和組合方式，花費時間最長。我們把圖案以實際尺寸列印，再對不同色調作微調，反覆比較和檢視。我發現，顏色組合的變化會令同樣的圖案產生不同觀感，例如將深色部分改成淺色後，在視覺上圖案會增大了，變得更搶眼，圖案排列便要相應調整，以取得平衡。」

　　「挑選了最理想的方案後，我們於會議上向客戶展示和講解，並順利獲得通過，隨即展開生產前的技術測試。客戶把設計圖帶回工場，讓技術人員確認將圖案製成窗簾布的可行性，以及如何於圖案上加入紡織品獨有的質感。」

KIGI 與客戶來來回回地討論和驗證細節，確定樣板後，陳淬清需要在樣板局部塗上不同顏色作比較，直至雙方對效果皆感到滿意。

**文化傳承與清酒體驗**　　　　　＼二〇一八年，植原亮輔與渡邊良重的朋友向他們提起三年一度的「越後妻有大地藝術祭」——活動以「人類就在自然中」為理念，地方再造為目標，透過藝術作為橋樑、農田作為舞台，連繫人與自然，並探討地域文化的傳承與發展，發掘地方蘊含的價值，重振於現代化過程中日益老化的農業地區。他們覺得活動極具意義，也是發表自家作品的好機會，就決定提交申請。結果，KIGI 在三百多份申請書中脫穎而出，成為二十七個展出單位之一。

「由於是自家項目，不牽涉與客戶溝通，對我這個經驗尚淺，日語能力不足以應付客戶的實習生來說，是學習主理項目和熟悉工作流程的好機會。」KIGI 的分工模式是每位設計師被委派不同項目，獨立執行設計工作、收支預算、時間管理、跟進生產過程等。Art Director 會制訂設計概念，向設計師提供專業判斷，為整體設計內容把關，確保每個細節也符合高水平。過程中，陳淬清一直與兩位總監緊密合作，慢慢掌握了判斷設計作品優劣的眼光，以及把平面圖像立體化的技巧，獲益良多。

植原亮輔提出，以清酒作為重心，將項目取名為「醉獨樂」，並搜羅合適的釀酒廠，為項目釀製清酒。經過一輪尋尋覓覓，物色了位於新潟縣的清酒廠「津南釀造」（Tsunan Jouzou）。新潟縣以農業作為第一產業，是日本最優質的稻米產地之一，呼應了藝術祭的理念。於是陳淬清開始構思清酒的品牌形象、包裝設計、展示空間等。

← 13 —— 陳淬清參與構思「醉獨樂」的品牌形象、包裝設計及展示空間，嘗試了多款設計及組合形式。

醉獨樂
Client: Art Front Gallery, Tsunan Brewery
Creative Director: Ryosuke Uehara
Art Director: Ryosuke Uehara, Yoshie Watanabe
Designer: Sarene Chan
Spatial Designer (Booth): Nao Harikae

14

15

16

← ↑ ↓ 14-16 ___ 作品以重疊的「可杯」為主視覺形象，設計充滿趣味。

「每個酒樽上共有四款貼紙，分別印上品牌標誌、主視覺形象、產品資料和成分表，每張貼紙的尺寸和位置有任何改動也影響其餘三款，牽一髮而動全身，前前後後調整了百多次。在這期間，植原亮輔靈機一觸，建議加入日本傳統猜酒遊戲及盛酒容器『可杯』（意思是未把杯內的酒喝光，杯子都不能擺放在桌上）的元素，我便決定以重疊的『可杯』俯瞰圖作為主視覺形象。」

為期五十日的「越後妻有大地藝術祭」，由每天早上一直開放至傍晚。KIGI 為了給參觀者帶來有趣體驗，專程邀請了幾位有餐飲經驗的工作人員，穿上特製服飾，輪流當值，主持新穎的猜酒遊戲。活動結束後，適逢 KIGI 自資出版的設計雜誌 *KIGI_M* 推出最新一期，遂於東京三個不同地方展出工作室的設計作品，為雜誌造勢。其中位於銀座的場地展示了「醉獨樂」，並重新推出精簡版的清酒吧。翌年，作品獲邀在「深圳設計周」衛星展展出，除了展場設計外，陳淬清也肩負起各種籌備工作，鍛鍊了統籌和溝通技巧。

紅 ＼ 二〇一九年，日本老牌百貨公司高島屋（Takashimaya）計劃於日本橋分店舉辦展覽以吸引人流，遂向化妝品品牌資生堂（Shiseido）發出合作邀請。高島屋作為主辦單位，主導統籌工作，他們委託了 KIGI 負責展覽命名、主視覺形象、空間設計、展品篩選、互動展品製作等工作，過程中 KIGI 需要同步向高島屋與資生堂進行匯報。

展覽內容圍繞資生堂的品牌歷史，包括歷來的商品包裝、廣告設計、出版刊物等。植原亮輔提出展覽空間以極具品牌代表性的「資生堂紅」為概念，營造一片紅色的

美麗世界。主視覺則計劃透過攝影呈現一片紅色：擺放着鏡子的空間，鏡內和鏡外分別展示歷史悠久的暢銷產品——紅色夢露滋潤活膚水（又稱為「紅色神仙水」）第一代及最新的包裝。「團隊準備跟攝影師討論拍攝細節，植原亮輔叮囑我準備一些草圖，方便於會議上清楚說明概念。當他接過草圖後對完成度感到驚喜，認為插畫表達的效果不錯，說不定比拍攝能更有效呈現主題，加上製作時間緊迫，這樣能夠節省大量籌備功夫，便決定以插畫作為表達媒介。這次經歷讓我深深感受到認真對待每件事情的重要。」高島屋表示將於展覽期間作強勢宣傳，包括在多個面向主要道路的櫥窗作展示，以及在商場大堂懸掛巨型海報等。不過 KIGI 認為主視覺形象密集式出現會令消費者厭倦，故此提議創作一系列插畫，讓每個櫥窗展示不同場景，提升消費者對展覽的期待。最後，陳淬清創作了四張插圖，包括在房間內、洗臉盆前、手拿鏡前、梳妝台前，帶出資生堂於任何時候都不可或缺的信息。

空間設計方面，展覽現場劃分了九個房間，當中八個分別以「紅」、「花椿」、「廣告」、「商品」、「山名文夫」（Ayao Yamana，為資生堂早期品牌風格定調的重要設計師之一）、「Serge Lutens」（蘆丹氏，與資生堂合作多年的美妝造型師）、「時代的變遷」、「香水瓶」作為主題，最後一個房間則以「資生堂的未來」為命題，希望參觀者離開前看見一件融入科技元素的展品，感受到資生堂於當代的魅力。「思考良久，我們得出了『以唇膏繪畫現代女性的藝術裝置』的意念，繼而要把天馬行空的構思付諸實行。我們得悉早稻田大學基幹理工學部表現工學科的學生擅長編寫新媒體藝術程式，就邀請他們協助，經過幾星期反覆實驗，作品奇蹟地於展覽開幕前完成。」

美と、
美と、
美。

資生堂のスタイル展

Graphic Design. Mainland China. Macau. Japan / Sarene Chan

Weds, 18th Sept 2019 — Sun, 29th Sept
Opens 10:30 — 20:00 every day
Ends 18:00 on last day

Nihombashi Takashimaya S.C.
8f hall, Main Building

Takashimaya S.C.

Shiseido Styles

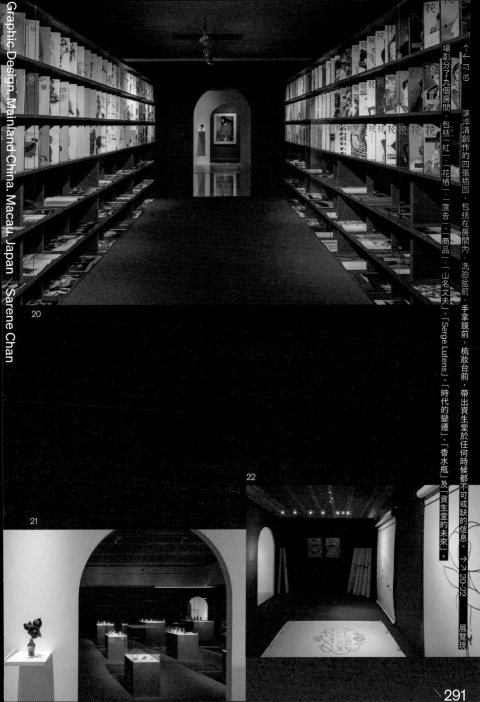

↑ 17-19
陳淬清創作的四張插圖，包括在房間內，洗臉盆前、手拿鏡前、梳妝台前，帶出資生堂於任何時候都不可或缺的信息。 → 20-22 展覽現場劃分了九個房間，包括「紅」、「花椿」、「廣告」、「商品」、「山名文夫」、「Serge Lutens」、「時代的變遷」、「香水瓶」及「資生堂的未來」。

20

21

22

　　由於項目規模龐大，植原亮輔安排了陳淬清與設計師大坪メイ（Mei Otsubo）共同主理。「大坪メイ主要負責對外聯絡，包括跟生產商討論細節、與客戶報告進度等；而我則負責宣傳形象、會場限定商品相關的工作。儘管兩人分擔所有工作，但過程依然非常吃力。我們於展覽開幕前兩個月幾乎一星期七日，不分晝夜並肩作戰，與時間競賽。幸好，客戶給予極大信任和自由度，所有提案均順利獲得通過。」項目除了獲得客戶讚賞，也累積了外界以至設計界的口碑。展覽期間，場館外不時出現排隊人潮，對於消費群側重於中年人士的百貨公司來說，展覽成功吸引不少年輕人到訪，並於網上廣泛流傳和分享，帶來喜出望外的成績。

**匠人精神**　　陳淬清佩服日本人對工作的投入和責任感，秉承了傳統的匠人精神。「日本人做事親力親為，不會假手於人。有一次，印刷廠的項目負責人計劃到越南旅行，他預早半年通知我們，並承諾於旅行期間攜帶電腦，隨時保持聯繫。而即使計劃了離職，也會確保所有工作順利交接，以免為公司和客戶帶來任何不便。一般在設計事務所工作的設計師，由於熟悉公司運作甚至商業秘密，基於道德考慮，在離職後兩、三年才會應徵同類型事務所。然而，目睹每日有上班族於車站跳軌自殺，大家見怪不怪，反映生活承受着巨大壓力和壓抑。日本人透過生活上的犧牲，成就了整個民族的質素。」

　　匠人精神成就了日本設計界今日的地位，不少香港設計師也對日式設計趨之若鶩。那麼，香港人到日本實習需要具備什麼條件？陳淬清認為自己懂得日語、英語及普通話是頗大優勢，由於日本人的英語水平不高，加上愈來愈

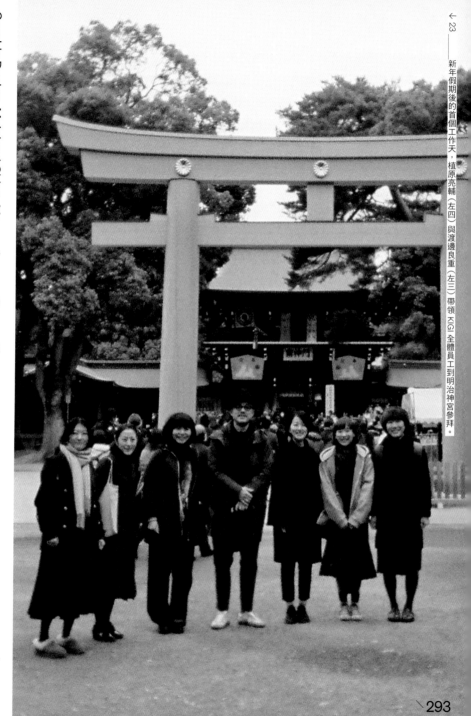

← 23 ── 新年假期後的首個工作天，植原亮輔（左四）與渡邊良重（左三）帶領 KIGI 全體員工到明治神宮參拜。

多中國客戶邀請日本設計師合作,她能夠擔任翻譯和統籌工作,連繫不同單位。如果實習生不懂得日語,通常被委派簡單的任務,亦難以深入理解日本人的文化和工作態度。身處東京,她觀察到大部分人也會煮飯,屬於基本生活技能,促使她正視自己於生活技能上的不足。實習初期,她下班後到超級市場買菜,參考食譜製作翌日的午膳,半年內成功學習了不同菜式。她指上班族習慣在周末預備未來一周的午膳,貯存於雪櫃冷藏室,進食前放入微波爐翻熱,有效維持食物的狀態和味道。

**像海綿一樣學習** 　　在日本實習是一個有如師徒制模式的過程,加快了陳淬清在各方面的成長。儘管前輩們的做事方式不是絕對的真理,但多年來累積的經驗具有相當的參考價值,為年輕人開拓了一些捷徑。陳淬清亦在這期間同步籌備自己的設計工作室 Spongia。

　　「Spongia 是海綿的意思,讀起來也像女孩子的名字。它象徵了柔軟度高、不斷吸收、形態多變、靈活變通、謙虛地追求學習的心態。我現在兼職參與 KIGI 的設計項目,並接洽香港的設計工作,逐步累積工作室的 Portfolio(作品集)。」實習期間,她吸收了日本的設計養份,期望把當地美好的東西帶回香港。二〇一九年,她跟隨 KIGI 參與深圳設計周,感受到拓展內地項目的可能和發展空間:年輕客戶的品味愈來愈高,也願意投放大量資源。她在心態上不抗拒內地市場,不想把所有事情視為非黑即白。

　　不少香港設計師抱怨客戶不懂得尊重設計,身處日本的陳淬清卻有另一番體會。每當有新朋友知道她的職業是平面設計師,都會表示:「妳一定是個聰明的人!」原來

在日本人心目中，設計師是需要具備靈活腦袋的職業，而普遍民眾的審美觀、包容度和接受能力也很高。不過設計師的「升職」之路並不易走。陳淬清表示，日本相當重視輩份及等級，各行各業必須由低做起，日本設計界的潛規則是設計師必須達到一定成就和名望，獲得業界的前輩認同和肯定，才能升任 Art Director 職位。當他們的作品於東京藝術總監俱樂部（Tokyo ADC）的「ADC 獎」、日本平面設計師協會（JAGDA）的「JAGDA 獎」、東京字體指導俱樂部（Tokyo TDC）的「TDC 獎」等全國最具認受性的設計比賽中得獎，才有機會獲邀成為會員，反映了業界制度嚴謹，遵循多勞多得、實至名歸的發展模式。因此，三十九歲以下的設計師仍被視為新人，能夠競逐每年的 JAGDA 新人獎。植原亮輔早於二〇〇一年以二十八歲之齡奪得新人獎，一度成為獎項最年輕得主。他曾於社交平台看見陳淬清為《乒乓》繪本創作的短篇故事〈貢〉，發現她極具繪畫潛質，期望將來能與她共同創作繪本，並鼓勵她未來五年繼續奮鬥，有望於三十三歲的時候成為 Art Director。

ch.

平面設計・網絡文化・應用程式

4.1

# JULIUS HUI

許瀚文

Personal Information |

●一九八四年生於香港，畢業於香港理工大學設計學院視覺傳意系，曾跟隨字體設計師柯熾堅擔任學徒。●二○一二年為《紐約時報》（The New York Times）及《彭博商業周刊》（Bloomberg Businessweek）設計中文標誌。●曾任職英國字體公司Dalton Maag，帶領 HP 及 Intel 的中文企業字體項目。●二○一四年於台北成立「瀚文堂」，推動台灣和香港兩地的字體設計教育，並展開空明朝體開發計劃。●二○一五年加入跨國字體公司 Monotype，為騰訊開發全球首套中文斜體字型。●二○一八年獲 DFA 香港青年設計才俊獎，前往德國 KMS Team 實習。

漢字歷史源遠流長，可追溯至公元前一三〇〇年商朝的甲骨文、金文，到春秋戰國與秦朝的大篆、小篆，漢朝隸變衍生出隸書、草書及楷書，至唐代楷化為現代通用的標準字體——正楷。漢字早於五世紀流傳到日本與朝鮮，分別演變為日本漢字和朝鮮漢字。翻查日本漢字字典《諸橋大漢和辭典》，記載了接近五萬個漢字，如今常用的有兩千多個。五十年代韓戰結束，南北韓政府以諺文作為官方文字，漢字從此失傳於北韓；南韓則保留漢字於姓名、重要節日及場合中使用。漢字的獨特性和歷史價值無容置疑，但在應用上存在一定的複雜性。

日本設計師對漢字和書法的研究，以及其於現代設計上的應用比中國還早，他們多從形態美的角度探索字體演化和發展空間。正如淺葉克己（Katsumi Asaba）將文字視為畢生研究對象，多年來深入鑽研和反覆實踐，創造了獨特的字體藝術形式，並於一九八七年成立東京字體指導俱樂部（Tokyo TDC），致力探索字體於視覺表達上的可能，推動世界各地設計師對字體設計的重視和追求。

漢字是不少平面設計師的盲點，他們缺乏專業訓練。大家或許都經歷過，設計海報過程中千方百計地把漢字縮小，以免破壞整體美感。直到近年，漢字研究和討論成為了台港兩地設計圈炙手可熱的課題。二〇一三年起，台北的卵形工作室主理人葉忠宜（Tamago Yeh）將日本字體設計師小林章（Akira Kobayashi）的著作翻譯成中文——《字型之不思議》與《街道文字》，從日常生活和事物引導讀者認識字體設計基礎；緊接出版的《歐文字體》系列屬於進階版字體設計教學。而「許瀚文」的名字同期於網上出現，他透過簡短文章發表字體觀察和評論，輔以圖像解說，深入淺出地分享專業知識。作為具影響力的設計評論

人，平衡客觀分析和閱讀趣味並不容易，更遑論長遠提升字體設計於華文圈的地位，但在許瀚文與葉忠宜等設計師的堅持和努力下，推動字體設計工作漸見成效，年輕設計師亦更重視漢字與設計的關係。

**自由之丘**　　　　　　＼　　生於八十年代中的許瀚文，四歲的時候跟家人從藍田搬到大埔，最回味坐着橙色坐椅的電氣化火車，欣賞吐露港旁的綠樹、海邊和陽光的日子。他覺得大埔比市區遼闊得多，藍藍白白的景色，一條林村河貫穿整個社區，偶有臭味但遠觀還是很優美。區內設有單車徑，大大小小的運動場，除了玩電子遊戲機，許瀚文也經常踩單車和踢足球，他喜歡在寬敞的空地上到處跑，累了就坐於林蔭綠樹下歇息。每年春夏，整個大埔彷彿亮起來，先有紅彤彤的木棉，繼而是鳳凰花花瓣盛開，把大街小巷染成一片橙紅，走在路上也格外精神。「我成長於一個平凡家庭，爸爸任職郵差，媽媽是家庭主婦。大埔的氣氛輕鬆，教我嚮往自由的美好，甚至影響了日後待人接物的觀念。一般設計師對畫面的整齊度有嚴謹要求，予人執着感覺，我偏向於不拘小節，尊重不同個性和特質，不喜歡控制別人的思想。我相信人與人之間自然的連結，會令各種事情有效地 Mix and Match（混合）起來。」

**字體入門**　　　　　　＼　　許瀚文從小喜愛畫畫，追看各種日本動漫，受日本流行文化薰陶。「初中時期，我的成績不差，但在老師眼中屬於頑皮分子，學業上得不到什麼成就感。到了中三選科，我知道自己最大的興趣是畫畫，而校內有一位地位崇高的美術老師，只會招攬具潛質於會考美術科考取 A 級成績的學生。有一天，我約了該老師

01

02

03

↑ 01 ＿＿＿＿許瀚文小時候很是活潑　→ 02 ＿＿＿＿許瀚文（左）進入理大後醉心於字體和排版技巧的研究，與好友們一起反思中文字體的發展。　↓ 03 ＿＿＿＿許瀚文花了三年跟隨柯熾堅學藝，仔細剖析字體的每個細節。

見面，檯面上放着一部小型電視機，他播放了一段法拉利跑車廣告，叫我講解一下廣告的概念，藉此測試我的創意思維。結果，我沒講到他心目中所想的答案，未能於高中修讀美術科。但我對美術的熱情未有減退，當時家裏有一部電腦，我自行下載和鑽研 Dreamweaver、Flash 等網頁設計軟件，並自學基礎的 Coding（程式編碼）。我在 Flash 介面上嘗試排版，發現在沒有圖像的情況下，純粹調整字體款式、尺寸、粗幼度和行距也能營造一種設計感，初次感受到字體設計的威力。我將設計圖分享給朋友和上載到討論區，得到不少正面評價。」

預科階段，許瀚文轉到另一間中學，認識了不少名校出身的轉校生，發現他們擁有各自的理想，有些專注玩音樂，有些專注踢足球，大家也有清晰目標，促使他反思未來的發展方向，重燃對設計的追求。許瀚文主動提出為學校設計網站，爭取不同的設計機會，但求累積一份報考大學的作品集。結果，他順利入讀香港理工大學的多媒體設計與科技高級文憑課程。「課程涵蓋了平面設計、立體設計及動畫創作。由於缺乏藝術根基，我對比例、光暗的觸覺較弱，不願在立體習作上投放太多精神；製作動畫需要極高執行力，並非自己的強項。我大部分時間投放於字體和排版技巧的研究上，碰巧任教老師林貴明（Lam Kwai Ming）是一位字體設計師，向我灌輸了造字的基礎知識。」

接着的學士課程，許瀚文遇上啟蒙老師譚智恒（Keith Tam）。「一直以來，理大設計都是插畫主導，直至 Keith Tam 從加拿大回流，擔任理大設計學院助理教授，加強了學院對字體設計的重視。他經常在課堂上向我們灌輸英文字體設計和排版技巧，擴闊了我們對字體的理

解和想像。不過，醉心於字體研究的同學不多，主要是
Adonian Chan（陳濬人）、Chris Tsui（徐壽懿）、Jason
Kwan（關子軒）和我，大家開始反思和討論中文字體的
發展，我認為香港需要有年輕人繼承字體設計的專業。畢
業那年，第二位啟蒙老師柯熾堅（Sammy Or）來到理工
任教，他是著名的『地鐵宋』設計師，多年來開發了多款
中文字體，包括大眾常用的蒙納黑體、蒙納宋體、儷黑
體、儷宋體、華康超黑體、華康超明體等。除了柯熾堅和
林貴明老師外，香港再找不到活躍的中文字體設計師，他
們有如設計界的少數民族。不過相對亦反映了中文字體的
發展潛力很大。」許瀚文指，包含所有標點及變音符號的
英文字體合共好幾百字；製作一套不缺字的中文字體難度
更甚，簡體需要七千字，台灣繁體一萬三千字，香港繁體
一萬六千字，對設計師來說絕對是艱巨任務，這也解釋了
中文字體設計面臨斷層的原因。

**學造信黑體**　　　　　　＼　　早於大學時期，許瀚文
便主動跟各地的字體設計師交流，適逢美國字體設計
師 Christian Schwartz 訪港，兩人相約見面。Christian
Schwartz 認為許瀚文毫無疑問已具有設計英文字體的能
力，但英文作為全球通用語言，其字體設計市場已近飽
和。作為植根香港的華人設計師，在華語背景和華人生
活習慣下成長，創作中文字體會更得心應手。Christian
Schwartz 的忠告令許瀚文確立了自己的發展路向。畢
業後，他隨即與理念相近的陳濬人及徐壽懿籌組設計公
司——Trilingua Design（叁語）。
　　二〇〇八年，柯熾堅成立 Visionmark Ltd.（域思瑪
字體設計公司），準備開發筆劃簡約、辨識度高，適合

→ 04 ——— 許瀚文參與製作的信黑體

Graphic Design. Internet Culture. Mobile Application ╱ Julius Hui

信

Black

信

Ultrabold

信

Extrabold

信

Bold

信

Medium

信

Regular

信

Light

信

Extralight

信

Ultralight

信

Hairline

於手機螢幕上閱讀的內文字——信黑體。他需要組織團隊，邀請許瀚文加入。難得遇上實戰機會，許瀚文改變主意，決定退出 Trilingua Design，以三年時間跟隨柯熾堅學藝。「造字主要分為三個步驟：首先要設定骨架，也是最高學問的工序；其次是調整字的灰度，即是線條粗幼度的分佈。一般來說，漢字的直劃較粗，橫劃較幼，避免筆劃多的字縮小後變得不清晰；第三步是調整每個筆劃細節，屬於相對簡單的工序。信黑體的骨架由柯老師親自設計，他腦海中對信黑體已有雛型。我最初的練習是繪畫『丁』字的直鈎，一個看似毫無難度的筆劃，卻足足畫了三個月，經過多次修改，柯老師才勉強接受。這個練習令我了解到簡單如一個直鈎，它的弧位、角度、收筆細節也很講究。我每日要檢討和調整先前完成的筆劃，透過不斷練習，判斷力和要求也相應提升。整體而言，設計內文字體的基本條件是風格必須統一，要能有效解決辨識度和可讀性的問題。」學師後，許瀚文能夠準確判斷不同字體的優劣，仔細分析每個細節，這番鍛鍊也為他其後在海外的發展奠定了根基。

**字體深造**　　二〇一〇年，中國內地的國內生產總值（GDP）超越了日本，成為世界第二大經濟體。跨國企業為了迎合華人市場，對中文商標及企業專屬字體的需求愈來愈大。二〇一二年，美國科技公司 HP（惠普）委託英國字體公司 Dalton Maag 設計中文企業字體，基於初步方案尚有改善空間，Dalton Maag 透過 Keith Tam 的轉介，邀請了許瀚文擔任項目的字體顧問。經過認真分析後，他撰寫了長達六十頁的報告詳述中文字體美學、分析和案例，獲得 Dalton Maag 賞識，招攬成為全職員工。

Graphic Design. Internet Culture. Mobile Application / Julius Hui

　　Dalton Maag 是規模龐大的字體公司，擁有超過六十名員工，許瀚文遠赴倫敦總部工作，負責不同的中文字體項目。「英國人的辦公室文化很好，要求你為公司帶來貢獻之餘，也毫不吝嗇給你同等回報。九十年代加入 Dalton Maag，擁有四十多年造字經驗的字體設計師 Ron Carpenter，不時向我傳授英文字體設計概念和技巧。他曾展示一張 21pt 的 Helvetica 原稿，着我於電腦上臨摹，並以同樣尺寸的列印版本作比較，愈相近就代表愈成功。這個練習訓練我們觀察曲線的軟硬度，更準確掌握字體的視覺語言。初學造字的時候，柯老師重視整體排版多於個別文字美感，他設計的字體往往具備高閱讀性和舒適度。而英國人卻重視字體的氛圍和所呈現的節奏感，例如：Impact 屬於無襯線體，特點是厚身，緊縮的間距及狹窄的內部空間，予人粗獷和大聲呼喊的感覺；Garamond 則屬於襯線體，特點是線條帶有流動性，呈現優雅和人文質感。透過對英文字體的深造，進一步加強了我對中文字體的追求。」

　　漢字對英國人來說始終是外語，而且結構複雜，Dalton Maag 需要跟台灣字體公司文鼎科技（Arphic Technology Co.）合作開發中文字體。二〇一三年，許瀚文被派駐台北，展開了兩年旅居生活。「除了要到文鼎開會或跟進個別項目外，大部分時間是 Home Office，節奏較為緩慢。我開始接洽 Freelance 設計工作，發表評論文章，在當地設計圈建立人脈，並成立『瀚文堂』。它既是商業登記，也是網誌名稱，方便於不同平台發表意見。台灣有不少年輕有為的設計師，但當地經濟未能促使設計業蓬勃發展，願意投放資源於字體設計上的客戶亦不多。」

Graphic Design, Internet Culture, Mobile Application \ Julius Hui

RESTRAINT SANS

hamburgefonstiv

Restraint Sans Thin

abcdefghijklmnopqrstuvwxyz
1234567890
?,:!=/&()+"@"" æ[]\<>${}_`\'~
`#*¿¡…0123456789 0123456789
‰/½—±≠÷–¢⅓≤≥∬ﬁﬂ·∑∫∂œ §
∏''‚

Restraint Sans Regular

**hamburgefonstiv**

Restraint Sans Black

許瀚文不止發表評論，更會動手示範。這便是他重新設計的台灣高鐵車票。他曾笑言，這筆顧問費用在歐洲要五十萬台幣。

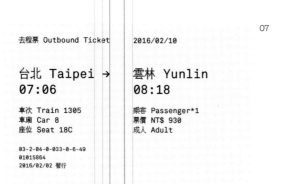

07

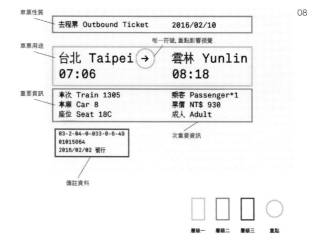

08

**踏足設計評論** ＼ 許瀚文透過「瀚文堂」的名義，在不同網絡平台發表字體設計評論，分享生活上偶然遇到的字體類型和特性、商業應用案例的評價及建議、經典字體發展及分析，並邀請其他字體設計師進行訪談。他的文章吸引了兩岸三地設計師和設計系學生的關注，帶動業界對字體設計的重視。近年，他的讀者群已經擴展至不同職業和階層。

「大約十年前，我開始在 Facebook 撰寫設計評論，並記錄參與製作信黑體的心路歷程，純屬朋友之間的分享。二〇一一年，在 *Milk* 雜誌任職編輯的舊同學 Cynthia Leung（梁璟霞）欣賞我經常發表『設計偉論』，邀請我寫雜誌專欄，嘗試開拓更多讀者群，這個契機促使我積極於 Twitter、Facebook 等社交平台分享設計心得。」另外，許瀚文亦透過網絡平台「知乎」與中國內地讀者討論字體設計。他覺得香港設計圈一直缺乏專業的設計討論，在 Facebook 分享反而能夠吸引台灣讀者細心閱讀、回覆個人想法，他們也更重視學術交流。同樣地，台灣設計師亦較熱衷於在網上分享作品意念，促成正面的風氣。「在港台兩地，我是最早發表字體評論的設計師之一，這個專業過往不受重視，前輩們都慨嘆知音難覓。然而，當你鍥而不捨地分享專業知識，讀者們感受到這份毅力，也會給你『Like』以示鼓勵。正如歷代日本設計師都喜歡讓大眾了解自己的專業，不會閉門造車，以保持設計業受到社會各界尊重，這是值得我們學習的。」

**批判和分析能力** ＼ 在許瀚文看來，一篇好的設計評論必須具備清晰觀點，透過客觀分析指出構成問題的脈絡，讓大眾理解，同時宣揚「設計可以很理性」的

概念。「當你指出一個作品有問題，最好也提出解決方案或建議。這種做法或許會被指為『騎劫』，其實不然，你提供的意見只屬參考性質，從而引起更多網友加入討論，集思廣益，建構互相學習的機會。回想起理工時期，老師除了親自點評大家的習作，也鼓勵同學們互相質詢，無形間培養了我們的批判力和詮釋作品的能力。另外，我不鼓勵設計師批評客戶的文化，假如我向專業會計師詢問會計知識，對方不能單靠行內術語令我信服，必須以外行人的角度和語境解答。設計師和客戶的關係，往往取決於溝通和信任。當客戶明瞭設計是一步一步，具邏輯性、客觀地分析和建構出來，自然對設計師有更大信心。」

許瀚文經歷過不斷發表批評的時期，也試過一段日子不敢表態，自己一直反思和調整。他近年盡量減少批評個別設計的不足，尊重不同設計師的想法，除非項目涉及公眾層面。無論如何，他堅持具邏輯性的分析，不會透過製造分化、敵我角色等負面策略吸引讀者。

**突破傳統思維** ╲ 二〇一五年，許瀚文加入跨國字體公司 Monotype（蒙納公司），任職高級字體設計師。期間參與了一個大型項目，為其中一間中國最具規模的互聯網公司騰訊（Tencent）設計中文企業字體。根據傳統造字理論，中文字體並不適合設計成斜體，但基於客戶要求，許瀚文和團隊在項目總監小林章領導下，突破了傳統思維和限制。「經過多次嘗試和比較，我們把騰訊中文字體的傾斜度統一在 8°，有效呈現速度感和進取感，也平衡了漢字的美態，統一視覺重心。我認為字體的內白空間必須清晰，一筆一劃要通透，保持高辨識度。設計採取左收右放的書寫原理，文字橫向排列時便可加強閱

讀流暢度。另外，在客戶的提議下，我們於每個字體的個別位置加上砍角，作為品牌的視覺特徵。」當中文字體完成後，海外字體設計師再根據設定發展出英文、日文等多國語言的斜體字型，項目突破了字體設計的可能，於中國內地獲得高度評價。

**字體美學的迷思** 日常生活中，大家總是覺得日文（假名）字體簡約又美觀，對中文簡體字卻沒有好感。然而，兩者均是由漢字演變出來，是什麼原因造成視覺感受的差異？許瀚文從字體結構的角度分析：「簡體字普遍欠缺漢字原有的結構美，以『东』（東）字為例，它由草書楷化而成，強行被轉化為四四方方的宋體，留白空間增加了，自然變得空洞和鬆散；又例如『厂』（廠）字的左右距離拉得很闊，失去了漢字中宮收窄、收放自如的傳統美態。簡體字的結構缺陷或多或少反映過往中國人造字的線性邏輯，由 A 到 B 到 C 的過程中，A 和 C 是沒有關聯的。而日文（假名）字體傳承了草書的美態，線條活潑，變化多端，呈現出一種靈氣。」

至於香港常見的繁體字，許瀚文最欣賞蒙納宋體和儷宋體。「蒙納宋體是從內地引入香港的，經過字體設計師的努力，根據簡體改造成繁體，適合近距離閱讀，可見於牛津大學出版社的書籍內文；而儷宋體出自柯老師手筆，字體較為闊身，適合作為距離較遠的標示，現今的港鐵指示牌大多使用儷宋體。我認為每款字體也有各自的優點和用途，重點是必須使用得當。」許瀚文指字體設計的工匠性強，屬於高度功能性的工作，整個設計過程中，創意成分不足百分之五。可是，出色的內文字體比任何標題字更長壽，商業版權也能夠一代傳一代。「儘管字體設計有一

→ 09-10 ──

許瀚文為騰訊設計的中文企業字體，成功突破了傳統思維和限制。

騰讯 Tencent↑

The Next Stage ╱ Interviews With Young Design Talents

mobile digital lifestyle

インターネットユーザーの生活向上に寄与します

instant messaging

云端科技

コミュニケーション

连接网路生活

オンライン

深圳香港北京

Technology

定客觀標準，但每位字體設計師的取向和追求不盡相同，柯老師重視字體的骨架結構，盡可能把字體填滿整個方框；日本字體設計師小林章強調字體的空間平衡。儘管兩人對字體的追求不同，卻同樣嚴謹，對我造成很大影響。對於有志在內文字設計方面發展的年輕人來說，師徒制的傳統學習模式始終難以取代。」

**尋找新衝擊** ╲ 二〇一八年，許瀚文奪得 DFA 香港青年設計才俊獎，獲贊助赴海外實習。「這個比賽規定參加者年齡為三十五歲或以下，我報名的時候剛滿三十五歲。畢業至今超過十年，我有幸跟隨柯老師、Ron Carpenter、小林章等資深字體設計師工作，參與各種企業字體項目，累積了一定經驗。當新項目的工作性質不斷重複，整個人像失去靈魂般，事業走到瓶頸位。以目前的經驗來說，要成為字體總監仍有一段距離。再者，近年主理的項目以內地客戶為主，設計必須符合當地市場標準，感覺發展方向跟自己的初心愈來愈遠，對香港和台灣的貢獻不多。我希望透過海外實習尋找一些新衝擊，重新發掘自己的優點。」經過周詳考慮，許瀚文決定前往德國實習，他認為德國作為頂尖的設計強國，必定着重細節和尊重字體設計專業。而且，德國人崇尚自由，思想開放，也喜歡跟華人共處。

二〇二〇年一月，許瀚文正式於慕尼黑的 KMS Team 工作。KMS Team 是德國規模最大的品牌策略、設計及傳播公司之一，旨在透過品牌形象、視覺傳播、電子媒介等多元化服務，呈現客戶品牌的核心價值。「近年豪華汽車品牌 Audi（奧迪）的形象革新就是由 KMS Team 主理。汽車業是德國最享負盛名的產業，也是我期望於實習期間

涉獵的範疇。我在 Monotype 任職時期也參與過汽車內部的字體設計工作，解決駕駛時遇到的閱讀問題，司機於駕駛途中只有極短時間看儀表板，設計時對字體清晰度有極高要求，並要深究儀表板上的圖標透過背光燈映射出來的效果。」儘管圖像具備一定吸引力，但要準確拿捏品牌形象和信息的話，文字始終是重要元素。「KMS Team 與瑞士的字體及排版設計歷史甚有淵源，不時以字體作為主要設計元素，我很好奇他們如何說服客戶接受及相信字體的力量，在溝通過程中定必有相當技巧才能成事。」至於未來的發展方向，許瀚文希望建立團隊，逐步提升香港整體的字體設計水平，在生存和理想之間取得平衡。

**在橫豎撇捺間呈現空氣透明感** ＼ 許瀚文發現有些朋友不喜歡閱讀，其中一個原因是覺得書籍的文字和排版容易令眼睛疲憊。因此，他於二〇一四年着手開發適合長時間閱讀的內文字──空明朝體。「近十年來，設計師崇尚較前衛的字體，為迎合市場需要，具規模的字體公司均主力開發黑體。相比起明體和楷體，黑體的製作時間較短，難度較低。但我認為明體的歷史悠久，更能反映民族的靈魂，其線條變化比單線為主的黑體多添一份內涵和質感，促使我以明體進行開發。設計師普遍覺得明體較為老氣，不過日本多年來開發了不少出色的明體。然而之前由華人設計師開發，為業界帶來突破的明體已經是柯老師在二、三十年前設計的儷宋體。我作為新一代，希望告訴市場開發明體的潛力。」

空明朝體的線條優美，有圓有角，有直有彎，呈現出一種簡約美態。它既保留了明體的氣韻、古典美，更添一份圓滑感。加上許瀚文一直調整成文後的字距、行間距，

α版本部份試作字 14pt

五 六 勸 吶 地 婚 寓 息 摘 朝

京 冗 北 吹 址 嫖 射 嵯 弥 悟 東 動

猴 監 祚 竟 耶 華 樓 足 頭 動

活 珠 知 神 跖 耽 薰 角 路 阿 風 流

冨 十 味 堂 孃 小 寫 弦 悼 效 仿 分

現 矯 竣 耿 藤 計 送 教 飴 涵 理

千 和 大 孔 少 孿

研 祷 端 聹 虎 訣 通 階 飼

← 11 ——— 五年來許瀚文斷斷續續地製作基本字 ↗ → 12-13 ——— 五月天的專輯《自傳》、藤原新也的新版《東京漂流》也選用了空明朝體。

↗ 14-15 ——— 許瀚文也曾舉行展覽，介紹這一款新字體。

新版
東京漂流
藤原新也

Source 12

Tokyo Drift
Shinya Fujiwara

你要在墳前吐口水
還是獻上花束
各界舉為神準預測
日本前壞的預言書

東氣

12

13

14

15

流 國 私 君 心
歸 北 靜 谷 天
朝 川 風 灣 味
歲 空 鬱 明 營
杉 秋 黑 崎 岐

空　明　朝　體

增加字與字之間的距離，亦使版面更具透氣感。

　　五年來，許瀚文斷斷續續地製作基本字（約五百字），部署下一步的集資計劃。身處環境寧靜的慕尼黑，相信有助加快空明朝體的製作進度。他承認以一己之力完成整套內文字相當困難，在缺乏字體公司投資下，只有透過客戶項目（例如：五月天的專輯《自傳》便使用了空明朝體作封面標題字）或網上眾籌獲取營運資金。但他相信字體設計逐步獲得社會和業界重視，未來或發展出更多樣化的商業模式。

　　**最欣賞的平面設計師**　　　╲　　許瀚文對漢字的追求側重於功能為主的內文字，而非創作空間較大的標題字，呼應了現代主義建築師密斯・凡德羅（Ludwig Mies van der Rohe）的名言──God is in the details（上帝藏於細節之中）。「我最欣賞的平面設計師是葛西薰（Kaoru Kasai），他的作品沒有強烈設計感，也不強調個人風格，但他設計的宣傳海報和書籍排版往往能夠準確詮釋作品重點。他對版面設定、空間感、比例、字體的處理精準，有如出色的電影剪接師。他設計的書籍難以從風格上辨認，但細心翻閱，就會發現當中有不少低調而高明的細節。」葛西薰多年來的創作涉獵品牌形象、宣傳、書籍及包裝設計等，也是日本電影導演是枝裕和（Koreeda Hirokazu）的御用海報設計師，為人熟悉的經典作品包括一系列三得利烏龍茶（Suntory Oolong Tea）的宣傳形象。

　　葛西薰曾於 *Design360°* 專訪提到：「當大家非常關注某個作品，眼角餘光處卻存在着許多未被注意的閃光點，我比較關注那些部分。當我發覺這點，才發現它的距離並非這麼遙遠，不是完全的天馬行空，能帶給我一種共

鳴感。我的方法是尋找那些稍被遺忘的小角落，用眼角餘光能看到的閃光點。」

### 新生代設計師的追求　＼
許瀚文建議年輕設計師不要盲目追趕視覺潮流，尤其在資訊泛濫的年代。「關於設計風格，年輕人往往能夠迅速掌握潮流，正如我二十五歲的時候，模仿原研哉（Kenya Hara）的簡約主義（Minimalism）進行排版設計，作品緊貼潮流脈搏，容易贏取掌聲。至於近年大家厭倦了簡約主義，改為追求高田唯（Yui Takada）的新醜風格（New Ugly）。可是，潮流一直在轉變，總不能一窩蜂跟隨。我認為潮流可以作為一種設計手段，作品的理念才是關鍵。」

他認為更重要的是溝通技巧，儘管客戶不明白設計師的想法，設計師也要從客戶的角度思考，解決客戶的需求。他經歷過抗拒溝通的階段，也曾承受性格火爆而帶來的後果，明白到與客戶和同事溝通的重要。「每日也有台灣學生透過 Facebook 向我詢問意見，尤其是一些具爭議性的設計案例。他們正處於學習階段，欠缺準確的判斷力，希望了解前輩的觀點，再作個人分析。我通過修讀設計和各種工作經驗立下分析和見解，讓他們自行詮釋和實踐。然而，跟歐美地區相比，華人社會仍然欠缺尖銳的批判文化。在西方國家，無論讀書或工作階段，朋輩間會作出尖銳而不帶惡意的批判，切合『工作時工作，遊戲時遊戲』的生活態度。我過往的外籍上司曾表示華人普遍『Take it personally』（放在心上），一旦工作受到批評，容易覺得能力被否定，甚至被針對，從而產生負面情緒。這種傳統觀念阻礙了彼此進步的空間。」

對於行業生態和未來發展，他承認香港市場有限，曾

與年紀相若的設計師們研究分工的可能，以各自專注擅長的設計範疇，例如：標題字、內文字、書籍裝幀、網頁設計、動畫創作等，透過細分工序創造一個生態系統（Ecosystem），在市場上互相幫助，減少競爭。這種思維在歐美和日本設計圈比較普遍，但華人設計師性格較為自我，實行上不容易。

透過網絡灌溉現實世界

4.2

# WILSON TANG

鄧志豪

Personal Information |

● 一九七七年生於香港，畢業於香港浸會大學傳理學院。● 二〇〇三年創辦 gardens&co.，從事品牌形象及網頁設計工作。● 二〇一三年與友人成立 Smiley Planet，致力推廣綠色生活。● 二〇一四年與伙伴聯合創辦網上售票平台 PUTYOURSELF.in，發掘社區各種可能。● 二〇一九年成立網上售票平台 POPTICKET（撲飛），為大型活動定製自主售票系統。

　　九十年代初，萬維網（World Wide Web）的誕生令互聯網引起全球關注。一九九五至二○○一年間，互聯網服務逐漸普及，科網企業大幅增加。這些企業積極投放資源建立伺服器、數據中心，並於昂貴地段租用辦公室，吸引年輕人投身行業；又爭相於歐美、亞洲多個股票市場上市。投機者目睹互聯網及相關領域（包括即時群組通訊、電子商務等）快速發展而紛紛注資，但求以小博大。不少股民忽視基本層面，盲目追捧各種以「.com」命名的公司，加上市場一面倒看好科網股，令股價不斷攀升，形成科網股泡沫。

　　當年，鄧志豪就是其中一位投身科網行業的年輕人。他經歷過「打工仔」大幅加薪、網頁專才供不應求到自立門戶等不同階段，見證了科網發展的大起大落和設計趨勢的改變。大眾對網頁設計師或程式編寫員的印象較為片面，多是沉醉於電子遊戲和程式的「宅男腐女」，鄧志豪卻完全相反，他與友人成立環保組織，身體力行，帶領幼童體驗耕種，向大眾宣揚環保，並於工作室天台設置空中農圃，鼓勵同事們種植蔬果。

　　近年社會流行說 Slash（斜槓青年）——概念源於美國專欄作家 Marci Alboher 在二○○七年出版的《多重職業》（One Person ／ Multiple Careers）一書，意指年輕人不滿足於單一職業的生活模式，透過多重職業建構自己的多元身份認同。正如鄧志豪的身份，難於三言兩語之間準確詮釋，他是一位平面設計師、網頁設計師、應用程式（App）設計師、環保人士、活動策劃人、售票平台主理人、銷售及客戶服務員、活動帶位員……儘管他的角色和崗位一直轉變，但透過設計、網絡和科技默默灌溉現實世界的初心不變，信念依然。

01

02

↑ 01-02 _____ 鄧志豪不時於工作室舉行各種活動，可見他身兼多重身份。

**兜兜轉轉**　　　　　　　鄧志豪成長於典型小康之家，
爸爸是一位教師，媽媽從事文書工作。他的童年與大部分
平面設計師一樣，喜歡繪畫，到畫室學習素描、水彩，只
不過那時的他立志成為建築師。基於這個原因，他入讀了
一間工業學校，鑽研金工、木工、工業繪圖等工藝與設計
相關的技能。

　　預科後，他知道自己的高考成績不足以報考建築系，
遂把目標轉移到平面設計上。九十年代，入讀香港理工
大學設計系的門檻頗高，鄧志豪不想花費兩年光陰修讀
設計文憑再銜接學士課程，便入讀了香港浸會大學傳理
學院的數碼圖像傳播（Digital Graphic Communication）
學士課程。「課程開辦短短兩年，我純粹被『Digital』和
『Graphic』的字眼吸引，並不了解實際內容和將來的發展
方向。到了選科的時候，我覺得自己對動態圖像較感興
趣，就選修動畫製作。」

**自學網頁設計**　　　　　　鄧志豪的畢業作品入圍香
港獨立短片及錄像比賽（後改稱 ifva 獨立短片及影像媒體
比賽），本應是個不錯的起步，但他覺得投放了半年時間
和努力，換來全長只有三分鐘的動畫，並不符合自己的
性格。「我在一九九八年畢業，56K 撥號上網開始普及的
年代。相繼有多間 4As 廣告公司開設 Web Department
（網頁部門），爭相在網絡市場分一杯羹。我加入了 Tribal
DDB（恒美廣告，後改稱 Tribal Worldwide）的 Web
Department 擔任設計工作。」

　　網頁設計是新興行業，員工過百的跨國廣告公司，
Web Department 只有三位同事。鄧志豪未曾修讀相關
課程或獲得前輩指導，對 Coding（編碼）的概念一無所

知，只能購買參考書自學編寫程式，邊做邊學。「一年半後，我被獵頭公司引薦到 Icon Medialab 出任 Creative Consultant，負責 Front-end Design（前端設計）工作。Icon Medialab 是瑞典其中一間最具規模的電子商務及網頁顧問公司，當時來港開設亞洲總部。二○○○年正值科網股起飛，作為網頁設計師非常吃香，薪金漲得很快。我有幸見識國際級網頁設計公司的架構及系統，他們對於微不足道的細節均有嚴謹要求，亦會邀請用家進行 UAT（模擬測試）。基本上，他們不會考慮港幣五百萬元以下的生意，潛在客戶並不多。開業半年終於落實首個項目，為一間大型化妝品零售集團製作網上購物平台，我的主要任務是為各款唇膏產品圖調色。一段時間後，我覺得發揮空間有限，就毅然辭職。」

**gardens&co.**　　　二○○一年，鄧志豪任職於連卡佛（Lane Crawford），他主動爭取為這間高級百貨公司重新設計網頁，並參與設計各種印刷宣傳品。隨後，他加入香港中華煤氣公司（Towngas）擔任 Creative Manager，帶領設計團隊工作。

「回想在浸大傳理學院的日子，老師曾要求大家分組，每組撰寫一份經營設計工作室的 Business Plan（營運計劃），我與 Javin Mo（毛灼然）、Andrew Tang（鄧文浩）、Chapman Tse（謝振文）構思了『Milkxhake』。畢業後，大家各自在不同地方工作，但一直保持緊密聯繫。二○○三年，Javin Mo 即將啟程往意大利的國際創意傳訊研究中心 FABRICA 實習。我們忽發奇想，重提起 Milkxhake 的構思，決定待他回港後一起實現計劃。」與此同時，鄧志豪亦開始以 Freelance 形式接洽設計項目，

首個客戶是利園（Lee Gardens）。當時位於銅鑼灣恩平道的利園二期（Lee Garden Two）落成不久，計劃把二樓全層塑造成兒童名店區，為了吸引目標租戶，便邀請他以兒童主題設計長達一百米的商場櫥窗。「由於程序上規定以公司身份收取設計費用，我就即興地以『gardens&co.』為名申請商業登記，作為感激 Lee Gardens 造就我『創業』的機會。gardens&co. 首三年的業績算是非常理想，經朋友介紹下認識了不少商業客戶，主要是做網頁設計、品牌形象等項目。」

Milkxhake ＼ 二〇〇四年，鄧志豪辭去全職工作，重點發展 gardens&co.，並與 Javin Mo 成立 Milkxhake 設計工作室。「我當時住在西環，與 Javin Mo 的居所僅一街之隔，Milkxhake 初期未有租用辦公室，每當接到新項目，大家就相約於附近茶餐廳 Brainstorming（腦力激盪）。由於我們太了解對方的想法和對設計的追求，通常在三十分鐘內達成共識，然後各自回家工作。分工上，Javin Mo 主理品牌形象、平面設計，我則負責網頁版面及動態效果。Milkxhake 承載着 Javin Mo 對設計和傳播的理念，致力為本地的藝術、文化項目引入國際級水平的品牌形象概念。」

Milkxhake 首個作品兼成名作是「微波國際新媒體藝術節」（Microwave）十周年的視覺形象。Microwave 由本地錄像藝術機構 Videotage（錄映太奇）於一九九六年成立，每年把世界各地先鋒的科技透過新媒體藝術、動畫或短片形式帶來香港。「以往，文化界的大型活動不甚重視品牌策略，Videotage 希望趁 Microwave 十周年將活動重新定位，賦予全新形象。Milkxhake 包辦了品牌形

象、宣傳視覺、網頁設計及現場投影,新標誌由多個形態簡練的四邊形組成,扎實之餘亦不失靈活。顏色上選用了螢光橙為主調,代表光的性質和形態,並以對比鮮明的螢光綠作點綴,呼應大會主題『漫誘引力』。項目獲得極大迴響,促使雙方展開長期的合作。」Microwave 的革新形象為設計界帶來新衝擊,亦讓其他藝術、文化機構感受到品牌設計的力量。Milkxhake 的工作接踵而來,先後獲得「拾月當代」藝術節(OC)、香港設計師協會(HKDA)、亞洲藝術文獻庫(AAA)等機構垂青。

到了二〇〇八年,由於 Milkxhake 及 gardens&co. 的工作量不斷攀升,需要租用辦公室和聘請設計師,以應付發展需求。鄧志豪應接不暇,被迫作出取捨,選擇專注經營自己一手創辦的 gardens&co.,並改以項目伙伴形式參與 Microwave 項目。gardens&co. 的首名員工是 Jeffrey Tam(談俊輝),他後來自立門戶,成立 Alonglongtime 設計工作室,並於二〇一五年起繼承了 Microwave 的網頁設計工作。

**設計教育、體驗、互動** ＼　二〇〇八年,對於大部分經營者來說都是艱辛的一年,雷曼兄弟破產引發全球金融海嘯,設計和廣告業首當其衝受到牽連。鄧志豪於西環租用了辦公室,準備大展拳腳,卻面對客戶流失的問題,要為生計而煩惱。「有一日,我接到香港紅十字會(HKRC)職員的來電,表示會方即將成立附屬組織——香港青年捐血社(HKYDC),招募青年捐血大使,向年輕人推廣捐血服務。他們希望 gardens&co. 為組織設計一個標誌,要求最少提交六款設計以供選擇,設計費用為港幣三千元。當然,我為遠低於市價的預算感到驚訝,但細

→→ 03-05

以半義務性質承接的香港青年捐血社項目，算是一次成功改變客戶心態的設計教育。

03

**HK
Youth
Donor
Club**

04

05

65%

35%

The Next Stage ╱ Interviews with Young Design Talents

想之下，若客戶永遠不理解設計專業，終究會影響整個行業生態。我決定以半義務性質承接項目，由品牌定位、設計概念、顏色、字型到 Design Guideline（設計指引），循序漸進地讓客戶經歷一次完整的設計流程，明白到設計是專業和具邏輯性的工作。項目成功改變了客戶把設計視為在時裝店選購衣服，比較不同尺碼和款式的心態，我會視之為設計教育。」

二〇一〇年，gardens&co. 接到北京吉野家的邀請，為其品牌進行形象革新。「吉野家源自日本，海外分店遍佈中國內地、香港、台灣、印尼及美國等地，在各個城市均以特許經營方式運作，由不同代理商營運，單單在北京就有超過二百間分店，是非常誇張的數字。這是 gardens&co. 唯一的內地項目，我啟程往北京考察，並與代理商會面。北方人的飲食習慣以餃子和麵食為主，提起快餐連鎖店，只會想到麥當勞和肯德基。由於吉野家在北京的營業額不理想，代理商希望透過形象革新提升競爭力。可是，總公司對品牌形象有嚴謹的限制，很多東西不能隨意改動。於是，我走訪了好幾間分店，發現餐廳的裝潢非常簡陋，有如屋邨的舊式茶餐廳。我建議代理商從室內設計着手，提升食客的用餐體驗，從而增加對品牌的忠誠度。我們對店內的 Graphic Wall（牆面裝飾）進行大翻新，以『稻米』及『田野』組成抽象的視覺圖案，透過年輕化的設計風格強調吉野家主打『吃飯』，並配合清晰鮮明的標語，呈現吉野家歷史悠久、良心企業、重視食物品質等優良傳統。設計完成後，代理商以旗艦店作為試點，並於翻新前後分別向食客進行問卷調查，結果反映項目有效促進食客年輕化，品牌形象亦大幅提升。」

其後鄧志豪又經朋友介紹認識了 Nana Chan（陳穆

↑→ 06-07
鄧志豪為北京吉野家的旗艦店進行大翻新，提升品牌形象，並促進食客年輕化。

07

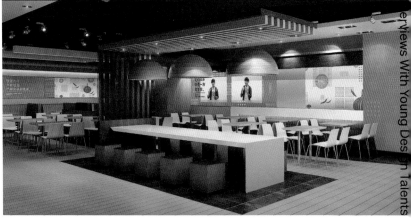

儀）。後者生於台灣，小學時期跟家人移居香港，在英國讀書後回港任職律師。她從小喜歡喝茶，一直有開設茶店的願望。二○○五年前往雲南香格里拉擔任義工的體驗，為她帶來深刻反思，覺得快樂其實可以很簡單，她開始積極閱讀並與不同界別的朋友聊天，嘗試探討生活的意義。二○一二年，她決定放棄高薪厚職，實踐開店的夢想。「我們於很早階段介入項目，包括物色舖位、品牌定位、形象設計、網站設計，到討論店內舉行活動的詳情，參與程度遠遠超出設計團隊的角色。Nana Chan 起初一直掙扎茶店該設於台灣或香港，皆因在香港咖啡才是主流，當時並未掀起喝茶的風潮。最後，茶店選址上環太平山街，命名為『茶。家』（teakha），不少文青和遊客慕名而來，也吸引了海外及本地媒體採訪。店外的小巷設置了人造草皮，讓顧客和街坊在此小憩或交流，有如一個後花園，並不定期舉行小型音樂會；店內也會開辦工作坊，邀請專人教授製作茶染、茶紙等手作工藝。二○一三年，Nana Chan 成立了手作茶葉品牌『茶莊』（Plantation），定期舉辦茶會，提供泡茶、品茶體驗，認真地推廣品茶的文化。我相信品牌要獲取成功，不能單靠吸引的標誌設計，還要軟性宣傳的配合，並透過各種互動形式保持與顧客的良好關係。」

鄧志豪修讀傳理系的背景，促使他願意透過不同工具解決問題，包括網站設計、品牌形象、產品包裝、空間裝潢、活動構思等，涉獵範疇非常廣泛。gardens&co. 從來沒有既定的設計風格，最重要是為客戶提供合適的解決方案。鄧志豪願意跟任何客戶合作，但會盡量避免在溝通過程中難以接觸決策者的個案。他重視客戶對團隊的信任，覺得朋友間撮合的客戶更容易建立互信，因此從未參與投

08

09

10

11

↑ 08-11 _____鄧志豪很早便介入「茶。家」與「茶莊」的項目，協助定立品牌形象、空間裝潢、構思活動等，參與程度遠遠超出設計團隊的角色。

標項目（Pitching）。過往打工的日子，他接觸過不同個性的客戶，慢慢形成了一套待人處事的態度，面對任何客戶也能夠應付自如。

**減廢三部曲** ＼ 到了二〇一三年，鄧志豪與 Edmond Leung（梁懷敏）、Mi Choi（蔡詩琪）成立了 Smiley Planet——致力促進可持續生活方式的小型企業，警惕大眾保護環境刻不容緩。他們不忍環境被破壞，農作物遭受冷待，提倡透過城市耕作和循環再造，實踐城市生活的永續模式。Edmond Leung 是一位城市農夫，也是一念素食（Bijas Vegetarian）創辦人之一；而 Mi Choi 曾於綠色和平（Greenpeace）負責市場推廣及籌款工作，對環境污染問題有深切的感受。「我發現不少新世代小朋友竟然不知道水果的原貌，他們對水果的理解是切成一片片，整齊擺放於盤子上的模樣。我們決定走入校園，開辦學童耕作工作坊，讓四至七歲的小朋友經歷食物從種子到發芽成長的階段，了解植物有可能因為不同情況而死亡，對生命有基礎概念。Smiley Planet 期望與不同機構合作，舉辦及設計推廣可持續生活的活動。」

翌年，Smiley Planet 到香港大學進行分享，席間認識了一位渣打銀行（Standard Chartered Bank）基金部門管理層，對方表示渣打香港即將與希慎廣場（Hysan Place）合辦一個推廣減廢的商場展覽——「放駕一天」減碳行動綠色嘉年華。他們接觸過好幾間廣告代理商，仍未得出滿意的方案，而鄧志豪和團隊的專長，加上對可持續生活的理念正好派上用場。「展覽目的是鼓勵大眾在衣、食、住、行各方面實踐減廢，弔詭的是舉辦展覽往往產生大量廢物。有見及此，我們有了共識，展場上大大

小小的物件必須符合循環再用的條件：採用竹枝搭建佈景板，於展覽結束後將過千條竹枝轉贈本地農場，用作搭建瓜棚；工作人員制服一律以回收衣物重新剪裁而成；現場不設展板，由工作人員親力親為向觀眾傳遞減廢知識；顧客以電子貨幣消費滿三百元即可獲贈小盆栽。展覽的設計概念是把農場移師到商場內，並邀請了多個單位開辦工作坊，包括以毛線製成不同圖案用於縫補毛衣，以梳打水製作汽水等。」客戶對活動成果感到非常滿意，二○一五年邀請 Smiley Planet 策劃規模更大的「Fest Zero 零捨好生活」環保‧手作‧音樂派對，他們請來設計單位 KaCaMa Design Lab、LAAB、Pokit Brand Builder 將二手物品創作成循環再造傢俬，實踐零浪費概念；召集參加者把二手物件帶來，發揮以物易物的精神；把即將被遺棄的水果製成果醬、糕點和飲品給大家品嚐。

　　二○一六年，渣打香港提出再度舉辦推廣減廢的大型活動，Smiley Planet 認為要考慮更長遠的減廢方案，不能再重複側重於公關形式的活動。留意到人們每次購買外賣飲品時，會換來紙杯、杯蓋、飲管、隔熱套、膠袋等物件，最終都會淪為垃圾被送到堆填區，並要花上數十年甚至更長時間作分解，鄧志豪邀請了幾位理大設計系學生共同創作「走杯」（Go Cup），鼓勵大眾自備杯子購買飲品。「我們主動走訪了多間食肆，逐一講解計劃內容，並遊說對方在店舖門外貼上『走杯』貼紙，以示支持。大家只要在 Instagram 上載一張自備杯子的相片，輸入指定標籤，就能夠免費換取『走杯』一個，我們更會為『走杯』的主人提供刻名服務，增加其歸屬感。同時，我們邀請了多個市集合作，為參加者提供按杯服務，讓更多人感受到減廢的好處。該項目獲得過百篇媒體報導，大家反應踴躍，首一

個月已送出五千個『走杯』。」

### 發掘另類活動的平台

茶。家、「放駕一天」及「Fest Zero 零捨好生活」的成功，印證了互動的重要。「我接觸過很多有趣的人，他們利用工餘時間經營自己的興趣或籌辦活動，十分用心和投入。但礙於時間有限，難以兼顧繁複的籌備工作，減低了舉辦活動的意欲。我希望建立一個平台讓大家『Put yourself in something you love』，毋須為行政程序而煩惱，只需專注於自己想做的事情，將興趣和才華與人分享。」PUTYOURSELF.in 是一個網上售票平台，協助主辦單位發售電子門票、處理票務、簡化入場流程等，也願意跟其他單位合作策劃活動。平台只作象徵式收費，假設主辦單位把活動票價定為一百元，扣除服務費、銀行及支付網站收取的費用，主辦單位可收取九十四元，餘下六元的服務費及觀眾額外支付的手續費，就是 PUTYOURSELF.in 的收入來源。他們亦會透過電郵推廣（EDM）、Facebook 和 Instagram 等社交媒體協助宣傳。入場的時候，觀眾只要在手機螢幕展示 QR Code（二維碼電子門票）便可，方便快捷。

「我們接受任何形式的活動，主辦單位毋須具備名氣或經驗，唯一條件是活動不會傷害環境，宣傳上具有一定美學水平。最初，朋友們推薦了一些另類活動，例如：一群穿整齊西式古着的男女於大街上踏單車的『香港復古騎行』；一位貌似演員林雪的坪輋村民於家中後園炮製私房菜，取名為『坪輋林雪農家菜』。我從來不知道香港有那麼多新奇趣怪的事情，感覺一切都是美妙的。」

鄧志豪認為不斷鼓勵他人尋找夢想，自己卻不敢步出舒適圈，欠缺說服力。「二〇一六年，我決定放下從事多

年的設計工作,向新目標出發。我把辦公室重新改裝成舒適、寬敞的活動空間,變賣了所有家具,在靠牆位置安裝多用途木架,因應不同需要變身成座椅或儲物櫃;增設開放式廚房,可以舉辦手沖咖啡工作坊或烹飪活動,這是一次徹底轉型。」本身在 gardens&co. 任職 Graphic Designer 的 Jennifer Chiu(趙之華)及擔任 Programmer 的 Alan Lo(盧志遠)亦選擇跟隨鄧志豪的步伐,留在 PUTYOURSELF.in 發揮自己多方面的潛能。

### 自主的活動售票系統

撲飛(POPTICKET)是專為大型活動而設的網上售票平台,涵蓋演唱會、舞台劇、博覽會等,為主辦單位定製靈活、彈性、自主的售票系統,致力為大眾提供暢快的購票體驗。「有報導指,本港熱衷參與藝術、文化活動的觀眾不多於五萬人,我們考慮到業務發展的持續性,下一步必須拓展面向大眾市場的售票平台。撲飛的命名和品牌形象刻意迎合大眾口味,並承載着 PUTYOURSELF.in 的精神,而擁有更強大功能。」

他們累積了四年處理票務的經驗,接觸過的多個主辦單位均反映 URBTIX(城市售票網)、HK Ticketing(快達票)、Cityline(購票通)等為人熟悉的售票平台未能滿足實際需要:一、審批過程漫長,主辦單位需於節目開售前一個月遞交完整的宣傳和票務資料,變相縮短了籌備時間;二、傳統售票系統未能提供特定的優惠套票選項,例如買三送一或不同票價組合套票;三、主辦單位未能即時查閱售票情況、入場人數等數據。同樣,這些平台對於觀眾來說亦有不足之處:一、以康樂及文化事務署屬下的 URBTIX 為例,二〇〇六年起外判予 Cityline 營運,儘管在二〇一四年更新了系統,卻只能容納二千名用戶同時登

入。因此,每當有具號召力的演唱會門票開售,系統就會『死 Server』(伺服器錯誤);二、完成網上購票後,觀眾需要在辦公時間內前往指定售票處取票,或支付額外費用安排郵寄;三、繁複的購票程序減低了觀眾的購票意欲。「撲飛的出現正正是要解決上述問題,我們的審批過程只需三個工作天;主辦單位能夠自定優惠套票組合,隨時隨地透過 Admin System(後台)檢視售票情況;使用雲端技術,每五分鐘能夠容納三十六萬用戶流量,並因應個別情況增加流量;以 QR Code 取代實體門票,省卻觀眾提取門票所花的時間和支出。另外,政府容許主辦機構在香港體育館及伊利沙伯體育館舉行的節目中,保留最多百分之七十的座位作內部銷售,間接助長『黃牛飛』現象。我們能夠提供門票實名制,並限制每個登入戶口及每張信用卡的購票數量,致力打擊『黃牛飛』。」

鄧志豪表示團隊每日需要處理大量工作。「技術上,我們需要不斷調整和更新系統,研究各種合適的新功能。營銷層面上,我們要主動『Cold Call』(電話促銷)尋找更多目標客戶和合作伙伴。偶然遇上沒有信用卡的觀眾,要用櫃員機入數,我們也會提供協助。」目前,撲飛啟用超過一年,已為香港及澳門超過二百個活動提供售票服務,目標是成為本地主要售票平台之一。鄧志豪指有不成文規定,在政府表演場地舉行的節目最少要預留某個百分比的門票予 URBTIX 發售,這是撲飛長遠希望打破的灰色地帶。另外,他知道部分觀眾對歐美、日本等地的演唱會門票有需求,目前只能透過迂迴的方式購票,撲飛會嘗試以合作伙伴身份,作為海外大型活動的香港官方售票平台。

**離開是為了回來**　　　　　　科網發展促使資訊迅

速更迭，催生了不少新事物，也為設計行業帶來轉變。鄧志豪覺得這個年代缺乏具影響力的大師級設計師，卻衍生了不少水平相若的新生代設計師，各自精於不同的專業範疇。「回想當年 Mac（蘋果電腦）的售價是港幣五萬元，要從事 Freelance 工作並不容易。近年，不少年輕設計師自立門戶或合組設計工作室，他們同樣有能力應付大型設計項目。我觀察到平面設計師開始在設計上試驗各種動態效果，突破傳統的靜態思維；網頁設計師的 Graphic Sense（視覺審美）亦有所提升。在眾多設計項目中，跨媒介的可能愈來愈大，反映設計的重點是如何透過 Design Thinking（設計思維）解決問題，不要被學術背景、設計範疇、技術因素等限制了自己的可能。另一方面，西九文化區逐步成形，加上 PMQ（元創方）、JCCAC（賽馬會創意藝術中心）、大館（Tai Kwun）、The Mills（南豐紗廠）等創意地標落成，在藝術、文化項目方面製造了大量的設計需求。」

「自從投入 PUTYOURSELF.in 及撲飛的售票業務，我對品牌有更深入的理解，形象和平面設計只是最表面的一層，如何尋找合適對象，如何保持良好溝通，如何解決技術問題等各項細節的總和，形成了大家對一個品牌的整體印象。因此，我建議年輕設計師嘗試擴闊自己的眼界，認識更多設計行業以外的人，從別人的經驗中吸收不同知識，保持學習的心態。甚至偶爾離開一下設計行業，了解一些大機構的生態和實際面對的問題，再回到設計師的崗位，這樣能夠更理解如何以設計幫助客戶。」

PUTYOURSELF.in

343

4.3

# JONATHAN MAK

麥朗

Personal Information |

●一九九一年生於香港，畢業於香港理工大學設計學院視覺傳意系。●二○一二年為「可口可樂中國」設計的宣傳海報奪得康城雄獅戶外廣告金獅獎。●二○一三年入職 pili & pillow，負責網頁設計、動畫、系統前端開發等工作，參與項目多次獲獎。●二○一九年加入 NEX Team，參與開發籃球運動科學應用程式 HomeCourt。●在學期間憑悼念蘋果公司聯合創辦人喬布斯的標誌設計於全球引起迴響。

二〇一一年十月，被公認為當代最具影響力人物之一的喬布斯（Steve Jobs）逝世，一個嵌入其側臉剪影的蘋果標誌於網上瘋傳，隨即被世界各地媒體轉載報導，設計師竟然是一位年僅十九歲的香港大學生——麥朗。相信香港人對這宗新聞仍然記憶猶新，坊間對標誌設計褒貶不一，並引起對原創的討論。麥朗的故事引證了藝術家安迪華荷（Andy Warhol）於一九六八年指「在未來，每人都能夠成名十五分鐘」的預言，一夜間成為全城焦點。對他來說，這既是無形壓力，也是成長催化劑，最大考驗是採取什麼心態迎接未來。

**從網誌開始** ＼　麥朗成長於學術氣氛濃厚的家庭，父母均從事教育工作，媽媽是小學老師，爸爸後來任職公務員，負責文書翻譯工作。麥朗小時候已培養了閱讀的習慣，不抗拒接觸英文書籍。早於《哈利波特》（*Harry Potter*）風靡全球之前，這部奇幻文學小說已成為他的睡前讀物，父母的悉心栽培潛移默化為他建立起寫作的興趣。小學階段，每當他學習新的英文詞彙，總會在旁繪畫一個小插圖；更自行製作班報派發給同學。「我的童年未被主流日本動漫薰陶，反而更喜歡明珠台播放的美國卡通片《傑克武士》（*Samurai Jack*），人物角色的特點是沒有輪廓，採用簡約的幾何藝術風格，以及類似浮世繪的繪畫方式。回想起來，自己的設計風格或多或少受這部卡通片所影響。」

麥朗讀書成績優異，中學升讀了一間傳統名校。「初中的時候，公民教育科老師問我們知不知道什麼是 Blog（網誌），當時社交平台仍未普及，她鼓勵我們嘗試開設網誌，記錄生活上大大小小的事情。好奇之下，我搜尋

不同的網誌平台並註冊成為會員,包括 Blogspot.com、Xanga 等,慢慢養成了寫網誌的習慣。同時,我會費盡心思裝飾網誌頁面,在網上尋找各種 Coding(編碼),透過 Copy & Paste(複製及貼上)功能拼湊心儀效果,算是我對 Coding 及 HTML(標記語言)的首次體驗。除了記錄日常生活,網誌也讓我連結到世界各地的設計網站,我經常瀏覽歐美的簡約設計海報,意圖模仿那種風格裝飾網誌,培養了對平面設計的興趣。」

**整裝待發** ＼ 麥朗指傳統中學最重視語文和音樂等學科,投放於視覺藝術方面的資源不多。有一天,校方邀請了一位香港理工大學設計學院教授在早會上推廣課程,那一刻讓麥朗感覺自己與設計的距離拉近了,他開始考慮將來報讀設計課程並為此作準備。「我知道自己不善於勞作,從未參與美術學會活動,自己對寫作有更大信心,便加入了英文學會負責統籌宣傳事務。對於相關的宣傳海報和刊物,我都『獨攬大權』,親自設計,嘗試將自己喜歡的簡約風格實踐出來。再者,我意識到計劃報考理大設計學院的學生,大部分於中學時期修讀美術,累積了一定數量的作品。因此,除了學會宣傳品外,我也自發地設計一些項目,作為面試的 Portfolio(設計作品集)。」

除了積極實踐,他還努力吸收更多設計知識。「我從初中開始追看較冷門的外國設計網站,也時常流連 Page One、書得起等書店,對設計有着飢渴式的追求,這個習慣令我彷彿比其他同學多了好幾年的設計教育。」另外,他也參觀了二〇〇九年的理大設計年展,「『Response! 回應』是我首次參觀理大設計學生的作品,也是被公認為近年最出色的設計畢業展之一,為我帶來很大衝擊和憧

01

## Inter-school
## Friendly
## Debate
## Competition

**Date:** 16/3
**Time:** 4:30 pm
**Venue:** St. Stephen's Girls' College

**Participating schools:**
Queen's College
St. Paul's Co-educational College
St. Stephen's Girls' College
Wah Yan College Hong Kong

02

↙ 01 ＿＿＿ 麥朗小時候已培養起閱讀的興趣　↑ 02 ＿＿＿ 麥朗中學時期為校內英文學會設計的宣傳海報

憬，希望自己將來的作品也達如此高水平。」

為了在大學聯招（JUPAS）得到面試機會，麥朗將理大設計系排於首位，香港大學英文系排第二位。儘管如此，他堅信設計師的表達和吸收技巧同樣重要，吸收技巧取決於其語文和閱讀能力，除了依照字面意思進行解讀，更要有效連結內容與世界、生活的關係。因此，擴闊自己的文化認知和培育個人修養很重要，這才是修讀設計的樂趣所在。

**一夜成名** ＼ 二〇一〇年，麥朗於理大設計學院展開新的學習階段，課程導師是譚智恒（Keith Tam）及廖潔連（Esther Liu）。麥朗指他們的性格對比強烈，譚智恒屬於理性派，會耐心地與學生們討論；廖潔連則屬於感性派，說話直率而不留情面。這樣「一凹一凸」的教學組合，令他學會從更多角度理解設計。至於同輩，給他最大的感受是見識到於插畫、攝影範疇極具天份的同學，覺得自己高攀不起。

然而麥朗在學期間的經歷，對不少同學來說才是夢寐以求的，一個悼念喬布斯的標誌令他登上世界各地的報章頭版。「Steve Jobs 在二〇一一年八月二十四日辭去 Apple（蘋果公司）行政總裁一職，我想表達他在 Apple 留下的空缺成為了無法填補的畫面，於是花了一晚完成這個標誌，並把標誌上載到 Tumblr，當時並未帶來什麼迴響。到了十月五日，網上傳出 Steve Jobs 離世的消息，為了悼念他，我在 Tumblr 將標誌 Reblog（重新轉載），圖片隨即被瘋傳。眼看着轉載數字於幾分鐘內大幅飆升，感覺非常震撼！有同學建議我立即把標誌印製成貼紙，一起到國際金融中心商場（ifc mall）的 Apple Store（全港

↑ 03 ＿＿＿悼念喬布斯的蘋果標誌設計令麥朗一夜之間成名

首間）門外張貼以示紀念。回到課室，院校公關通知我稍後安排了媒體訪問，怎料到達現場，規模有如記者會，多間媒體在場準備，我在校方高層陪同下接受訪問。」三日後，麥朗出現在《蘋果日報》、《南華早報》(SCMP) 等報章頭版，亦接受了路透社 (Reuters) 等海外媒體專訪，風頭一時無兩。他陸續收到不同機構高層邀約見面，甚至有廣告公司提出即時聘用，但他選擇了專注學業。另一方面，他得到世界各地受惠於蘋果產品的用家以電郵向他致謝，令他非常感動。

不過，事件引發了一段小插曲──事緣有網民指麥朗的標誌涉嫌抄襲一位英國設計師，翻查時序，後者的確於五月發表過設計意念近乎一樣的二次創作。面對傳媒和網民的質詢，麥朗在個人網誌澄清自己在創作過程絕無抄襲。對於當時只有十九歲的他而言，短短一星期就經歷了天堂與地獄。

**廣告界最高殊榮** ＼ 麥朗於網上受到不少批評和質疑，但同時一直有廣告界人士接觸他。二〇一一年，時任 Ogilvy China（奧美中國）首席創意長樊克明 (Graham Fink) 在英國報章上得悉麥朗的設計引起全球關注，遂吩咐助手「起底」，透過電郵邀請對方會面。對於這種「商務午餐」，麥朗習以為常。但想不到相隔一段時間後，再收到樊克明的電郵，指 Ogilvy China 接洽了上海可口可樂 (Coca-Cola) 的宣傳項目，以品牌口號「Open Happiness」（快樂暢開）為主題，希望邀請他參與創作構思。機會難逢，麥朗絞盡腦汁，構思了好幾個設計意念，當中以正負空間概念，將品牌標誌性的波浪形飄帶演繹為兩隻手傳遞着一瓶可樂的設計，被客戶選為最終定案。

二〇一二年，麥朗成功申請獎學金，到德國科隆作交換生。「我在科隆收到 Graham Fink 來電，他告訴我可樂項目很大機會於幾日後舉行的康城雄獅國際廣告節（Cannes Lions International Festival of Creativity）獲獎，建議我盡快訂機票前往康城。事情發生得很突然，我第二日抵達康城機場，Ogilvy 派了專人接機，安排我入住裝潢相當奢華的度假屋。結果，可樂項目順利獲得戶外廣告組別最高榮譽的金獅獎，我忽然成為歷史上最年輕的金獅獎得獎人。在頒獎禮現場，我有幸與無數的廣告界傳奇級人物握手，大家前來向我恭賀，那幾日的經歷是超現實的，像發了一場夢。」麥朗推測作品能夠獲獎的原因不單是設計本身，更包括 Ogilvy 成功塑造整個勵志故事的公關策略——廣告界前輩提攜了一名亞洲年輕人，這名年輕人不久前憑着悼念喬布斯的標誌引起全球關注，如今更獲得廣告界大獎。

事後不少前輩向他作出善意提點，擔心他過早獲取最高殊榮，對日後發展造成一定壓力。「儘管廣告界這條路彷彿為我鋪好了，甚至可以休學加入國際知名的廣告公司，但我知道自己的興趣並非朝着廣告界發展。那幾年間，我一直應對不同的人，包括各地媒體及廣告公司，我一律不會隨意答應或斷言拒絕，始終未來存在各種不確定。」

### 什麼是原創？

到了大學三年級，蘋果標誌事件漸漸告一段落，麥朗開始構思畢業作品。起初，他希望探討創意和思考的過程，經過一輪兜兜轉轉，題目落實為「原創」。「根據當時的精神狀態，無論我選擇任何題目，結果都離不開對『原創』的反思，相信受到作品被指抄襲的影響，加上資料搜集過程中，腦海聯想到的概念

麥朗將可口可樂品牌標誌性的飄帶演繹為兩隻手傳遞着一瓶可樂的設計

Coke Hands
Advertising Agency: Ogilvy & Mather Shanghai, China
Chief Creative Officer: Graham Fink
Executive Creative Director: Francis Wee

Art Director: Jonathan Mak Long
Illustrator: Jonathan Mak Long, Eno Jin
Planning: Mark Sinnock
Account Director: Martin Murphy

都與網上找到的設計圖有相近之處。一方面，有人認為『太陽底下無新事』；另一方面，世界上又一直有新的東西出現。當時看到一本名為 The Anxiety of Influence 的書籍，正正關於追求原創而面對的痛苦和掙扎，令我有極大共鳴，促使我將自己不斷『鑽牛角尖』的內心掙扎演變成畢業作品。」

麥朗有感一般畢業作品皆抱着崇高理想，例如抑制全球氣候暖化、解決環保問題等，實際上卻是一廂情願。他的出發點在於梳理內心糾結，作品分為三個部分：一、以文字記錄世界上多位設計師講述「原創」的名言，麥朗發現不少名言的意思接近，此部分是作為探討「原創」名言的原創性；二、麥朗反思自己的設計喜歡賣弄小聰明，包括蘋果標誌和可樂形象等話題之作，這種創作方式有如將不同零件組裝，成為功能與美感兼備的產品。由此，他想起家居用品品牌 IKEA（宜家家居），其品牌名字與 IDEA（意念）相似，他亦發現有大量網民把「IKEA」標誌二次創作成「IDEA」，於是收集相關設計，加上個人版本，作為第二部分；三、由實體書和 iPad 組成的互動裝置，表達跨媒介訊息傳播。參觀者一邊翻揭印刷頁面，一邊輕觸電子螢幕，兩者之間會出現有趣的互動元素。儘管有參觀者質疑作品像藝術品，稱不上設計，但麥朗相信自己坦誠地呈現了其反思「原創」的心路歷程，作品更獲校方評選為 Best of Show（優秀作品選）。

由於作品的表達方式獨特，麥朗在畢業展期間盡量留在現場提供導賞。當他投入地向參觀者講解概念的時候，朱力行（Henry Chu）默默在旁細聽。設計師蔡楚堅（Sandy Choi）早前曾帶領理大同學參觀多間獨立設計工作室，包括朱力行開設的 pill & pillow，他們別樹一格的

I made this.

**Dreamel, Eleni**
http://dreamel.blogspot.hk/2012/04/i-have-idea.html.

**Scott, Brittany**
http://www.coroflot.com/bjscott.

**Boxall, Laura**
http://brighteyedears.wordpress.com/2013/02/27/
new-uni-new-ideas/.

**Verena, Antje**
https://www.flickr.com/photos/

**Chlykowski, Peter**
http://rockpapercynic.com/index.php?date=2011-10-03

**Young Wook, Kim**
http://youngwookkim.com/works/works.html

互動網頁及界面設計深深吸引了麥朗，這次一面之緣促成了雙方後來的合作。

**令人過目不忘的設計** ＼ 二〇一三年九月，麥朗加入 pill & pillow 擔任設計師。入職時團隊只有六位成員。「公司並非以傳統 Agency 架構運作，除了 Henry Chu 是 Creative Director，職位上只分為 Designer 和 Developer，Designer 身兼項目統籌和客戶服務的工作，我足足用了一年來熟習這裏的工作模式。」身兼不同工種，讓他有更多收穫。「最大啟發是避免紙上談兵，製作 Demo（樣板）說服老闆和客戶更勝千言萬語；敢於運用或合併現有素材試驗各種效果；凡事目標為本，毋須執着於對 Coding（編碼）的完美追求；不要被技術和軟件等因素限制創意。」鼓勵嘗試、勇於實踐、追求突破，也與老闆朱力行的背景有關。「Henry Chu 並非設計師出身，特別喜歡跟不同範疇的人合作，碰撞出意想不到的化學作用。他不喜歡跟隨客戶提出的構思進行設計，不時會提出反建議，甚至神經刀地於 Deadline（死線）前夕推翻原有定案，我認為這種精益求精的信念值得學習。」

「回想 pill & pillow 成立初期製作過不少實驗作品，為網絡媒介帶來突破。後來團隊的追求愈趨成熟，重視理據和分析，善於理性和流暢地編排整個網站的故事，更有效令客戶理解和信任。pill & pillow 沒有固定視覺語言，唯獨相信要『Design to be remembered』（設計要令人過目不忘）。觀眾的專注力不高，影像呈現必須精準，才會令人留下印象。」二〇一七年重新發佈的 pill & pillow 官方網站就說明了這一點：最簡單直接的開場白莫過於『Hi we are pill & pillow』，首頁隨即展示重點項目的小圖標和

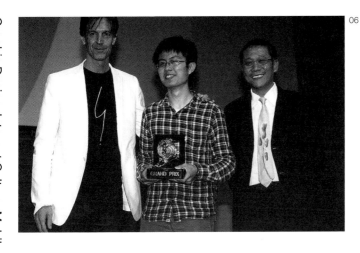

06

07

08

← 06 ＿＿ 年紀輕輕已於康城雄獅國際廣告節獲獎，一道通往廣告界的路彷彿為麥朗鋪展開來。 ←↓ 07-08 ＿＿ 麥朗在

朱力行（右四）身上學習到勇於突破、精益求精的理念。

名字，沒有任何多餘資訊，符合 pill & pillow 開門見山的鮮明個性。為透過網頁展示公司理念，同時顧及觀眾心理，麥朗和同事在設計上花了不少心思。「同事們為每個項目剪輯了精華片段和局部截圖，迎合追求節奏快、信息精簡的觀眾。簡約的版面上，我們加入了刪除線效果，當觀眾點擊觀看某個項目後，項目名字會被『劃掉』，這就是令人過目不忘的小玩意，能夠引起觀眾的好奇心。當然，我們決定了以折衷方式呈現公司的態度後，資訊上必須作出取捨，不要落入『兩頭唔到岸』的境地。」

### Minisite 的可能

麥朗於 pill & pillow 任職超過四年，曾主理 ifc mall 多個活動網站的設計。「入職初期參與了規模較大的 ifc mall 主網站翻新，項目涉及多個創作單位，初步跟客戶建立起默契。商場定期舉辦主題展覽和表演活動，主要透過 Minisite（活動網站）和社交媒體作推廣。」

6PMusic（現場音樂之約）是 ifc mall 於二〇一七年策劃的音樂表演系列，先後邀請本地音樂人以傳統西方弦樂演繹當代流行曲，爵士樂隊 The Gramophonic Vogue 演繹二十年代爵士樂，ToyVide Orchestra 運用玩具及創意物件演奏，各地音樂人帶來洋溢南美風情的 Bossa Nova。「雖然大家都強調設計是 Storytelling（說故事），以免客戶覺得設計純屬裝飾功能，但如果作品有助提升活動吸引力，那不就解決了客戶所需？ pill & pillow 便嘗試為活動賦予音樂節的格調。顧名思義 6PMusic 代表在 6PM（下班後）放鬆地欣賞音樂表演，網站開首展示 3PM、4PM、5PM 作為『過場』，表達觀眾期待下班的心情。同時，我們認為每位音樂人也值得作詳細介紹，於是

09

↑←→ 09-11

網站開首展示 3PM、4PM、5PM 作為『過場』，表達觀眾期待下班的心情。

Ifc 6PMusic
Website Design and Development: pill & pillow
Video: WATTO

10

11

12

13

ifc Meet the T. Rex
Website Design and Development: pill & pillow

14

↑↓ 12-14　　　Meet the T. Rex 奪得兩個大獎，為麥朗過去設計的商場活動網站爭一口氣。

透過網絡和社交媒體搜尋相關照片和音樂作品，並加入 Song List（歌曲清單）和地圖等元素，整輯成較豐富的內容，讓觀眾對音樂人有更多了解。進入網站後，資料會自動向下捲動，觀眾『翹埋雙手』亦能瀏覽，有如觀賞電影。另外，我們以剪輯的表演片段作為背景圖，文字與影像重疊，呈現出有趣感覺。由於網站體驗難以透過文字和圖片解釋，我製作了 Prototype（網頁樣板）讓客戶理解設計概念和效果，有助說服對方。」

另一個例子是 Meet the T.Rex（探索暴龍世界）慈善展覽，展出全球首度曝光的暴龍骨化石。「客戶期望大眾瀏覽網站後，對活動有如同博物館展覽一般的預期。起初，我連恐龍骨外形和結構也不清楚，先在網上搜尋美觀的恐龍骨圖片進行拼貼，營造具層次感的視覺效果。為了增加趣味，我建議網站加入『恐龍冷知識』，並分別展示和介紹每種恐龍骨部件及互動展區，為網站注入考古元素。」後來 Meet the T.Rex 於二〇一九年舉行的香港設計師協會環球設計大獎頒獎禮上，順利奪得金獎及香港最佳獎項。

「坊間的商場活動網站向來用完即棄，不受重視。但作為網頁設計師要盡力做好本份，不要因活動規模較小而忽視其重要性。我在 pill & pillow 參與得最多，難度最高的項目就是 ifc mall 活動網站。Meet the T. Rex 奪得兩個大獎，彷彿為我過去參與的 Minisites 爭一口氣，正如 Henry Chu 所言：商業作品獲得肯定分外難得，相當具滿足感。」麥朗強調，做活動網站設計時，要懂得在有限的素材上進行整理和補充，如果設計師有感素材不足以製作出滿意的作品，先不要「硬食」或認命，抱着打工仔心態敷衍了事，而應該嘗試作出勇敢決定去改變大局。他不忘

Henry Chu 的教誨：意念就如食材，手段則是調味料，網站的成敗得失取決於意念，不要反過來被設計手段操縱。

### 互聯網的獨特節奏 ＼

二〇一八年，陳幼堅（Alan Chan）與黃炳培（又一山人，Stanley Wong）聯手策劃「好香港好香港」（Very Hong Kong Very Hong Kong）創意展，旨在回顧並重新發掘及引發思考，展現及反映香港獨特文化、影響生活思維和觀點的設計。兩人於十一個創意界別中挑選了超過一百五十個經典及原創作品，pill & pillow 負責展覽網站設計。「萬事起頭難，花費最多時間和精神的定必是釐定網站的設計意念。同事們拋出各種天馬行空的想法，包括坐着虛擬交通工具穿越時光隧道。我從展示形式的方向構思，以網上工具製作了兩個 Prototype：第一個，版面一分為二，左右兩組 Keywords（關鍵字）和圖像作為主視覺，配合每隔幾秒轉動一次的明快節奏；第二個，版面上展示所有展品，當 Cursor（滑鼠游標）接觸到某張圖片時，出現策展人講解作品的短片。這兩個 Prototype 的意念結合，經歷多次演變成為最終版本。策展人同意 Henry Chu 提出的左右劃分版面構思，呼應 Alan Chan 於一九八三年以羅文（Roman Tam）和甄妮（Jenny Tseng）各半邊臉設計的《射鵰英雄傳》經典唱片封套。Henry Chu 和我雀躍地討論當中的 Keywords，配合作品圖片呈現有趣的對比，例如：Ding（叮，電車的稱呼）和 Dood（嘟，拍卡的聲音）、East（東方）和 West（西方）、In（時髦）和 Out（落伍）、Black and White（黑白）和 Red White Blue（紅白藍）等。」

網站的功能是吸引大眾參觀活動而非作為網上展覽，為了避免「妹仔大過主人婆」，團隊邀請策展人挑選四十

Graphic Design. Internet Culture. Mobile Application ╱ Jonathan Mak

15

Very Hong Kong Very Hong Kong
Creative Direction: pill & pillow
Curator: Alan Chan, Anothermountainman
Website Design and Development: pill & pillow
Interview Production and Directing: pill & pillow
Visual Identity and Exhibition Design: Young and Innocent
Research Support and Copywriting: Amy Chow

OUT

件經典作品，以一、兩句精闢獨到或臨時「爆肚」的說話作開場白，引起觀眾對展覽的好奇。「對我來說，最重要是拿捏準確的節奏。互聯網能夠呈現獨一無二的節奏感，由文字、圖像、影片、聲效和互動元素結合而成，這種體驗是其他媒介難以取代的。我們選取了交通燈提示聲作『間場』聲效，隨機播放展品介紹，觀眾亦可以自選 Keyword 收看，瀏覽的方式介乎於控制和不能控制之間，配合細節上的安排，形成微妙的節奏感。」結果，「好香港好香港」網站為 pill & pillow 首度贏得被喻為「互聯網奧斯卡」的威比獎（The Webby Awards），也獲頒 GDC（平面設計在中國）設計獎最佳大獎、香港設計師協會環球設計大獎評審之選等多個獎項。

**HomeCourt** 　　在 pill & pillow 工作超過四年，麥朗覺得是時候尋找新挑戰。「早於二〇一一年，在蘋果總部任職軟件工程師的港人 David Lee（李景輝）就以私人身份跟我聯繫。他曾帶領團隊開發充滿前瞻性的網上文書處理工具 EditGrid，比大家常用的 Google Docs 更早面世，後來被蘋果收購，作為一間 Startup（初創公司）算是了不起的成就。轉眼多年過去，David Lee 再跟我聯繫，他於二〇一七年離開蘋果，與兩位同事創立了新的 Startup『NEX Team』，着手研發一個籃球運動科學應用程式（App）HomeCourt，他邀請我以 Freelance 形式設計標誌。簡單來說，這個 App 是透過人工智能（AI）技術，以 iPhone 鏡頭記錄用家投籃的軌跡、跳躍高度、起手位置等，並即時轉化為數據及分佈圖，有助用家提升投籃技巧。同時，它會自動剪輯每次投球的影片，用家能夠透過慢鏡重播檢視自己投籃的姿勢，或分享給朋友，增加

訓練的趣味和喜悅。我並非籃球愛好者，卻感受到開發這個 App 會是充滿挑戰的事情。完成 HomeCourt 標誌後，我決定加入 NEX Team。」

加入新團隊後，他要適應新的工作節奏。「老闆和同事們分別於美國和香港兩地工作，面對時差問題，有時候需要早上八點進行視像會議，但工作時間比較彈性。除了軟件工程師和設計師外，團隊亦有前職業籃球員坐鎮，反映我們不但對科技有追求，更冀望 HomeCourt 能夠吸引用家於日常生活中使用，而非貪新鮮地試玩幾次而已。因此，團隊需要兼顧品牌形象和產品開發，以自家方式進行各種測試及驗證，共同尋找解決問題的方法。我認為新工作跟以往最大的分別在於項目並非單次，需要長時間專注地開發，沒有完結的一日。合作過程中，我學習到更多的溝通技巧。」

二〇一八年九月，HomeCourt 被挑選於 iPhone XS 發佈會上亮相，David Lee 與前 NBA 球星拿殊（Steve Nash）上台介紹，Video Demo（示範影片）中展示了麥朗設計的界面。翌年，他們於每年一度的蘋果全球開發者大會（Apple Worldwide Developers Conference）上獲頒蘋果設計大獎（Apple Design Awards），並獲《時代》（*Time*）雜誌評選為 Best Inventions 2019 之一，反映這個 App 在設計、技術、創新層面上備受國際肯定。

### 人工智能與實體訓練的配合

他又表示，「HomeCourt 能夠感應速度、反應力和位置，假設由 A 點跑到 B 點，用家需要看到 iPhone 螢幕，不能夠超出鏡頭範圍。我在設計版面的過程中，需要不時走到遠距離測試，確保畫面上的資訊於近距離內以至幾米範圍外均一目

18

19

20

←↑ 17-19 _____ HomeCourt 的設計難度比其他 App 更大，不能單靠看電腦螢幕，還需要「落場試」。

↓ 20 _____ HomeCourt 獲挑選於 iPhone XS 發佈會上亮相，其後更獲得蘋果設計大獎肯定。

了然，這是頗大的挑戰。除了視覺上的考慮，畫面亦講求與用家在肢體動作上的互動。正如 NBA 球星史提芬居里（Stephen Curry）習慣以左手拋網球，右手拍籃球的方式鍛鍊身體協調能力，啟發了我們創作一個訓練模式：用家在拍籃球的同時觸碰螢幕上不斷換位的虛擬綠點。該訓練模式普遍獲得好評，被一些小朋友視為遊戲，能夠鼓勵小朋友多做運動也是一件好事。可是，過份依賴科技卻會帶來反效果，我們嘗試過製作高難度的訓練模式，科技層面上的突破無容置疑，但經過實地測試才明白到用家只需要一位虛擬教練，以聲音從旁指導就足夠了，毋須把設計複雜化。」

　　麥朗指開發 App 的人都明白新功能試得愈早愈好，盡早發現並修正漏洞。他漸漸感受到 HomeCourt 的設計難度比其他 App 更大，不能單靠看電腦螢幕，還需要「落場試」。每當 NEX Team 設計了新的訓練模式，均會邀請籃球教練與學員試用，往往會發現一些意料之外的問題，例如：當一班學員於室內籃球場拍球，聲浪足以掩蓋 App 發出的聲音提示；如果在質感柔軟的地墊上操作，iPhone 的感應會受地面震動影響準確程度，這些問題在辦公室進行測試的時候並不會知道。

　　一般來說，業績能夠反映品牌設計（Branding Design）的成效，那 App 的成敗能否透過數據解讀？「App 有別於一般品牌設計和導視系統設計（Wayfinding System Design），後者可從學術和功能層面作研判。以 HomeCourt 為例，我們遇過某些訓練模式獲得好評，但數據卻不理想，老闆告訴大家不要自亂陣腳。由於 App 本身有一定的技術限制，包括 AI 只會將紅色、橙色或啡色球體視為籃球，若使用其他顏色的籃球並不奏效；部分

用家可能於光線不足、場地不適合等條件下操作，以致未能展開正確體驗。當我們於數據上撇除上述的個案後，得出的數字更具參考價值。」至於設計上，麥朗偏好幾何簡約風格，但他認為要在設計師追求的風格和籃球迷喜歡的風格上取得平衡。

**最欣賞的平面設計師** ＼ 麥朗的創作傾向簡約，對這類風格的偏好也跟他一直以來接觸的資訊有關。「世界上有很多出色的設計大師，對我造成最大影響的卻是年輕的英國平面設計師及插畫師 Olly Moss。他的作品概念性很強，將我從小喜愛的簡約風格發揮得淋漓盡致。」Olly Moss 生於一九八七年，是一名電影愛好者，自發將多齣經典電影的海報重新設計，包括《鐵甲威龍》（RoboCop）、《龍貓》（My Neighbor Totoro）、《星球大戰》（Star Wars）等，在網上大受好評。二〇一三年獲邀為第八十五屆奧斯卡金像獎（The Academy Awards, The Oscars）設計海報，他把過往八十四屆最佳電影的主要角色創作成獎盃上的小金人形象。二〇一五和二〇一九年先後為《哈利波特》電子書及二十周年紀念版設計新封面。「我非常羨慕 Olly Moss 的設計歷程，他在二〇一三年與友人創辦了電子遊戲工作室 Campo Santo，擔任電子遊戲 Firewatch 的美術指導，其設計風格深受六十年代的美國國家公園海報影響。我曾試玩 Firewatch，整個遊戲畫面彷彿進入了 Olly Moss 的美學世界，令我相當感動。」

**透過設計換取快樂** ＼ 每個人也有不同的減壓方法，麥朗的方法是透過設計解決深埋已久的心結。「話說在二〇〇六年，中三的時候，我開始對標誌設計感

興趣，留意到當屆學生會名為『Novel Route』（新路向），內心想到把『n』和『r』結合，兩者交疊的形狀有如一條路的分叉，就是新路向的意思。由於我當時在校內不算活躍，不敢向師兄師姐們提出這個意念，加上未懂得繪圖技巧，最後不了了之。十年過後，我仍然耿耿於懷，深信這個設計做出來會是不錯的。」二〇一七年八月，十號颱風襲港，麥朗鬱悶地待在家裏，決定要把這件事情認真做一次。「我用了兩日時間完成，基本概念總算達到了，但設計略嫌太工整，感覺過於像一間公司的商標，不夠 Novel（新穎）。再者，我給了自己一個辯護，任何組織在名字上刻意強調創新，已經是尷尬的先天缺陷，無論配上怎樣的標誌設計也一樣。儘管如此，完成『Novel Route』標誌後，整個人頓時放鬆了。我覺得自己從來不會因為忙碌而感到失落，卻會因想不到滿意的意念而終日鬱鬱不歡。」

### 互聯網改變生活

麥朗的成長和成名過程與互聯網密不可分。「儘管小時候熱衷寫作，但從來沒有寫日記的習慣，我希望自己寫的東西被人看見，網上發表就最適合不過。除了視覺範疇外，我經常收聽 Podcast，它是我吸收知識的主要平台。中學時期，我會自己錄製節目上載到 Podcast 分享。不同階段常用的發表平台包括 Blogspot.com、Xanga、Deviant Art、Virb、Tumblr、Facebook 等。自從社交媒體興起，互聯網就像永恆化了生活上的一個個畫面，將之變成量化，黑白分明，形成了追究別人抄襲的『證據』。諷刺的是，不少設計師指出設計靈感來自生活，而互聯網正正是生活一部分。十九世紀，大部分藝術作品的靈感源於大自然，畫家們是取材還是抄襲？互聯網和大自然也是生活的一部分，作為各種事

物的載體。原創是透過創意手段把生活上的事物轉化和重新演繹。可是，即使你誠實地通過自己的轉化過程進行設計，作品仍有被指抄襲的可能，這是互聯網為生活帶來方便所衍生的成本。我不懂得專業攝影，但喜歡透過鏡頭捕捉有趣的畫面，有如沒有明顯地域性的街景，可以說是獨特，也可以說是隨處可見的。我也不擅長繪畫和手工藝。如果沒有互聯網，我一定不會接觸到設計，更不可能成為設計師。」

三聯書店
http://jointpublishing.com

JPBooks.Plus
http://jpbooks.plus

文化閱讀 購物平台
mybookone.com.hk